Ancient Rome

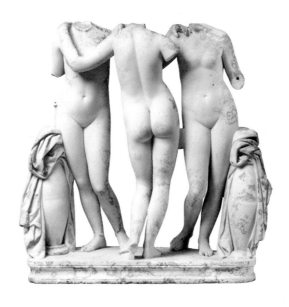

Ancient Rome

Rome

위대하고 찬란한
고대 로마

버지니아 L. 캠벨 지음 ┃ 김지선 옮김

BM 성안북스

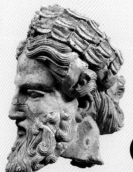

Contents

TIP. 「손바닥 박물관」 시리즈 책을 더 재미있게 보는 방법

책에 담은 각 유물 사진 한 쪽으로 손바닥 모양이 함께 들어 있는데요, 이것은 손바닥을 기준으로 유물의 크기를 가늠할 수 있도록 한 것입니다. 간혹 크기가 큰 유물들은 사람 모양이 들어간 경우도 있습니다. 유물에 대한 지적인 이야기와 함께 손바닥과 사람 모양으로 유물의 크기를 상상하면서 재미있게 살펴보세요.

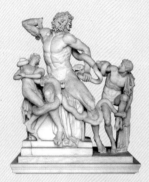

Introduction

 로마의 역사를 들려주는 것은 역사책에 기록된 이야기만이 아니다. 물건들 역시 로마의 이야기를 들려준다. 역사는 날짜와 사실, 이름과 장소를 제공한다. 하지만 이 모든 요소의 중심은 근본적으로 인간이다.

 인간은 개인으로도, 그리고 한 문화라는 집단적 메커니즘으로도 작용한다. 인간은 물건을 만든다. 그 물건이란 어떤 지배자의 이념을 반영하는 정교한 예술작품에서 원수를 암살하거나 식사를 요리하기 위한 기능적 도구들, 그리고 아이의 인형이나 털실로 뜬 양말 같은 개인적 물품들까지 모두 아우른다. 고급스럽고 귀한 대리석 조각에서, 보잘것 없고 초라한 흙 주발에까지 이르는 이런 인공물은 모두 로마 문명사의 일부다. 이 책은 그 공예품과 예술작품, 즉 로마의 일부를 상세히 들여다봄으로써 그 이야기를 들려 드리고자 한다.

 로마는 지중해를 천 년 넘도록 지배했지만, 그 시작은 한 늪 가장자리의 조그

만 공동체에 불과했다. 로마는 이탈리아에 존재하던 다른 문화, 즉 에트루리아의 지배와 맞서 싸우며 고난을 겪었다. 로물루스가 기원전 753년 티베르 강둑에서 로마를 창건했을 때, 에트루리아는 북부와 중부 이탈리아의 지배적 문화였다. 이탈리아 북부(오늘날의 토스카나)에서 기원한 에트루리아는 8세기에 처음 두각을 드러낸 도시들의 느슨한 연합체로, 채굴과 무역으로 부를 얻으면서 마그나 그라시아의 그리스인을 포함해 이탈리아 전역에 식민지와 연락망을 구축해 나갔다. 그러다 로마 인구가 증가하고 새로운 영토들이 통치하에 들어오기 시작하면서, 로마는 후미로부터 권력의 핵심으로 부상했다. 이는 오늘날 기원전 6세기 포룸 로마눔으로 알려진 지역의 발달을 통해 입증된다. 그로부터 다시 100년의 세월이 흐르는 동안 왕정제가 거부당하고, 그리하여 마지막 왕인 에트루리아인이 축출됨과 동시에 민주적 정부 형태인 공화국이 건립되었다. 이것은 통치방식이 로마식으로 바뀌는 극적인 변화였을뿐더러 에트루리아의 종말의 시작을 알리는 사건이기도 했다. 로마는 연합한 도시들에 맞서 전쟁을 벌였고, 그 다음 세기 내내 도시들은 하나하나 쓰러져갔다. 기원전 474년 그리스인에게 당한 패배 역시 남부 이탈리아에서 에트루리아의 영향력을 종식시키는데 한몫했다(106쪽 참고). 로마는 서서히 이탈리아의 통제권을 손에 넣고 있었다.

기원전 3세기 무렵, 로마는 이탈리아에 멈추지 않고 지중해의 통제력을 넘보고 있었다. 북아프리카에는 이미 해상 무역을 지배하는 페니키아인이 있었으니, 갈등은 피할 수 없는 일이었다. 사실, 3차에 걸친 포에니 전쟁은 바다와 육지를 넘나들며 장장 두 세기 동안 벌어졌고, 로마는 끝내 적을 무찌르는 데 성공했다. 에가디 충각(113쪽 참고)은 1차 포에니 전쟁의 흔적이고, 2차전은 이탈리아의 거대한 부분을 점령한 카르타고 장군 한니발의 인기의 흔적들을 장군의 반신상 조상의 형태로 남겼다(118~119쪽 참고). 3차 포에니 전쟁이 끝날 무렵 로마는 지중해를 손에 넣었고, 뒤이어 바다와 맞닿은 영토들로까지 확장을 이루어 나갔다. 로마인이 지중해를 마레 노스트룸(우리 바다)이라고 불렀던 데서 지중해의 지배권에 대한 그들의 태도를 짐작할 수 있다.

결국, 로마는 그저 하나의 도시를 넘어 하나의 사상, 하나의 제국, 하나의 지배

적 문명이었다. 기원전 1세기를 배경으로 로마를 손에 넣기 위한 싸움은 수십 년에 걸친 내전, 암살, 그리고 한 남자의 지배를 중심으로 하는, 정부형태의 또 다른 변화로 이어졌다. 아우구스투스의 부상과 더불어 로마 제국(Roman empire)은 로마 대제국(Roman Empire)으로 변모했고, 황제, 황제의 아내 및 가족이 권력의 핵심이 되었다(164~165쪽, 178쪽, 180년 181쪽 참고). 세습은 처음에는 혈통을 통해, 이후에는 입양을 통해 확립되었다. 겨우 1년 동안에도 다수의 인물들이 황제로 군림했던 서기 69년과 서기 193년의 예에서 보듯, 권력 다툼의 가능성은 어느 경우에나 존재했다. 제국의 전 시기에 걸쳐, 로마 영토는 제국의 성쇠에 따라 지방이 더해지거나 빠져나가는 변화를 겪었다. 예를 들어 브리튼은 서기 43년에 복속되었지만 서기 410년에 좀 더 쉽게 방어할 수 있는 지역들로 군대가 통합되면서 버려졌다. 매장된 보물들로부터 그토록 많은 공예품이 나오는 데는 그런 이유도 있다(245~246쪽, 250~253쪽 참고). 세습과 지배에 일어난 동요는 남자 두 명이나 네 명이서 권력을 공유하거나 행정 업무를 동과 서로 분리하려는 시도들에도 아랑곳없이 3세기와 4세기 내내 지속되었다. 증가하는 기독교 인구는 거기에 갈등을 한층 더 보탰고, 최초의 기독교 황제인 콘스탄티누스의 개종과, 기독교를 로마의 유일한 합법적 종교로 만든 기원전 395년의 칙령을 계기로 정점에 도달했다(263쪽 참고). 그로부터 80년도 가지 않아 야만족들에게 침략을 당하고 제국의 서쪽 절반을 포기하면서 로마는 그 권세를 잃었다.

　　로마시는 서기 2세기에 100만 명이 넘는 사람들의 고향이었지만 19세기 말에

기원전 800년
에르투리아 문명 발흥
기원전 753년
로마 창건

기원전 600년
포룸 로마눔 창건

기원전 509년 로마 최후의
왕 축출, 공화국 창건

기원전 474년 쿠마에
전투에서 에트루리아 패배

기원전 312년 건설
아피아 가도 건설
기원전 312년 건설
아피아 가도 건설

초기 이탈리아와 '왕들의 시대'		공화국
기원전 900년	기원전 509년	기원전 200년

는 그런 인구 수를 회복하지 못했다. 로마의 몇몇 양상들은 비잔틴 제국의 형태로 동쪽에서 지속되었는데, 한때 세계에서 가장 유명한 도시이자 가장 지배적인 문화였던 도시의 모습은 사실상 사라졌다. 그러나 로마인들이 만든 건물들과 물건들은 남아있다. 로마, 폼페이, 렙시스 마그나 및 트리어 같은 도시들은, 영국의 하드리아누스 방벽과 더불어 로마를, 그리고 제국의 건축물을 명확히 입증한다. 다른 유물들은 이탈리아나 이전 로마 영토들뿐 아니라 전 세계의 박물관에 존재한다. 이런 공예품들의 중요성(연구, 보존과 접근 가능성)은 아무리 말해도 지나치지 않다. 박물관은 물품들을 보관하고, 이런 물품들은 로마의 역사를 들려주고 보여준다.

이 책은 전세계의 박물관 소장품에서 선정한 약 200가지 공예품을 연대순으로 '초기 이탈리아와 왕들의 시대', '공화국', '초기 제국'과 '후기 제국'의 네 장으로 나누어 제시한다. 각 장에서는 테마에 따라 항목들이 배치되고, 글은 사회와 가정, 예술과 개인적 꾸밈, 정치와 전쟁 및 장례 풍습, 그리고 제의의 측면들을 탐구한다. 비록 작품들은 각장 내에서 시대순을 엄격히 고수하지 않지만, 테마들은 로마 세계의 다양한 공적, 사회적 삶의 부분을 살펴볼 수 있게 해주고, 그럼으로써 장식적 기호, 이데올로기와 기법의 발달에 대한 포괄적 시각을 제시한다. 그렇다 보니 이런 공예품들은 로마에 대한 다면적 시각을 제시하고, 로마 사람들의 삶은 어떠했는지, 그리고 지중해와 유럽을 몇 세기 동안 지배한 문화에 속해 살아가는 느낌은 어떠했을지를 모든 측면에서 살펴볼 수 있도록 해준다. 물건들은 곧 로마의 이야기다.

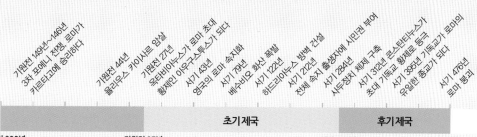

이탈리아 지도

비록 이탈리아의 정치적 지배는 에트루리아의 부상으로부터 로마의 쇠망에 이르기까지 수 세기에 걸쳐 수많은 변화를 겪었지만, 지역과 도시들은 대부분 살아남았고 다수는 아직도 오늘날의 지명에서도 눈에 띈다.

로마 제국 지도 (다음장)

로마 제국이 지리적으로 가장 큰 확장을 이룬 것은 로마가 소아시아와 근동의 일부를 포함해 유럽, 브리튼과 북아프리카의 대부분을 차지하는 지방과 영토를 복속시킨 서기 117년 트라야누스 황제 치하에서였다.

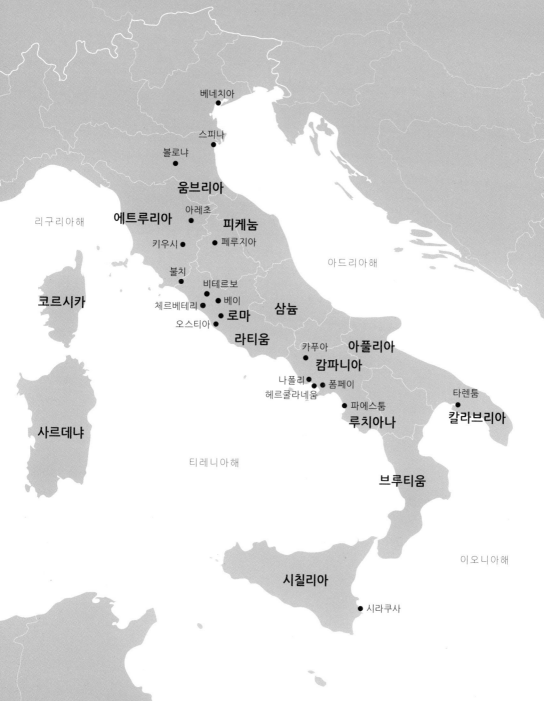

베네치아

스피나

볼로냐

움브리아

에트루리아 아레초
 피케눔
키우시 페루지아

리구리아해

불치

비테르보

아드리아해

코르시카

체르베테리 베이

오스티아 **로마** **삼늄**

라티움

카푸아 **아풀리아**

캄파니아

나폴리 폼페이

헤르쿨라네움

파에스툼 타렌툼

루치아나 **칼라브리아**

사르데냐

티레니아해

브루티움

시칠리아 이오니아해

시라쿠사

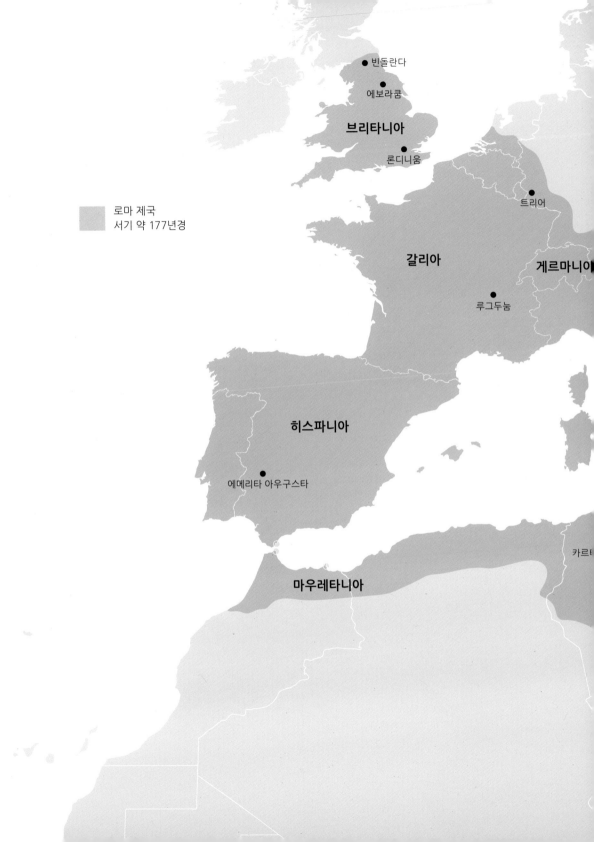

로마 제국
서기 약 177년경

● 빈돌란다

● 에보라쿰

브리타니아

● 론디니움

● 트리어

갈리아

게르마니아

● 루그두눔

히스파니아

● 에메리타 아우구스타

카르타

마우레타니아

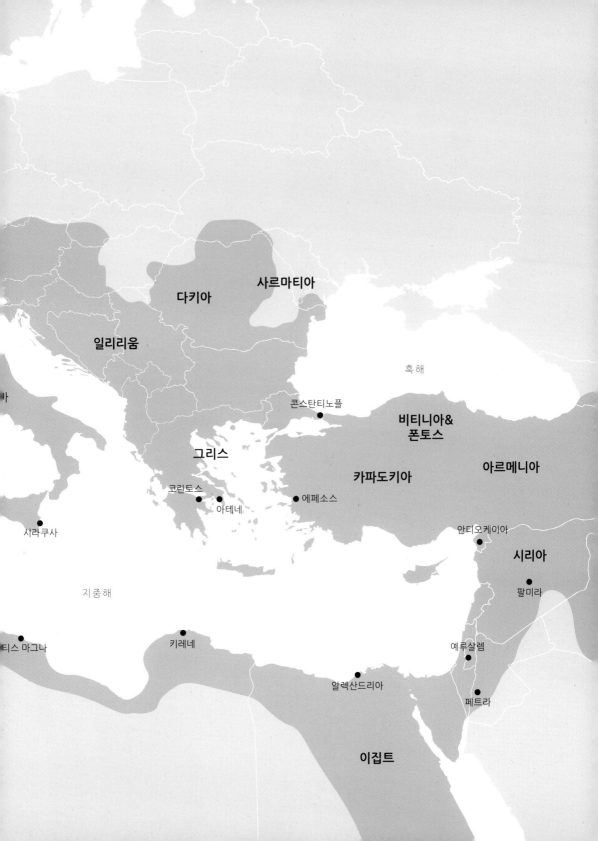

사르마티아

다키아

일리리움

흑해

콘스탄티노플

비티니아&
폰토스

그리스

아르메니아

카파도키아

코린토스

아테네

에페소스

시라쿠사

안티오케이아

시리아

팔미라

지중해

티스 마그나

키레네

예루살렘

알렉산드리아

페트라

이집트

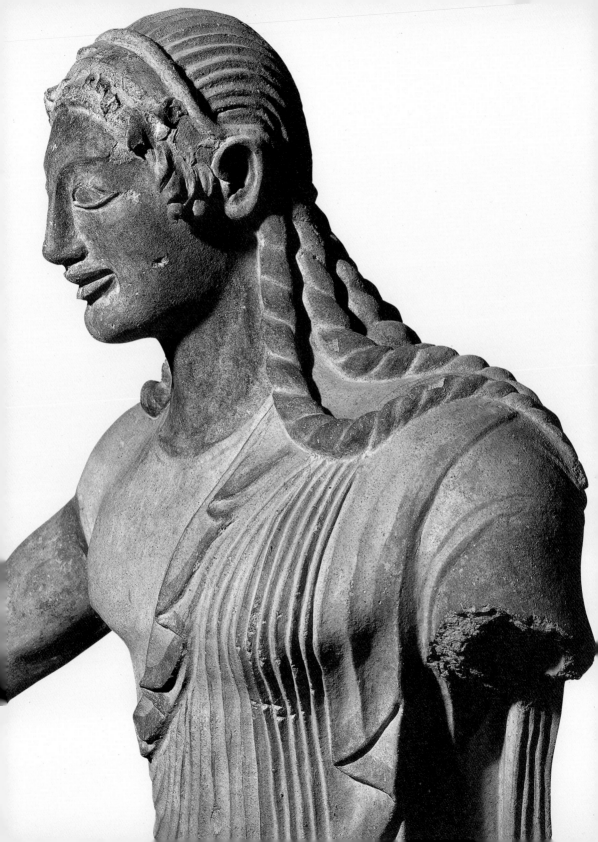

The Beginnings of Rome

로마의
시작

이탈리아 역사는 별개의 무리, 도시 및 민족들로 단순하게 나눌 수 있는데, 그들은 결국 하나의 단일한 도시국가로 통합되었다. 고대 시기 가장 초기에 기록이 잘 남아 있는 지배적인 정치적, 문화적 집단은 에트루리아인들이었다. 에트루리아인들은 이탈리아의 북부 – 중앙부에 위치한, 티베르와 아르노 강 사이의 지역에 살았다. 항해에 탁월한 재능을 발휘했던 에트루리아인은 기원전 8세기에서 6세기까지 번영을 누렸고, 무역과 식민 활동을 통해 그 수익의 대부분을 얻었다.

타르키니아, 세르베세티, 불치, 그리고 베이 같은, 언덕 꼭대기에 지어진 요새화된 도시들에서 살았다. 그들이 미친 영향력의 흔적은 이탈리아 반도 전역에서 찾아볼 수 있다. 그러나 에트루리아를 한 단일한 도시국가로 생각하기는 쉽지 않다. 그보다는 언어, 종교 및 예술을 공유하는 도시들이 상호 연결된 집합체로 보아야 할 것이다.

초기 에트루리아 예술은 그리스 예술로부터 큰 영향을 받았지만, 점차 발전하면서 로마의 예술과 건축물뿐만 아니라 남부 이탈리아의 그리스 예술과도 서로 영향을 주고 받았다. 이탈리아의 언덕들에서 채굴된 주석, 구리, 철과 은은 에트루리아인을 금속세공의 달인으로 만들었다. 조상과 장식적 건축요소들은 테라코타로 만들어졌고 대체로 도색되었다. 비록 많은 호화 예술, 보석류, 그리고 그

🔴 베이의 포르토나초 사원에서 발견된, 실물보다 큰 아폴론의 도색된 테라코타상 (기원전 약 510년~500년, 로마 빌라 줄리아 소재, 국립에트루리아 박물관), 아폴론 신 및 그 밖의 신들은 미네르바 여신에게 바쳐진 신전의 지붕 대들보를 장식했다.

밖의 물품들은 그리스와 이집트, 그리고 더 동쪽의 지역들로부터 수입되었지만, 오리엔탈라이징과 토착 이탈리아 모티프의 혼합을 조합한 생산이 지역 자체적으로 이루어졌다. 에트루리아의 몰락은 기원전 6세기 후반에 일어난 일련의 사건들의 기록에서 찾아볼 수 있다. 에트루리아의 도시들은 한 세기에 걸쳐 하나하나 로마에 무너졌다. 그들은 중앙집권적 정치 단위를 이루지 못했고, 로마의 부상하는 권력에 맞서 성공적으로 통일된 방어를 구축하지 못했는데, 이는 어느 정도 그들이 패배한 원인이 되었다.

로마의 기원과 부상은 신화에 깊이 발을 담그고 있는데, 그 신화는 암늑대에게 키워진 쌍둥이 소년의 이야기이다. 쌍둥이 중 하나인 로물루스는 일곱 언덕 위에 그 도시를 세우고 그 도시의 이름을 자신의 이름으로 명명했다. 처음에, 그 영원의 도시는 단순히 팔라티노 언덕에 있던 한 무리의 철기시대 오두막들에 지나지 않았다. 도시는 서서히 성장했고 근처 부족들을 통합하면서 다른 라틴족을 상대로 전쟁을 일으켰고, 전하는 이야기들이 사실이라면, 그 과정에서 적잖은 술수도 동원했다.

➕ 로물루스와 레무스를 데리고 있는 카피톨리네 암늑대의 브론즈상 (로마 카피톨리네 박물관, 기원전 약 45년~430년경)은 버려진 쌍둥이가 늑대 젖을 먹고 자랐다는 로마 건국 신화의 일부를 보여준다.

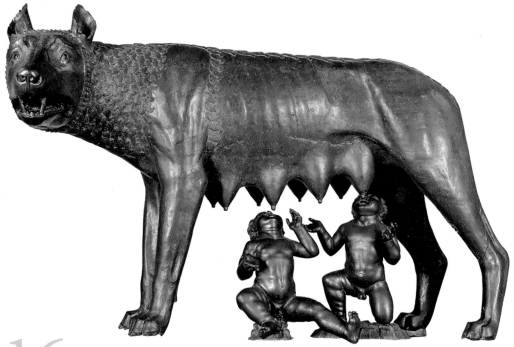

016

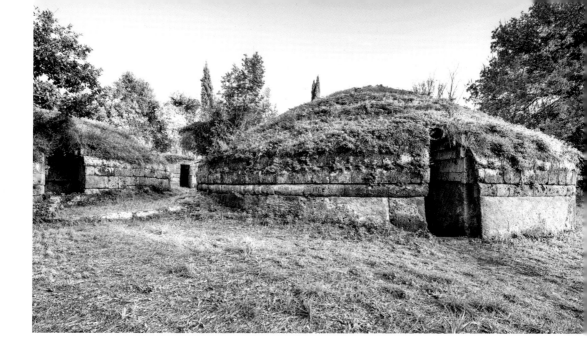

○ 이탈리아 체르베테리에 위치한 반디타키아 공동묘지에서 나온 에트루리아 봉분. 방이 여러 개인 지하 무덤들은 부드러운 화산암인 튜퍼로 나뉜 후 흙 둔덕으로 덮였다.

로마는 창건된 이래로 줄곧 왕들이 다스려 온 도시였다. 시초인 로물루스를 포함, 도합 일곱 명의 왕이 있었다. 그중 다섯째 왕으로 기원전 616년에서 578년까지 다스린 루시우스 타르퀴니우스 프리쿠스는 최초의 에트루리아인 왕이었는데, 그가 시작한 왕위 세습은 손자인 루시우스 타르퀴니우스 수페르부스 및 모든 왕들의 숙청과 더불어 기원전 509년에 종말을 맞는다. 그 후로 로마는 공화국이 되었다. 공화국으로의 변화는 문화, 정부, 예술, 군사와, 로마인이라는 것이 어떤 의미인가 하는 관념을 완전히 바꿔놓았다.

로마 예술을 단순하게 정의하기란 그리 쉬운 일이 아니다. 로마 예술은 많은 지중해 문화들을 빌리고 복제하고 응용했기 때문이다. 원본과 구분하기 불가능해 보일 때가 있는가 하면, 때로는 완전히 새롭고 독특한 것이 태어나기도 했다. 에트루리아, 근동, 북아프리카 및 토착 이탈리아 형태들뿐만 아니라 그리스와 이집트 예술로부터도 그러한 영향들을 받은 흔적을 볼 수 있다. 가장 초기의 로마 예술은 에트루리아 예술과 구분하기 쉽지 않고, 마찬가지로 많은 부분이 동일한 작업장에서 제작되거나 같은 기법을 수련한 예술가들의 손으로 제작되었다. 로마 예술이 뚜렷하게 구분 가능한 형태를 띠게 되는 것은 기원전 509년 공화국 창건 이후의 일이다.

에트루리아 실패

기원전 약 600년~500년

부케로 / 길이 : 4㎝ / 직경 : 1.1㎝ /

출처 : 이탈리아 토스카나 키우시

영국 런던 대영박물관 소장

양모나 실을 둘러 감는 데 이용된 이 윤이 나는 도자기 실패는 모직 작업과 섬유 제작이 에르투리아에서 중요한 사업이었음을 짐작케 한다. 이 실패와 같은 작은 물품들은 종종 매장품에 포함되었고, 대부분 한쪽 성별에 특징적이었다. 여성들은 실을 빼고 짜는 도구들과 함께 묻힌 반면 남성의 무덤에는 무기나 농경 도구들이 함께 묻혔다. 그 밖에 남성의 것으로 보이는 무덤에서 채색 방추차(spindle whorls)나 피불라(fibulae, 고대 로마에서 사용하던 브로치) 같은 작은 여성용 물품들이 발견되는 경우도 더러 있는데, 이는 매장에 즈음해 가족 중 여성이 만든 봉헌물일 수도 있다.

018

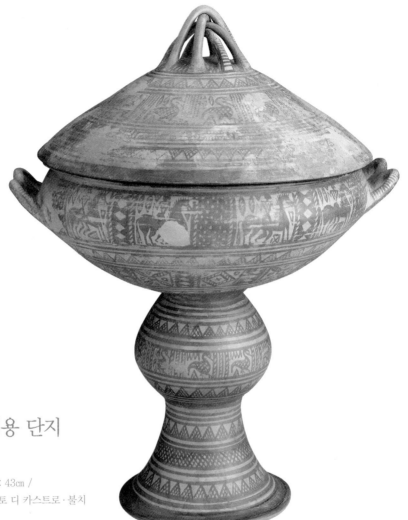

에트루리아 혼례용 단지

기원전 약 725년~700년

테라코타 / 높이 : 57㎝ / 폭 : 43㎝ /

출처 : 이탈리아 라치오 몬탈토 디 카스트로 · 불치

미국 시카고 예술협회 소장

그리스에서 유래한 형태인 단지는 손잡이가 없는 깊은 주발로, 남아 있
는 가장 오래된 흑회식 자기 중 하나다. 이 혼례용 단지는 손잡이와 뚜
껑이 있고 목과 대가 길다는 점에서 다른 흑회식 자기들과 구분된다. 보
통 혼례식에서 쓰였고, 그리스의 것들은 신부나 결혼식 장면을 담은 경
우가 있다. 이 화병은 에트루리아 지역에서 자체적으로 만들어졌고 그
리스 형태를 채택했으며 토착 미학의 계통을 좀더 따르는 방식인, 무채
색의 기하학적 패턴으로 칠해졌다.

에트루리아 플라스크

기원전 약 725년~700년

브론즈 / 높이 : 16㎝ / 직경 : 11㎝ /

출처 : 이탈리아 라치오 몬탈토 디 카스트로 · 불치

이탈리아 로마 빌라 줄리아 국립 에트루리아 박물관 소장

모양과 디자인이 현대의 수통과 놀라울 정도로 비슷한 이 브론즈 필그
림 플라스크(pilgrim flask, 순례자용 물통)는 이음매가 보강되고, 뚜껑과 용
기 몸체를 잇는 사슬이 부착되어 있으며 휴대를 위해 경첩으로 연결된
손잡이가 달렸다.

비록 순수한 기능을 가진 물건이지만, 용기 몸통에 동심원을 이루는 점
들을 양각함으로써 플라스크를 장식하려는 부분적 시도가 이루어졌다.
사슬, 부착물과 이음매 같은 작은 요소들에 쓰인 기법을 보면 불치에서
심지어 이런 기본적인 물품들을 만들 때도 뛰어난 금속공예 기술이 활
용되었음을 짐작할 수 있다.

020

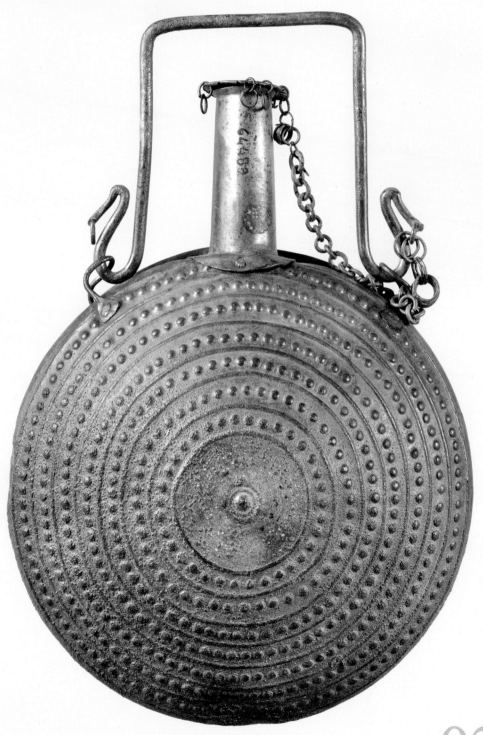

021

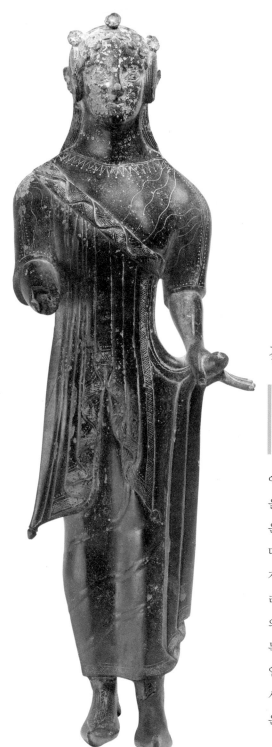

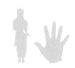

젊은 여성의 작은 조상

기원전 6세기 후반

브론즈 / 높이 : 29.5cm /

출처 : 리탈리아 라치오 몬탈토 디 카스트로·불치

미국 뉴욕 시 메트로폴리탄 미술관 소장

이 작은 조상은 고대 그리스에서 유래한 코레의 영향을 명확히 보여주는데, 코레란 자유롭게 서 있는 젊은 여성(남성 : 코로우이)의 모습을 한 작은 조상을 말한다. 오른손을 뻗고 왼손은 옷자락을 쥐고 있는 정면 자세, 그리고 이른바 '고대의 웃음' 같은 요소들은 그리스의 유형을 복제한 것이다. 조상 뒷면에는 드레스의 주름이나 디테일이 전혀 없는 것을 보면 머리카락, 목걸이, 옷감과 신발의 무늬 같은 조각상 정면의 디테일을 다른 방향에서 볼 수 있는 디테일보다 더 우선시한 듯하다. 레이스와 꽃 장식이 달린 뾰족한 신발은 에트루리아에서 왔음이 분명하다.

022

어린 수탉 모양 화병

기원전 약 630년~620년

부케로 / 높이 : 10.3㎝ /

출처 : 이탈리아 라치오 브테르보

미국 뉴욕 시 메트로폴리탄 미술관 소장

어린 수탉 모양을 한 이 작은 단지는 부케로(불에 구우면 브론
즈처럼 보이는 곱고 검은 점토)로 만들어졌고 새 깃털, 날개와 갈
라진 볏 같은 세부사항을 자랑한다. 잉크를 담는 데 쓰였
다고 추정되며, 마개로 이용되었으리라고 짐작되는 머리
는 줄을 통해 몸에 연결되어 있다. 그러나 이 화병의 주
목할 점은 몸체 밑동에 에트루리아 알파벳 26자가 새겨
져 있다는 것이다. 에트루리아어는 인도유럽어족도, 다른
이탈리아 언어도 아니고, 페니키아나 아람 말과는 달리
셈족도 아니다. 에트루리아어는 기원전 8세기에 이탈
리아에 들어온 가장 초기 그리스 알파벳을 채용했
는데, 일반적으로는 오른쪽에서 왼쪽으로 역방
향으로 쓰였지만 이 예시의 글은 왼쪽에서 오
른쪽 방향으로 쓰였다.

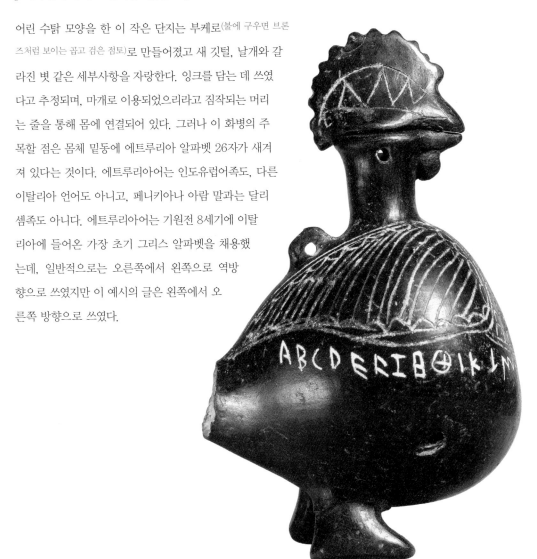

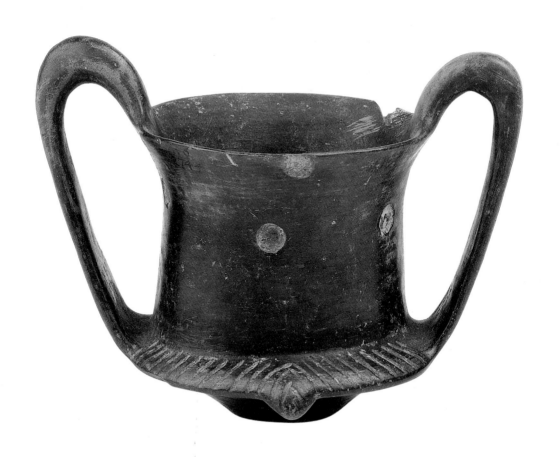

칸타로스

기원전 7세기 중반

임패스토(두텁게 칠한 채료) /
높이 : 7.5㎝ / 폭 : 12.7㎝ /
출처 : 이탈리아 라치오 시비타
카스텔라나 근처 나르스의 한 고분
미국 필라델피아 펜실베이니아
대학교 고고학 및 인류학 박물관 소장

이처럼 깊은 몸통에 두 개의 손잡이와 트럼펫처럼 생긴 발이 달린 물물그릇을 칸타로스라고 한다. 비록 이름은 그리스풍이지만 이는 이탈리아의 토착 형태다. 포도주를 마시는 용도로 대단히 인기가 있어서 종종 포도주의 신인 디오니소스를 예술적으로 표상할 때 자주 이용된다. 임패스토만이 아니라 브론즈를 재료로 한 작품들 역시 다수 남아 있는데, 브론즈 작품들은 금속 제작 특유의 성질들을 가지고 있다. 이 예시는 브론즈 징을 부착하기 위해 원뿔형 구멍 여섯 개가 점토에 파였지만, 징들은 추가되지 않았거나 이후에 소실되었다.

성배(성찬배)

기원전 약 590년~560년경
부케로 / 높이 : 15.1cm /
직경(테두리) : 16.8cm /
직경(밑둥) : 11cm /
출처 : 이탈리아 라치오 비테르보
타르퀴니아

영국 런던 대영박물관 소장

성배는 에트루리아의 토착 형태인 칸타로스(왼쪽 페이지)와 친척 관계인데, 주요한 차이는 손잡이의 유무다. 에트루리아 금속공예의 모방품으로 보이는, 반짝이는 검은 도자기로 만들어진 부케로 작품들은 희귀하고 대단히 칭송받는 품목들로, 원래는 7세기 제왕의 무덤들에서만 발견되었지만 기원전 6세기 무렵에는 표준화된 형태로 지중해 전역에 수출되고 있었다. 이 성배는 날개 달린 한 형체와 오리 한 마리, 동물들과 스핑크스 하나를 묘사하는, 돌림판으로 찍은 프리즈(방이나 건물 윗부분에 그림이나 조각으로 띠 모양의 장식을 한 것)로 장식되어 있다.

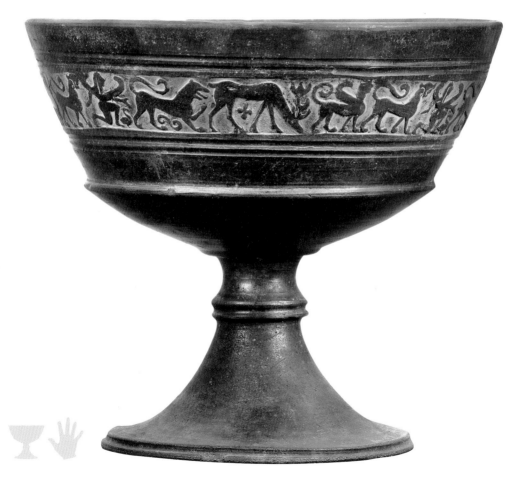

025

여성의 모습이 그려진 장식기와

기원전 약 520년~510년
테라코타 / 높이 : 17.1㎝ / 길이 : 30.2㎝ /
출처 : 이탈리아 라치오 카에레
미국 뉴욕 시 메트로폴리탄 미술관 소장

이와 같은 장식기와(지붕 타일)는 빗물을 받는 배수관 용도로 건물 구석
에 배치되어, 흘러 넘친 물을 머리통 뒤의 빈곳으로 흘려보내는 역할을
했을 것이다. 왕관을 쓴 여성의 모습으로 도색되었는데, 여성은 물결치
는 검은 머리카락에 커다란 원형 귀고리와 작은 펜던트 몇 개가 달린 목
걸이를 했다. 왕관은 검붉은 색을 배경으로 흰 종려잎 무늬와 소용돌이
꼴로 장식되어 있다. 이 장식기와가 나타내는 것이 신화 속의 어떤 인물
인지 아니면 인간 여성인지는 확실치 않지만, 묘사된 장식과 보석들을
보면 부유한 여성임을 짐작할 수 있다. 에트루리아 여성들은 그리스 여
성들과는 달리, 로마 여성들보다도 더 높은 독립성을 누렸는데, 거기에
는 남성 보호자의 감독이 없이도 재산과
사업체를 소유할 권리 역시 포함되었다.

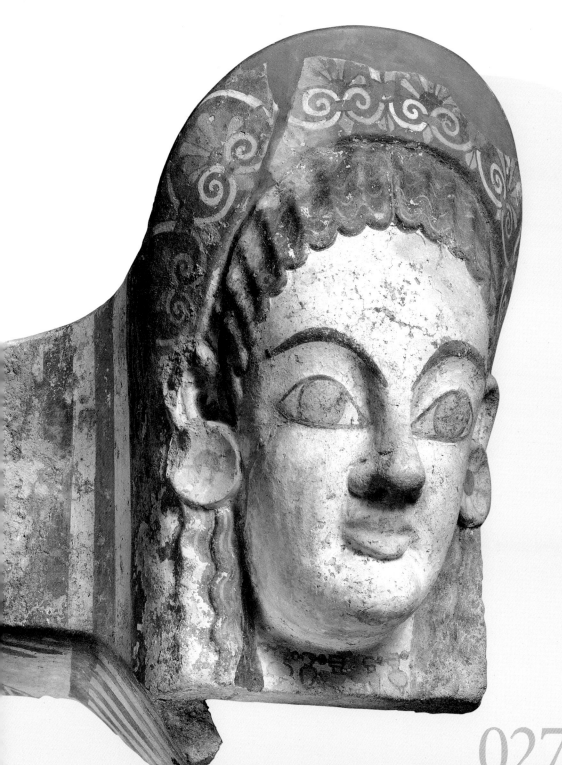

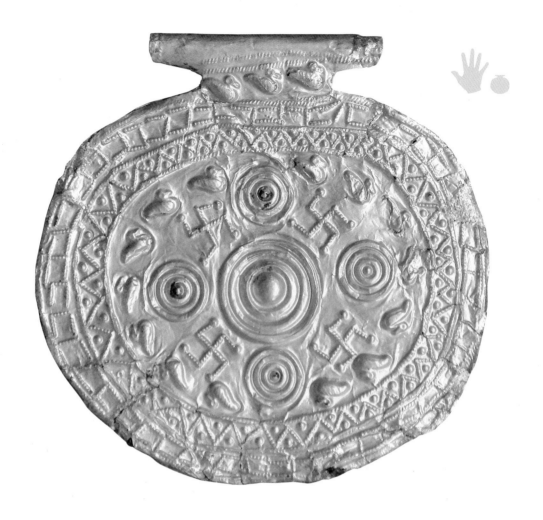

스와스티카 상징이
그려진
에트루리아 펜던트

기원전 약 700년~650년

금 / 직경 : 8cm / 출처 : 이탈리아
라치오 몬테피아스코네 근처 볼세나
프랑스 파리 루브르 박물관 소장

르푸세 기법으로 장식된 이 대형 금색 펜던트는 기하학적 디자인을 띠
처럼 둘렀고 새 무늬가 점점이 찍혀 있으며, 원형의 중심에는 동심원 다
섯 개가 스와스티카들과 함께 흩어져 있다. 고대의 상징인 스와스티카
는 수천 년의 세월에 걸쳐 다양한 문화에서 건강과 행운의 상징으로 이
용되었으며 도자기와 모자이크 등에서 반복 무늬로 쓰인다. 펜던트 꼭
대기의 금속이 접혀 튜브 형태를 이루는 부분은 펜던트를 사슬에 매달
아 착용할 수 있게 하는 용도이다.

팔찌

기원전 약 650년~600년경

황금 / 크기 : 미상 /

출처 : 이탈리아 라치오 카에레 레골리니 – 갈라시 고분

이탈리아 로마 바티칸 박물관 내 그레고리안 에트루리아 박물관 소장

이 소맷동을 닮은 폭이 넓은 황금 팔찌는 원래 한쌍으로 풍요로운 레골리니–갈라시 고분(56쪽 참고)에서 발견된 수많은 황금 물품들 중 하나였다. 사자 두 마리와 야자수들 가운데 서 있는 여성의 모습을 나타내는 반복 패턴들이 팔찌를 장식하며, 기하학적 띠들은 소맷동 바깥쪽 테두리에 경계선을 이룬다. 이 유물은 금속 공예의 두 가지 기술, 낱알 기법(granulation, 하나로 납땜된 작은 금 구슬들을 부착하는 방법)과 르푸세 기법을 이용해 만들어졌다. 그것을 보면 당시 금속 공예로 이름을 날렸던 에트루리아의 공방들이 얼마나 수준 높았는지를 알 수 있다.

029

노랑 날개 대합 화장품 용기

기원전 약 630년~580년경

조개 / 높이 : 13.7㎝ / 폭 : 21.7㎝ / 깊이 : 11㎝ / 출처 : 이탈리아 라치오 몬탈토 디 카스트로 · 불치

영국 런던 대영박물관 소장

노랑 날개 대합은 홍해가 원산지인데, 근동과 그리스의 발굴지들에서 출토되어 왔다. 조개 껍데기들은 자연 상태 그대로도, 그리고 이 예시에서 보듯 인공적 손길이 가해진 디자인으로도 이용되었다. 디자인으로 조각된 조개 껍데기들은 대부분 여신을 모시는 신전에 놓아둔 공물들처럼, 종교적 맥락에서 발견되어 왔다. 조개 껍데기를 조각하는 전통은 레반트의 팔레스타인/시리아 지역으로부터 유래했다고 볼 수 있다.

불치에서 발견된 이 조개 껍데기는 맨 위에 인간의 머리가 있고 내부는 스핑크스, 연꽃과 삼각형들로 장식되어 있다. 이것은 아마도 화장을 위한 용기로 이용되었을 것이다. 화장품과 향수를 비롯해 다양한 미용 용품들을 담는 용기에서는 진짜 조개 껍데기나 조개 껍데기 모티프를 드물지 않게 찾아볼 수 있다.

이는 사랑과 미의 여신인 아프로디테(비너스라고도 하는)와 바다 및 조개 껍데기와의 연관성 때문일 가능성이 높다. 비록 정확한 발굴 지점이 알려져 있지는 않지만 아마도 어떤 여성의 무덤에서 나온 부장품이었으리라고 추측된다. 이 조개 껍데기는 서부 지중해에서 발견된 유일한 것으로, 그 주인이었을 누군가가 경이로울 정도의 부를 소유했음을 짐작케 한다.

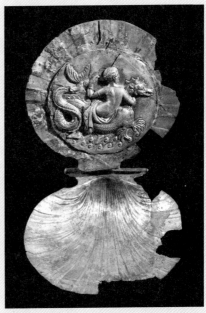

❂ 뚜껑에 바다 괴물에 올라탄 한 여신을 돋을 돋을 새김(양각)으로 만든 은제 조개 껍데기 화장품 용기. 남부 이탈리아 마그나 그라이키아의 식민지 출토(기원전 약 3세기경)

일자 핀

■ 기원전 6세기 후반
■ 금과 유리 / 길이 : 6.4cm / 출처 : 이탈리아
■ 미국 클리블랜드 미술관 소장

꼭대기에 붉은 유리 구슬 장식이 달린 이 단순한 일자 핀은 옷을 여미는 데 이용되었을 것이다. 이와 같은 핀은 남녀 구분 없이 누구나 이용할 수 있었다. 구슬은 작은 삼각형 갈래들과 밧줄로 장식된 홈을 이용해 제자리에 달려 있다. 핀의 줄기는 꼬여 있는데, 이는 의복이 쉽게 풀어지지 않도록 의도적으로 그렇게 만든 것일 수도 있다. 더러 원석이나 다른 보석류를 흉내낸 도색된 유리 구슬이나 납유리는 에트루리아 보석류에서 흔히 볼 수 있었다.

향수병

기원전 6세기 초

테라코타 / 높이 : 11㎝ / 폭 : 6.4㎝ /

출처 : 이탈리아 라치오 몬탈토 디 카스트로 · 불치

영국 런던 대영박물관 소장

이 향수병은 비록 불치에서 발견되었지만 그리스
에서 제조된 물건으로, 에트루리아로 수입이 이
루어졌음을 보여주는 또 다른 본보기이다. 동양
풍의 남성 형태로 조형되고 장식된 이 병은 더 많
은 세부 사항을 표현하기 위해 도색되었다. 머리
카락, 목걸이, 눈, 입과 유두를 구분할 수 있도록
색깔이 칠해져 있다. 이마의 하얀 점들은 목걸이
의 디테일과 비슷하게 왕관 또는 머리띠를 나타낸
다. 사람의 모습을 흉내낸 단지와 용기들은 무척
흔했지만, 이 작품의 디테일(가슴과 갈비뼈의 형태
같은)은 개중 단연 눈에 띈다.

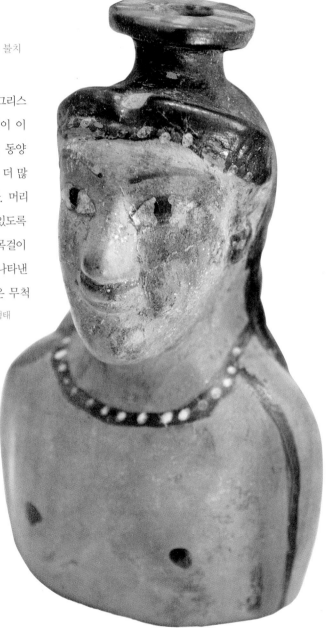

033

은박(금 도금한 은제)
반지

기원전 약 550년경

금과 은 / 베젤 길이 : 1.6cm /

출처 : 이탈리아 라치오 몬탈토 디 카스트로 · 불치

미국 뉴욕 시 메트로폴리탄 미술관 소장

이 반지의 베젤은 카르투슈(보통 안에 국왕의 이름을 나타내는 이집트
상형 문자가 쓰여 있는 직사각형이나 타원형 물체)로, 세 동물을 음각으
로 묘사한다. 맨 위층과 가운데 층은 둘 다 그리스 신화에 나
오는 혼성 동물들을 담고 있다. 키메라 하나(등에는 염소 머리가,
꼬리에는 뱀 머리가 달린 날개 달린 사자로 흔히 묘사되는 불을 뿜는 혼성 동
물)와 사이렌(새의 몸통과 여자의 머리를 가진 노래하는 유명한 괴물) 하
나, 맨 아래 층에는 날아가는 풍뎅이가 묘사되어 있다. 선택된
형태들은 그리스, 에트루리아, 그리고 페니키아의 고유 모티프
들의 혼합물이다. 이는 에트루리아 예술이 여러 문화의 영향
을 받았음을 짐작케 한다.

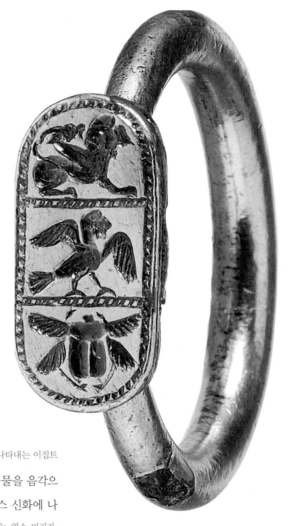

034

스핑크스와
두 마리 새가 있는 반지

기원전 약 550년~500년경
금 / 카르투슈 길이 : 2㎝ /
출처 : 이탈리아 라치오 비테르보 근처 페렌티눔
미국 보스턴 보스턴 미술관 소장

다른 다수의 부장품과 함께 한 고분에서 발견된
이 금반지는 카르투슈의 형태로 만들어진 베젤
을 가졌다. 카르투슈는 세 층으로 나뉜다. 테두
리의 두 층에는 날개를 펼친 새들이 묘사되어
있고, 가운데 층은 모자를 쓴 채 나뭇가지를
잡고 있는 스핑크스를 나타낸다. 이 모자는
창자 점쟁이들이 쓰던 모자를 닮았다. 창자
점은 제물로 바쳐진 양같은 동물의 내장에서
신탁을 읽어 내는 기술이었다. 원래 에트루리
아의 종교관습이었던 이것은 로마에 의해 채
택되어 지속되었다.

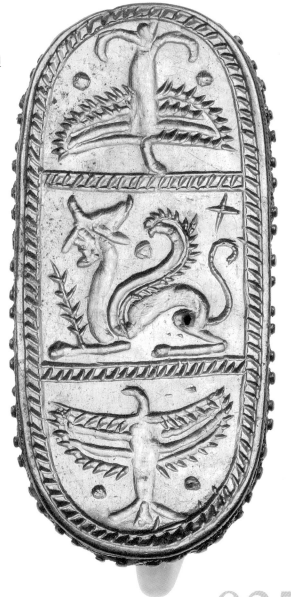

035

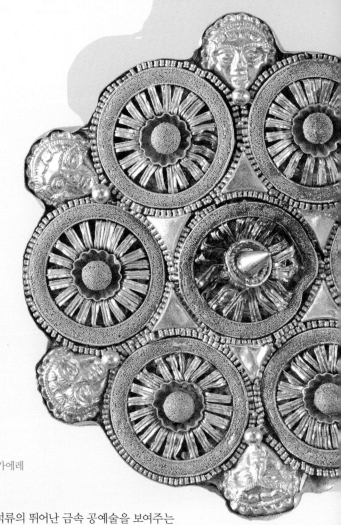

에트루리아 원형
귀고리들

기원전 6세기 후반

금 / 직경 : 4.8㎝ / 출처 : 이탈리아 라치오 카에레

미국 로스앤젤레스 J. 폴 게티 미술관 소장

이 커다란 원형 귀고리들은 에트루리아 보석류의 뛰어난 금속 공예술을 보여주는 탁월한 본보기다. 뒤를 받쳐주는 금속판 조각 위에는 중앙 원형을 둘러싸는 여섯 개의 장미 모양 리본이 있다. 각 귀고리의 바깥 테두리는 장식을 위해 인간의 머리통 모양 여섯 개를 더했다. 머리들은 르푸세 기법으로 만들어졌고, 장미 모양 리본들은 낱알 세공과 줄세공 기법으로 더욱 장식을 가했다. 뒤쪽에 튀어나와 있는 속이 빈 금 튜브를 귀에 뚫은 구멍에 끼우도록 되어 있다. 튜브 끝에 있는 고리의 핀을 이용해 귀에 고정했을 것이다. 이런 귀고리들은 실제 물품들로만 발견되는 것이 아니라 같은 시기 그림과 화병에 묘사된 여성의 장신구에서도 볼 수 있다.

036

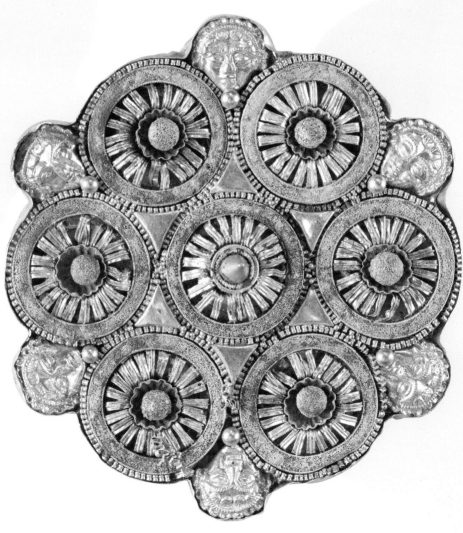

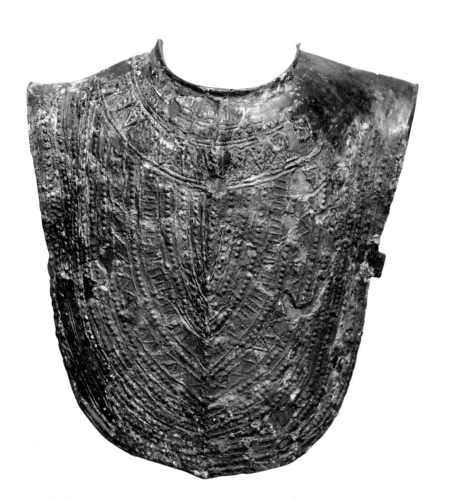

팔리스키 흉갑

기원전 약 725년~700년경

브론즈 / 높이 : 47cm / 폭 : 45cm /
출처 : 이탈리아 라치오 시비타
카스텔라나 근처 나르스의 전사의 무덤

미국 필라델피아 펜실베이니아
대학교 고고학 및 인류학 박물관 소장

이 흉갑(가슴판)은 한 장으로 된 브론즈의 가장자리를 구부려 형태를 잡은 후 르푸세(압착하거나 망치로 쳐서 모양을 만드는 방법) 기법을 이용해 장식한 것이다. 앞 반쪽만이 남아 있는데, 왼편에 뒤판과 결합하기 위한 작은 꼭지가 남아 있다. 흉갑 앞부분은 중앙의 가장 높은 부분까지 둥글게 올라가고, 늑대 이빨과 띠처럼 빙 둘러친 장식돌기로 꾸며져 있다. 무기들이 대대적으로 매장되어 있어 전사의 무덤이라고 명명된 고분에서 출토된 이것은 후기 빌라노바 금속 공예의 전형적 양식을 보여준다. 이 흉갑의 디자인과 장식은 흔치 않고, 가까이 견줄 만한 것이 하나도 없어서, 소유자가 평범한 병사가 아니라 높은 직급이었음을 짐작케 한다.

038

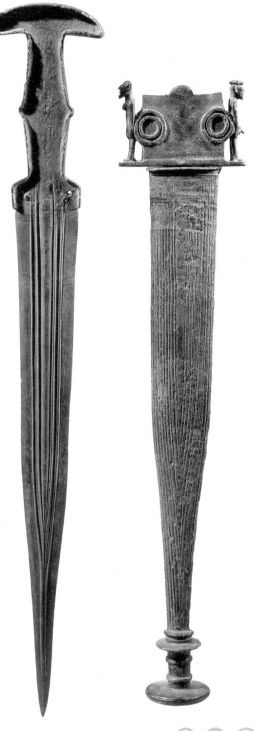

검과 검집

기원전 약 8세기경

브론즈 / 검 길이 : 40㎝ /

출처 : 이탈리아 라치오 몬탈토 디 카스트로 · 불치,
만드리오네 디 카발루포 공동묘지

이탈리아 로마 빌라 줄리아 국립 에트루리아
박물관 소장

에트루리아 검은 보통 찌르는 용도의 짧은 무기로, 일
자형 철 날에 흔히 나무나 뼈로 된 손잡이가 달렸다.
사진 속 작품은 브론즈로 만들어졌고 장식적 요소가
강한 것을 볼 때 남자의 무덤에 함께 매장하기 위한
용도로 제작된 복제품일 가능성이 높다. 비테르보의
한 고분에서 출토된 칼날은 골들이 깊게 새겨져 있
고 손잡이는 잡기 불편하게 각이 져서 그다지 기능적
인 목적을 가진 듯 보이지 않는다. 검집은 길이를 따
라 비슷하게 깊이 파인 골들이 있고, 기하학적 문양
이 자루를 에워싸고 있으며, 납작한 끝으로 마무리되
는 동심원들로 장식되어 있어서, 똑바로 세워 전시할
의도로 만들어졌음을 짐작케 한다.

039

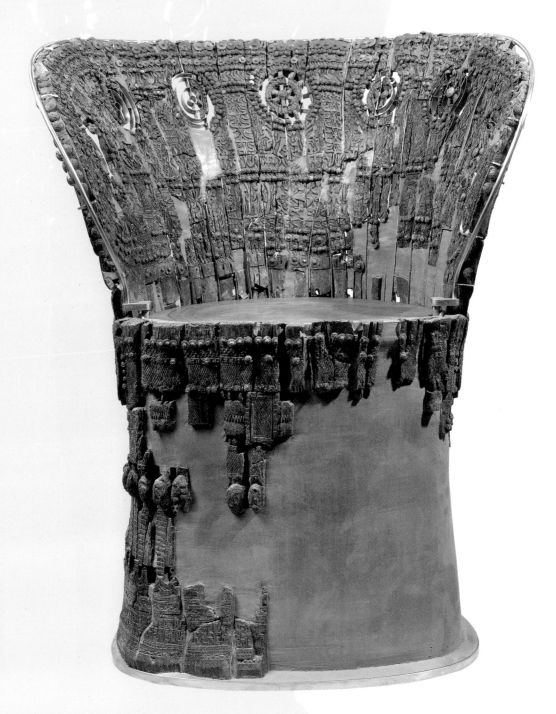

040

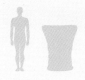

조각된 왕좌

기원전 약 700년~650년경
나무 / 크기 : 미상 /
출처 : 이탈리아 리미니 베루초 리피 묘지
이탈리아 볼로냐 고고학 박물관 소장

이 정교하게 조각된 왕좌는 1972년 베루초에서 발굴된 두 고
분에서 발견된 수많은 유물들 중 하나다. 왕좌 등받이가 높은
것으로 미루어 의자 주인의 지위가 높았음을 짐작할 수 있다.
조각은 섬유 직조 현장을 상세하게 묘사하고 있다. 남녀 모두
의 모습을 볼 수 있는데, 남자들은 양털을 깎거나 양모를 운
송하고, 여자들은 양모를 만들고 짜서 옷감을 제작 중이다. 두
무덤에서는 공들여 조각한 목제 물품들이 발견되었는데, 그
중에는 왕좌, 발받침, 탁자, 함 그리고 주발도 있다. 이는 에트
루리아 사람들이 목공예 기술을 섬세하게 갈고 닦아 발전시
켰음을 짐작케 한다. 모두 상호 교차하는 패턴들과 형체들로
이루어진 빌라노바 양식(그리스에서는 기하학 양식으로 알려진)이다.

몬텔레오네 디 스폴레토 전차

기원전 약 575년~550년경

브론즈에 상아 상감 / 높이 : 1.3m / 길이 2.1m /

출처 : 이탈리아 페루자 몬텔레오네 디 스폴레토, 콜레 델 카피타노

미국 뉴욕 시 메트로폴리탄 미술관 소장

042

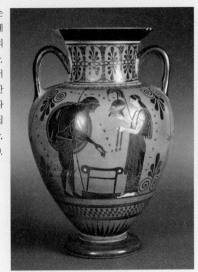

○ 흑회식 물동이(hydria)에는 아들인 아킬레우스에게 무기를 주는 테티스 여신의 모습이 새겨져 있다. 이 화병은 비록 아테네에서 만들어졌지만 체르베테리에서 발굴되었다 (로마, 빌라 줄리아, 국립 에트루리아 박물관. 기원전 약 575년~550년경).

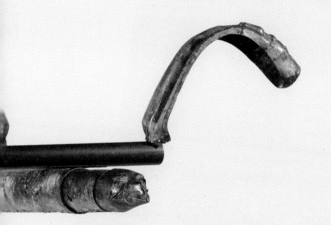

오늘날까지 살아남은 250대가 넘는 에트루리아 전차 중 가장 정교하고 가장 잘 보존된 전차이다. 상세한 장식, 상아(코끼리와 하마 둘 다) 같은 새로운 원료의 도입, 그리고 수입된 재화 및 공예가들의 영향으로 새로운 예술적 양식이 나타났다는 증거는 기원전 7세기와 6세기의 무덤 물품들에서 보이는 더 큰 부유함을 예고한다. 이 전차는 특수한 상황에서 제의적 목적으로 이용되었을 가능성이 높다. 이와 같은 행렬용 전차들은 작은 말 두 마리가 끌도록 설계되었고, 차량에 마부와 영예의 주인공이 서서 탑승할 자리가 있었다.

양각들은 그리스 영웅 아킬레우스의 생애 속 장면들을 묘사한다. 중앙 패널에는 바다의 요정인 테티스가 아들인 아킬레우스에게 헤파이스토스신이 만든 갑옷을 선물하고 있다. 오른쪽 패널은 아킬레우스와 멤논의 전투를 보여주는데, 이는 호메로스의 《일리아스》에 나오는 장면이다. 왼쪽 패널에는 한창 때의 아킬레우스를 볼 수 있으며, 거기서 아킬레우스가 타고 있는 전차는 이 조각이 새겨진 전차와 닮았다. 이 패널들은 고대 세계에서 그리스 신화가 얼마나 큰 영향력을 발휘했는지를 보여준다.

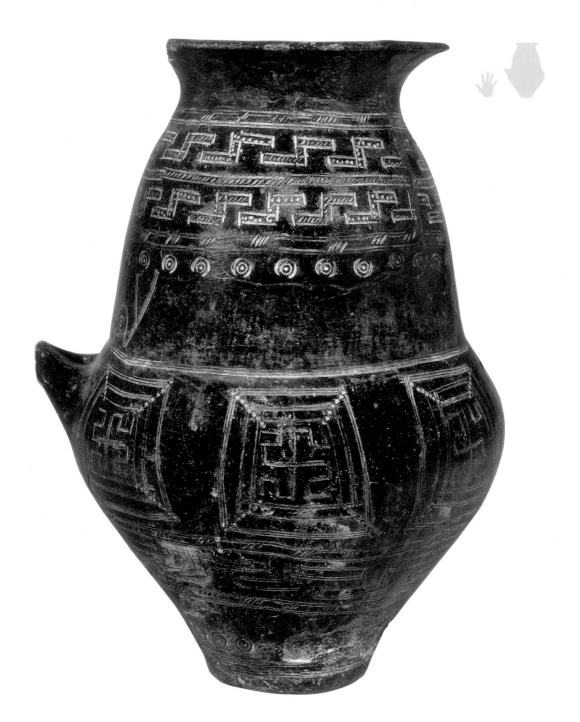

044

쌍 원뿔 단지

기원전 9세기~8세기

임패스토 / 높이 : 39㎝

/ 직경 : 30㎝

출처 : 이탈리아 라치오 몬탈토 디

카스트로 · 불치, 오스테리아 공동묘지

이탈리아 로마 바티칸 박물관 소장

쌍 원뿔 단지들은 초기 빌라노바 매장 풍습의 특징이었다. 장례 의식은 시신을 화장하고 그 재를 천에 싸서 매장을 위해 항아리에 담는 과정으로 이루어졌다. 단지들은 손잡이가 하나인 디자인으로 되어 있는데, 남아 있는 증거들에 따르면 손잡이가 두 개 달린 일반적 단지를 매장을 위해 이용할 경우에는 손잡이 하나를 부러뜨려 썼던 듯하다. 단지는 뚜껑이 없었지만 접시로 봉하거나, 주인이 남자일 경우에는 투구 복제품으로 봉했다. 전형적인 초기 빌라노바 디자인답게, 이 단지는 기하학적 무늬 조각으로 장식되어 있다.

테라코타 오두막 단지

기원전 9세기~8세기

임패스토 / 높이 : 27.5㎝ / 지붕 직경 : 32.9㎝ / 밑둥 직경 : 29.5㎝ /

출처 : 이탈리아 로마 근교 알바노와 겐차노 지역

미국 필라델피아 펜실베이니아 대학교 고고학 및 인류학 박물관 소장

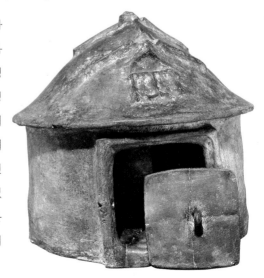

지역산 점토(임패스토)로 만들어진 오두막 단지들은 가정 생활을 표현하고자 하는 듯하다. 단순히 가정을 복제하는 것을 넘어, 개중에는 접시 세트처럼 작은 가정용 물품들을 담은 것들도 있다. 단지들의 모양은 전형적인 철기시대 오두막과 매우 흡사하다. 대들보로 지탱하는 초가지붕을 이고 둥근 몸체에, 더러 지붕 꼭대기나 대들보 끝에 피니얼 장식이 달리기도 했다. 사진의 항아리는 점토 한 덩어리를 통째로 주형해 만들었고, 문은 따로 만들어 달았다. 문은 밧줄로 꿰거나, 문 외부 고리에 꿴 대들보를 문틀 안쪽의 작은 홈에 끼워 넣는 방식으로 고정시켰다.

인형이 딸린 사륜 전차

기원전 약 710년경

브론즈 / 크기 : 미상 /

출처 : 이탈리아 토스카나 캄피 비센초

이탈리아 로마 빌라 줄리아 국립 에트루리아 박물관 소장

이 작은 손수레는 매장을 위해 특수 제작된 물품을 보여준다. 윗부분에 고정된 주발은 향을 태우거나, 매장 의례 도중 다른 작은 공물들을 태우기 위한 화로로 이용되었다. 산 사람들이 이용하는 바퀴가 둘 달린 수레와는 달리, 이 수레는 혼자서 있을 수 있도록, 그리고 무덤 안에 전시하는 것을 목적으로 설계되었다. 밑둥의, 사면 전체의 바퀴들 사이에 있는 인형들은 사냥, 결투, 농경 및 축제 같은 다양한 활동들을 묘사하는 연속된 장면들로 구성되었다. 이 장면들은 매일 삶의 면면을 반영하며, 에트루리아 귀족층이 숭앙한 가치들을 보여준다.

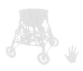

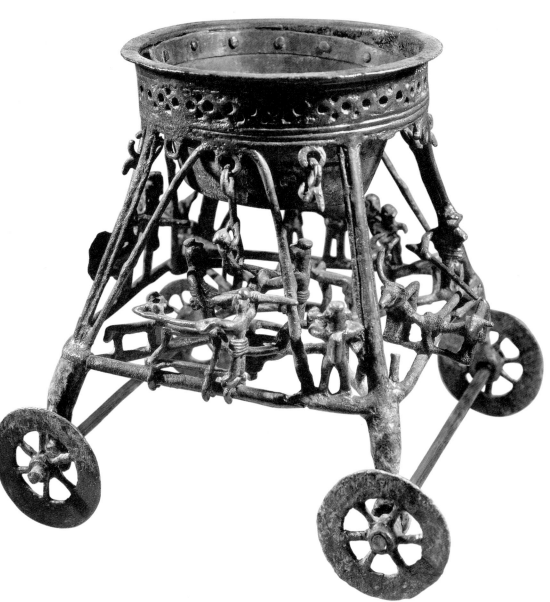

047

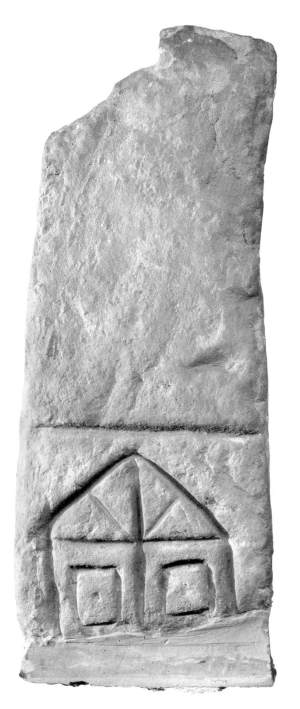

장례 석주

기원전 7세기 후기~8세기

사암 / 높이 : 55㎝ / 폭 : 25㎝ /

출처 : 이탈리아 볼로냐 근처 산 비탈레 공동묘지

이탈리아 볼로냐 고고학 박물관 소장

이 직사각형에 가까운 석주는, '자노니' 석주 (54쪽 참고)와 마찬가지로 매장지를 표시한다. 이 돌에서 찾아볼 수 있는 유일한 장식은 오두막의 묘사이다. 오두막은 경사진 지붕을 가졌고 몸체에는 사각형 두 개가 깊이 파여 있는데 아마도 창문이나 문을 나타낸 것일 가능성이 높다. 이 석주는 중앙의 기둥과 지붕을 떠받치는 대각선 지지 대들보 두 개 때문에 건축역사가들의 관심을 끄는데, 이제껏 알려진 바이런 유형의 지붕을 보여주는 유물은 이 석주가 최초이다. 그러나 장례 예술에서는 집을 묘사하는 경우가 흔했음을 감안하면(45쪽에서 볼 수 있는 테라코타 오두막 단지가 그 증거다) 이것은 그저 오두막의 이상화된 형태일 뿐, 현실적인 설계는 아닐 가능성이 더 높다.

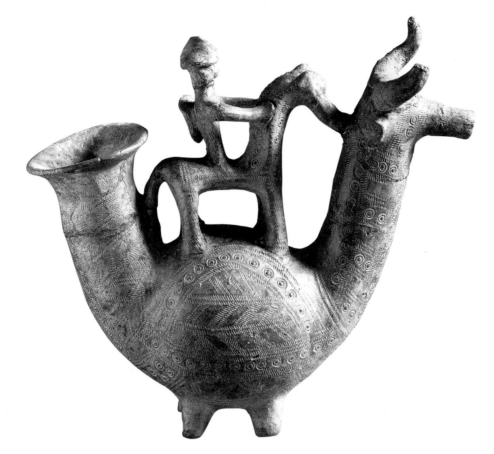

아스코스

기원전 8세기 후반

임패스토 / 높이 : 17.7㎝ / 출처 : 이탈리아 볼로냐 근처 베나치 공동묘지

이탈리아 볼로냐 고고학 박물관 소장

8세기 후반 빌라노바 예술의 새로운 경향 한 가지는 금속 공예의 전통을 점토로 모방하고, 작은 조상들을 조합해 기능적인 단지들을 만드는 것이었다. 한 고분에서 발견된, 액체를 따르는 용도의 작은 물병인 이 아스코스는 그것을 가장 잘 보여주는 예시이다. 아스코스의 몸체는 황소를 흉내냈고, 입과 꼬리는 주둥이 역할로 음료를 이 단지로 따르거나 여기 든 음료를 다른 데로 따르는 데 쓰였다. 투구와 방패로 무장한 기수는 황소 등에 얹힌 말을 타고 있다. 단순화된 동물 형태들은 그어 새긴 기하학적 모티프로 장식했다.

베네티 알파벳이 새겨진
봉헌 서판

기원전 6세기~5세기

브론즈 / 길이 : 17.5㎝ / 폭 : 12.5㎝ /
출처 : 이탈리아 베네토 에스테 레이티아 신전
이탈리아 에스테 아테스티노 국립 박물관 소장

에스테의 사원(현대의 파두아 근교)은 작문의 신인,
레이티아라는 이름의 이탈리아 여신을 섬기는 곳
이었다. 이 사원은 스타일러스와 서판 같은 글을
쓰는 도구를 모사한 브론즈 봉헌물이 대량으로
나온 곳으로 유명하다.

봉헌물은 작문 연습, 마법적 상징들과 여신에게
바치는 제물을 포함한다. 이 서판에는 베네티 알
파벳과 레이티아에게 바치는 헌사가 빼곡히 쓰여
있다. 이 북부 이탈리아 지역에서는 약 250건의
베네티 명문이 발견되었다. 사원에 남겨진 공물은
기원전 6세기에서 1세기까지 쓰인 것들인데, 주로
여성들이 가져다 놓았다.

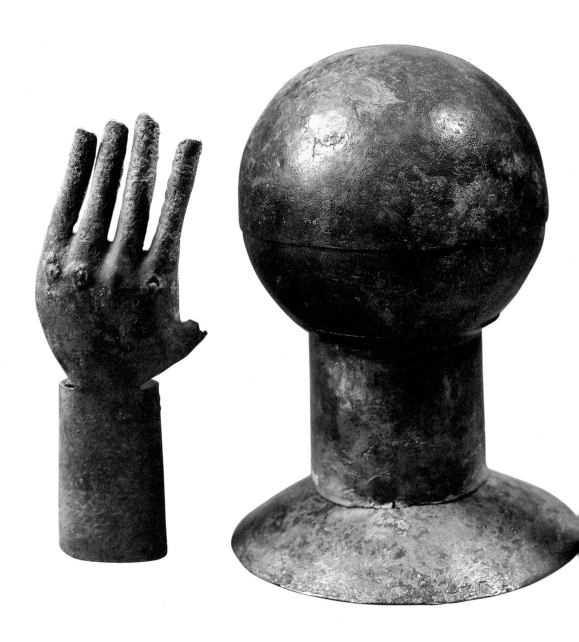

052

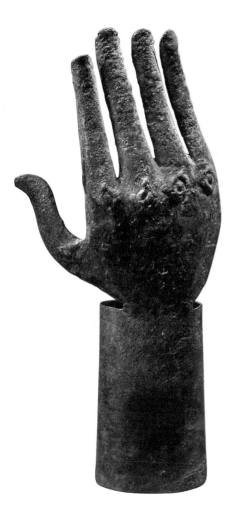

양식화된 브론즈 양손과 머리

기원전 약 680년~670년경

브론즈 / 손 높이 : 23.5cm / 손목 직경 : 5.5cm /
출처 : 이탈리아 라치오 몬탈토 디 카스트로·불치 브론즈 전차 무덤
이탈리아 로마 빌라 줄리아 국립 에트루리아 박물관 소장

작은 고분실에서 발견된 한 무리의 브론즈 공예품들 중 손 두 세트가 있었는데, 발이 달린 기둥 위의 이 구형은 머리를 나타내는 것으로 짐작된다. 손들은 그어 새긴 디테일을 갖춘 정확한 표상이지만 머리는 장식도, 알아볼 만한 특성도 없어서 어떤 용도를 염두에 두고 만들어졌는지 판단하기 어렵다. 무덤에는 유해 서너 구와 함께 브론즈, 임패스토를 비롯한 일련의 물품들이 묻혀 있었다. 무덤은 비록 작지만, 무덤의 부장품을 보면 부유한 집안 출신이었음을 짐작할 수 있다.

자노니 석주

기원전 약 675년~650년경

사암 / 폭 : 30㎝ /

출처 : 이탈리아 볼로냐

이탈리아 볼로냐

고고학 박물관 소장

석주는 흔히 무덤을 나타내는 데 쓰이는 석판으로, 에트루리아뿐만 아니라 다른 고대 문화권에서도 이용되었다. 전형적으로 말편자 모양에, 두 층이나 세 층으로 나뉘었다. 이 석주는 안타깝게도 파편만이 남은 탓에 상단의 종려잎 무늬가 나타내는 장면 구분들이 흐려져서, 명확히 보이는 것은 한 층뿐이다. 이것은 흔히 그랬듯 여행을 묘사하는데, 아마도 망자의 저승 여행길로 짐작된다. 밧줄로 된 테두리 속에 말이 끄는 전차에 탑승한 한 인물의 모습이 보인다. 한편 오른편의 더 큰 인물은 말고삐를 잡고 있는데, 아마도 말을 앞으로 끌고 가는 듯하다.

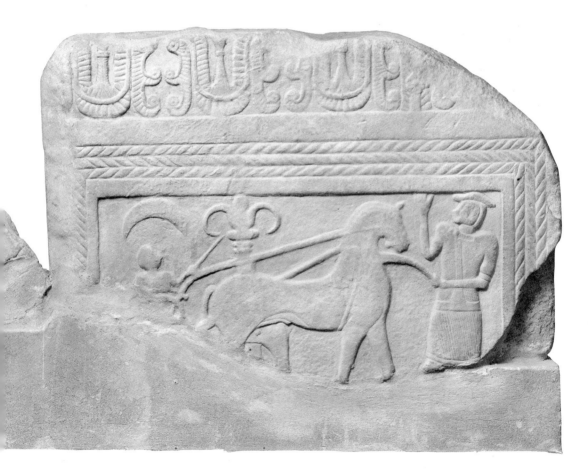

왕관

기원전 약 650년경

금 / 길이 : 51㎝ / 폭 : 6.3㎝ / 무게 : 213g /
출처 : 이탈리아 라치오 몬탈토 디 카스트로 · 불치

영국 런던 대영박물관 소장

불치 소재 폴레드라라 공동묘지에서 아주 풍요로운 부장품을 갖춘 무덤이 발굴됐는데, 나중에 이시스 고분이라고 불리게 된 이 무덤에서는 다수의 호화 물품들에 더해 금 왕관까지 발견되었다. 이시스 고분이라는 이름은 부장품의 하나인 브론즈로 만들어진 이시스 조상 덕분에 얻게 되었다. 무덤의 주인은 아마도 귀족 부부였으리라고 추정된다. 물품들 중 다수가 이집트 수입품이었는데, 예컨대 고급 석고 조상도 그 중 하나였다. 여기 보이는 금 머리장식은 무덤에서 발굴된 것 중 가장 연대가 오래된 축에 속하는데, 다른 공예품들보다 거의 100년 전에 만들어진 것으로 보인다. 굵은 밧줄 무늬(종려나무가 꼭대기를 장식하는 반원을 이루며 꼬여 있는)로 키메라와 사자들이 양각되어 있고, 쓴 사람의 귀 윗부분에 맞도록 반원형으로 잘라낸 흔적이 보인다.

에트루리아 사륜마차

기원전 약 650년~600년경

나무와 브론즈 / 크기 : 미상 / 출처 : 이탈리아 라치오 카에레 레골리니 – 갈라시 무덤

이탈리아 로마 바티칸 박물관 내 그레고리안 에트루리아 박물관 소장

발굴에 관여한 사람들로부터 그 이름을 얻은 레골리니 – 갈라시 무덤은 풍요로운 무덤 부장품들을 가진, 방 두 칸짜리 봉분이다. 부장품들 중에는 순금 보석류, 은제품, 금박과 브론즈 물품들, 전차(손상되었고 불에 탄 흔적이 보이는데 화장(火葬)으로 인한 것일 수도 있다) 한 대, 그리고 나무와 브론즈로 제작된 이 사륜차가 있다. 무덤에서는 각기 세 명의 유해가 발견되었다. 맨끝 방에는 여자 유해 하나, 오른편 방에는 화장된 남자 유해 하나, 그리고 별도로 된 방에는 브론즈 침대에 누운 셋째 유해가 있었다. 발견된 물품들은 대부분 기원전 7세기의 빌라노바 양식을 보여준다. 거기에는 사자들로 장식된 커다란 브로치 하나와 동양이 원산지인 동물들을 묘사하는 기다란 브론즈 명판이 있다.

전차, 마차 또는 수레들을 함께 매장하는 것은 에트루리아인에게 전형적인 매장 풍습이었다. 이와 같은 수레나 마차들은 전차들과는 달리 앉은 자세에서 몰았고, 바퀴는 두 개 또는 네 개였다. 비록 일부 매장지에서 발견된 것들은 일상적으로 이용되었던 흔적을 보여주지만, 다수의 무덤 부장품들은 상징적인 용도로, 저승으로의 여행을 위해 쓰였다.

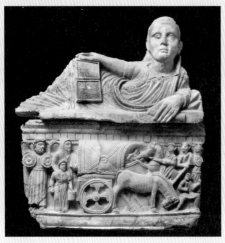

● 망자를 보여주는 설화석고 납골 단지(위)와 마차에 오른 망자가 떠나게 될 저승 여행길(아래). (기원전 약 5세기경, 볼테라 가르나치 에트루리아 박물관)

056

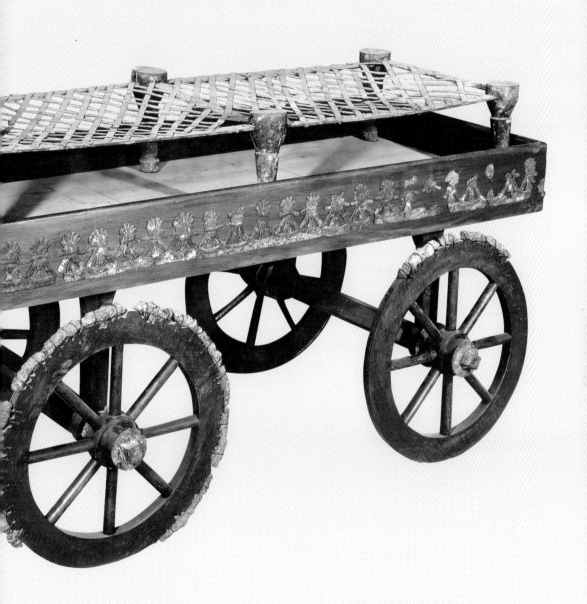

057

날개 달린 사자 조상

기원전 약 550년경
넨프로(석재) / 높이 : 95.3㎝ / 길이 : 73㎝ / 폭 : 3㎝ /
출처 : 이탈리아 라치오 몬탈토 디 카스트로 · 불치
미국 뉴욕시 메트로폴리탄 미술관 소장

산지인 불치에서 독점적으로 쓰인 화산암인 넨프로로 만들어
진 이 사자는 아마도 한 쌍 중 하나일 텐데, 나머지 하나는 소
실되었다. 똑바로 서 있는 사자는 나선형으로 똘똘 말린 양 날
개가 달렸고 아무런 도색의 흔적도 보여주지 않는데, 이는 아
마 드문 경우일 것이다. 보통 사자와 황소 같은 날개 달린 혼
성 동물들이 한 쌍으로 무덤 입구를 지키고 있는 것은 그 유래
가 고대 이집트로까지 거슬러 올라가는 오랜 매장 예술의 전
통이다. 에트루리아에서 이와 같은 조상들은 특히 지하 봉분
무덤으로 들어가는 입구에 세워 두는 경비병으로 인기를 누
렸다. 몇몇 비슷한, 넨프로로 만들어진 날개 달린 사자나 스
핑크스의 조상들이 에트루리아 전역에 걸쳐 다수의 묘지에서
발견된 바 있다.

059

공물용 식판

기원전 약 550년~500년경
부케로 / 폭 : 33.7㎝ / 깊이 : 18.1㎝ / 출처 : 이탈리아 토스카나 키우시
미국 뉴욕 시 메트로폴리탄 미술관 소장

부케로로 만들어진 이 공물용 식판은 장례 의식을 위해 사용되었고, 아마도 연회를 위해 이용된, 은이나 브론즈로 만들어진 더 큰 식기들이 있었음을 짐작케 한다. 이 식판은 다수의 작은 주발, 숟가락, 주걱, 팔레트 들을 비롯한 식기들을 포함한다. 쟁반 몸체의 각 귀퉁이는 사자들이 지키고 있고, 측면과 뒷면에 두루마리처럼 보이는 종려나무 하나가 배치돼 있다. 양각으로 새겨진 그리핀(왼쪽)과 스핑크스(오른쪽)가 쟁반 앞 패널들에 보인다. 일부 학자들은 직사각형 식판 앞쪽의 잘라낸 부분과 구멍이 뚫린 밑둥으로 미루어보아 쟁반이 화로로 쓰였을 가능성을 제시했다.

060

보석함

기원전 약 530년~520년경
테라코타 / 높이(뚜껑 포함) : 15.4㎝ / 직경 : 14.1㎝ /
출처 : 이탈리아 라치오 시비타 카스텔라나 근처 나스의 한 무덤
미국 필라델피아 펜실베이니아 대학교 고고학 및
인류학 박물관 소장

뚜껑이 달린 원통형 용기인 이 보석함은 화장품, 자질구레한
장신구, 또는 보석류를 담아두는 데 이용되었다. 고급스런 황
토색과 붉은색 점토를 원료로 제작되었으며 사다리꼴 발 세
개가 달렸고 안팎이 모두 도색되었다. 내부의 진갈색 채료
에 찍힌 손가락 자국은 제조 과정의 흔적인 듯하다. 기하
학적 양식으로 도색된 뚜껑과 몸체에는
S자 선과 수직선들로 이루어진
무늬들이 띠를 이루며 교차
한다. 다리에는 종려나무잎
과 꽃잎들이 채색되어 있고
발은 신발처럼 보이게 만들
어졌는데, 지그재그 선들은 샌
들을 나타낼지도 모른다. 이러
한 삼발 보석함은 흔치 않은데,
귀한 선물이었거나 무덤 주인인
부유한 여성의 전시품이었을 가
능성이 높다.

061

부부의 석관

기원전 약 520년경

테라코타 / 높이 : 1m / 길이 : 2m / 출처 : 이탈리아 카에레 반디타차 공동묘지
이탈리아 빌라 줄리아 국립 에트루리아 박물관 소장

에트루리아에서 실물 크기 테라코타 조상이 유행하던 추세를 따라, 이 부부는 연회에 있는 자신들의 모습을 담은 석관을 주문했다. 연회는 에트루리아 예술의 흔한 모티프로, 벽화, 화병들, 그리고 장례 부장품들의 주제로 흔히 볼 수 있다. 석관은 커다란 테라코타 조각 네 개를 한데 결합하고 도색해서 완성되었다. 동일한 공동묘지를 발굴하던 중에 이와는 또 다르지만 비슷한 기념물이 발견되었는데, 그것은 이제 루브르에 전시되어 있다.

당시 그리스에서 연회는 엄격하게 남성만의 것이었다. 연회에 참석한 여자들은 노예 아니면 창녀가 전부였다. 남편과 아내가 함께 연회를 여는 에트루리아의 풍습은 그리스인에게는 부자연스럽게 보여, 에트루리아인이 사치스럽고 경솔하고 타락했다는 인식을 야기했다.

부부의 묘사는 등받침에 기대 앉은 자세와 팔과 손의 움직임의 역동성 같은 부분적 디테일을 보여준다. 예술가는 부부의 상체에 초점을 맞추고, 다리와 하반신보다는 표정과 제스처에 더 강조점을 두었다. 다리와 하반신은 상대적으로 덜 명확하며 생동감이 부족하고, 관람자들을 돌아보는 자세를 한 몸통은 다소 어색해 보인다.

○ 연회 장면을 그린 에트루리아 벽화로, 남편과 아내가 소파에 앉아 만찬 중인 모습을 묘사했다. 기원전 약 350년경, 타르퀴니아 실즈(방패) 고분 출토(덴마크 코펜하겐, 신 카를스베르크 글립토테크).

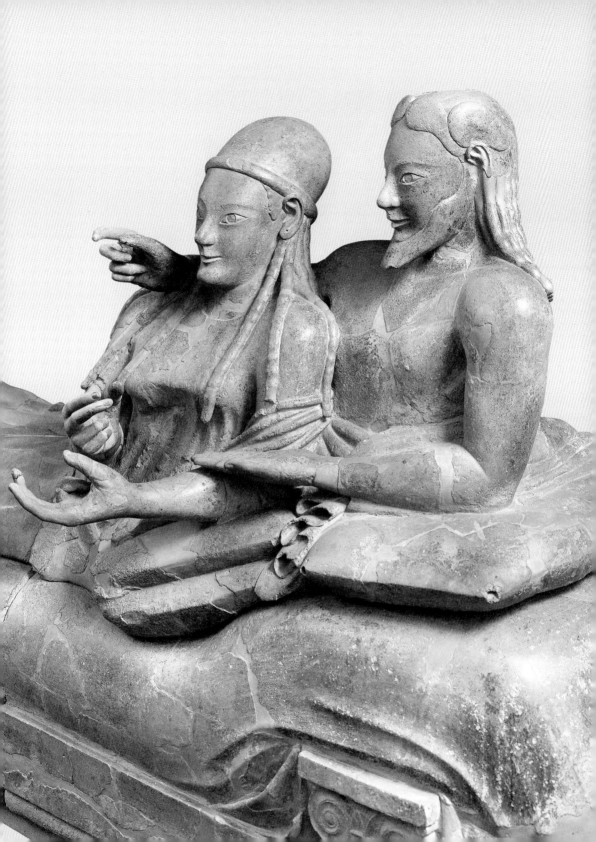

공화국 :
민주주의와 팽창

◎ 이 아프로디테 상은
그리스 조각가 칼리마코스의
원본을 초기 로마 시대에
복제한 것이다. 이것은 로마
최초의 선출 권력의
중심지이던 첸트랄레
몬테마르티니에 설치되었는데,
그곳은 이제 공화국 조상들과
초상들을 대규모로 소장한
박물관으로 변모했다.

기원전 509년경, 통치권을 쥐고 있던 에트루리아 왕들이 로마인들에게 축출
당하자 세계는 변화했다. 왕들이 사라진 빈자리에는 공화국이 새로이 부상했
는데, 공화국을 다스린 것은 로마 태생의 로마인 남성들이었다. 원로원 창설과
정부 집단을 대리 통치할 한 쌍의 콘술을 뽑는 연례 선거를 통해 로마는 그 이
후 500년 가까이 거의 변화 없이 유지될 민주주의 체제로 변모했다.

새로운 형태의 정부는 곧 새로운 예술적 표현의 필요로 이어졌다. 우러러보
기 위해 만들어지는 조상들은 이제 왕들의 것이 아니라 평범한 남자들의 것이
되었다. 거대한 공공장소 및 건물들은 공화국 정부의 도정을 담아낼 필요가 있
었다. 로마의 지배계급은 군사 지도자 및 정치가들로서 세운 업적들을 널리 알
리고 추모하고 기념할, 그리고 초상화와 장례 예술을 통해 가족의 유산을 구
축할 새로운 방식이 필요했다.

또한 도시 계획에도 다양한 발전이 이루어져, 민간, 정치, 그리고 경제생활
에 필요한 공적 공간들을 중심으로 도시들이 세워졌다. 공화국 기간 들어 포
룸 로마눔 같은 공간들이 최초로 진정한 기념비화되는데, 포룸은 공화국 후기
에 갈수록 그 수가 늘어나는, 로마의 지배자들로부터 후원을 받는 경쟁적인 건

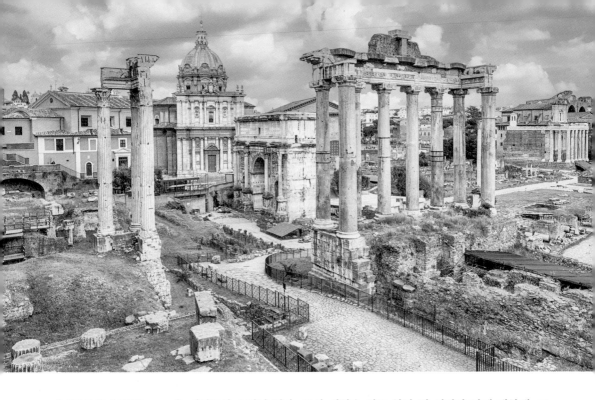

○ 포룸 로마눔은 공화정
시대에 정치, 민간, 경제,
그리고 종교 생활의 중심이
되었다. 공화국 후기에는
자기홍보에 그것을 이용한
지배계급들 사이에 벌어진
치열한 경쟁의 장이 되었다.

축 계획들의 초점이 된다. 도시 계획은 영토 확장 및 식민과 함께 팽창해, 로마의 다른 도시와 소도시들은 수도를 닮아갔다. 지리적으로 얼마나 떨어져 있든, 이는 로마 양식이 두드러지는 도시 풍경을 만들어냈다. 로마의 힘이 처음에는 이탈리아 전역으로, 그리고 나중에는 해외로까지 팽창하면서 다양한 문화들과의 접촉이 이루어졌다. 피정복민들로부터 가져온 새로운 사상들을 포용하는 것은 로마의 변함없는 특성이었고, 이는 종교, 예술 또는 철학을 가리지 않았다. 로마 예술과 건축은 토착적인 것과 수입 문화의 혼합된 결과로 고유한 로마의 특성을 띠게 되었다. 이 점은 특히 공화정기 후반에 명확히 드러난다. 로마 예술은 기원전 3세기 후기부터 특히 두드러진 차이점을 보이는데, 당시는 기원전 212년에 벌어진 시라큐스 약탈 이후 처음으로 다수의 그리스 예술과 건축이 로마로 이전되었을 때였다. 그 뒤로 로마에서는 그리스 예술과 건축이 붐을 일으켰고, 이는 회화, 조각 및 건축에 영향을 미쳤다.

공화정의 마지막 두 세기의 특징은 통치 방식으로서 공공 예술에 갈수록 의존했다는 것이다. 힘 있는(정치적으로나 군사적으로나) 남성들은 흔히 1년으로 제한된

콘술의 임기를 넘어서는 로마의 통제권을 놓고 경쟁했는데, 그 결과로 원로원이나 일반인보다는 한 개인의 권력과 권위를 홍보하고 굳히는 데 이용되는 대중예술과 건물들이 융성했다. 기원전 1세기 무렵, 술라, 폼페이와 카이사르 같은 남자들은 프로파간다의 한 형태로 예술을 이용했으니, 그것이 대단한 성공을 거둔 덕분에 그 풍습은 그 후 공화국과 제국의 존속 기간 내내 지속되었다. 따라서 대중예술과 건축에 내재한 제작의 동기 부여와 상징성은 작품 그 자체에 더해 생각해 볼 만한 요소들이다.

예술과 건축은 공화국 마지막 지도자들의 경쟁과 인식, 책략의 핵심적인 역할을 했다. 기원전 30년대에 벌어진 옥타비아누스와 마르쿠스 안토니우스, 그리고 클레오파트라 사이의 최종적 대결은 이미지와 도해의 사용에 크게 의존했다. 결국 옥타비아누스(기원전 27년 이후로 아우구스투스로 불리게 된)가 승리하면서, 대중 예술 및 개인 예술을 통해 사상과 자아를 홍보하는 권한은 선출직 공무원에서 황제에게로 넘어갔고, 정부의 변화와 더불어 예술은 다시금 변모했다.

○ 로마 아피아 가도의 스키피오스 무덤에서 출토된 루시우스 코르넬리우스 스키피오 바르바투스의 석관. 200년간 이용된 이 가족 묘는 고대 로마의 주요 명소였고, 가족들의 업적을 기념하고 다음 세대를 고취하는 데 이용되었다.

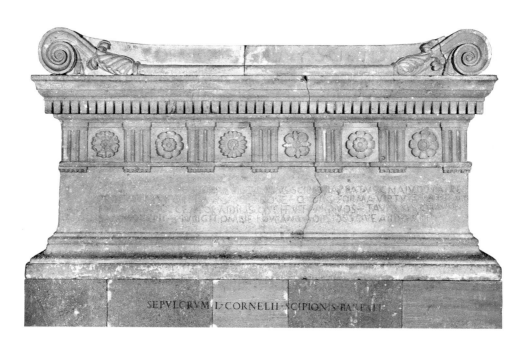

SEPVLCRVM·L·CORNELII·SCIPIONIS·BARBATI

삼발 스탠드

기원전 약 500년~475년경
브론즈 / 높이 : 61.7㎝ / 폭 : 47㎝ / 깊이 : 44㎝ /
출처 : 이탈리아 라치오 몬탈토 디 카스트로 · 불치
영국 런던 대영박물관 소장

몇 개의 조각들로 따로 주물된 후 하나로 합쳐진 이 삼발이는 주발이나
화로를 받쳤던 듯하다. 각 다리는 꼭대기에서 만나 아치를 형성하는 세
부분으로 이루어지고, 먹이를 포식 중인 사자 한 마리가 각 아치를 꾸
미고 있다. 다리 꼭대기에는 세 쌍의 형체들이 있는데, 정확히는 알 수
없지만 헤라클레스와 헤라, 사티로스 둘, 그리고 디오스쿠로이(쌍둥이 형
제인 카스토르와 폴룩스)로 생각되어 왔다. 다리에 달린 발들도 장식이 되어
있는데, 동물 발처럼 생긴 피니얼이 종려나무잎, 소용돌이꼴과 도토리
들로 꾸며진 왕관을 쓰고 개구리의 등을 밟고 선 모습이다. 선택된 형태
의 무리들은 모티프로서 서로가 명확한 관계는 없지만, 메트로폴리탄
미술관에도 비슷한 예시가 있다. 이는 포괄적인 도상학이라기보다는 서
로 무관한, 신화에 나오는 쌍들을 묘사한 것이 아닐까 싶다.

068

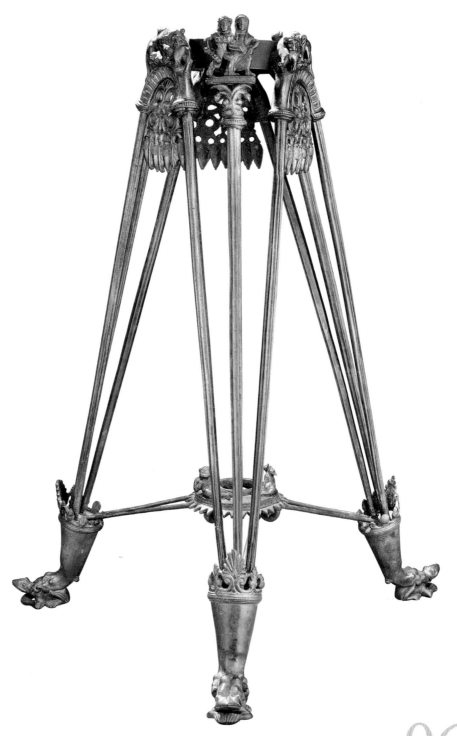

069

포도주 여과기

기원전 약 5세기경

브론즈 / 길이 : 30.5cm / 직경 : 10.2cm /

출처 : 이탈리아 라치오 몬탈토 디 카스트로 · 불치

영국 런던 대영박물관 소장

브론즈로 된 이 포도주 여과기는 엄격하게는 실제 사용을 목적으로 만들어진 가
정용 도구이지만 고대 문화에서 포도주의 중요성을 알려주기도 한다. 로마의 포
도주는 현대의 음료와 마찬가지로 품질과 가격이 다양했다. 그러나 알코올 함량
은 현대보다 훨씬 높았는데, 그러다 보니 목에서는 부드럽게 넘어가되 지나치게
취하는 것을 막으려면 물에 희석할 필요가 있었다. 정교한 그릇과 단지에서 물과
포도주를 섞는 제의화된 과정(특히 저녁 만찬이나 심포지엄에서)은 그리스로부터 물려
받은 것이다. 포도주에는 침전물이 대량 들어 있어서, 이와 같은 여과기는 포도
주를 준비하는 과정에 필수적으로 필요했다.

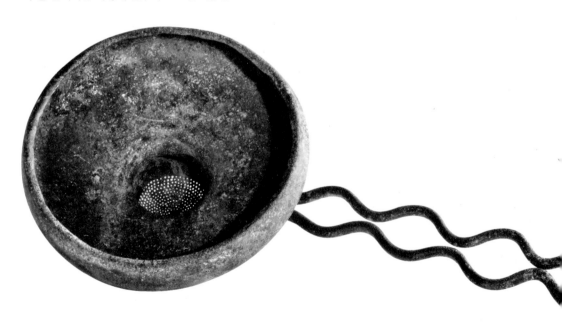

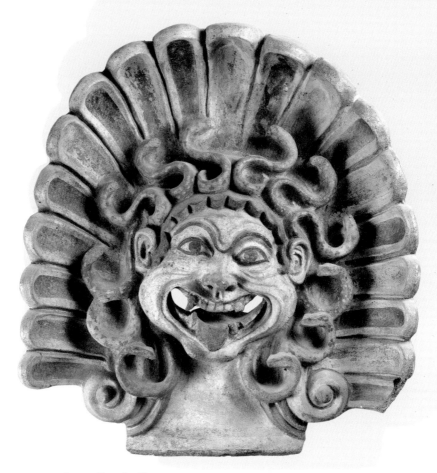

메두사 막새

기원전 약 510년~500년경

테라코타 / 크기 : 미상 / 출처 : 이탈리아 로마 근교 베이, 포르토나초 사원

이탈리아 로마 빌라 줄리아 국립 에트루리아 박물관 소장

막새는 타일식 지붕의 가장자리를 덮는 세로 기와로, 종종 어떤 형체나 디자인으로
조각되었다. 이 정교하게 조각하고 도색한 막새는 고르곤을 묘사하는데, 아마도 메
두사일 가능성이 높다. 고르곤은 머리카락 대신 독사를 가진 자매들로, 상대를 쏘

아보면 돌로 변하게 만들 수 있었다. 자매 중 둘은 불멸이었지만 메두사는 그리스
영웅 페르세우스에게 살해당했다. 고르곤 형태들은 그 무시무시한 외모와 평판에
도 불구하고 액막이를 목적으로 예술작품 및 건물에 설치되었다.

여성 파우누스 또는 이오의 칸타로스

| 기원전 약 375년~350년경

| 테라코타 / 높이 : 18.3cm / 직경 : 9cm / 출처 : 남부 이탈리아 아풀리아

| 미국 로스앤젤레스 카운티 미술관 소장

이 화병은 서로 다른 두 가지 예술적 전통들이 합쳐져 새로운 결과물을 낳은 좋은 예시이다. 에트루리아의 토착 형태인 칸타로스는 손잡이가 달린 깊은 컵으로, 이 예시처럼 사람의 머리 모양으로 만들어진 디자인은 그리스에서 유래했다. 뿐만 아니라 이것은 남부 이탈리아의 한 지역인 아풀리아에서 제조되었는데, 그곳은 이탈리아에서 그리스 유형 도자기의 중심지였다. 꼭대기의 적회식 장식은 날개 달린 인물의 모습을 보여준다. 창백한 피부로 미루어 이것이 여성의 머리임을 알 수 있는데, 그리스 도자기에서 여성은 흔히 크림 같은 흰색 피부로 도색되었기 때문이다. 이 작품은 파우누스(인간과 염소를 합친 모습의 신) 또는 그리스 신화에서 헤라의 사제였던 이오를 나타낸다고 믿어진다.

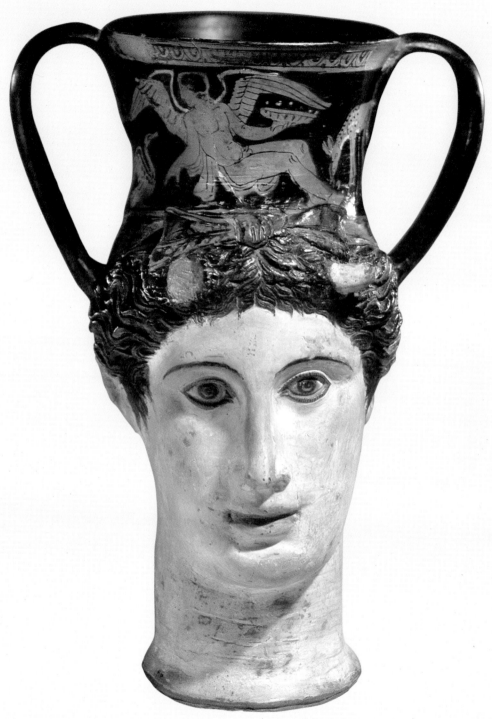

073

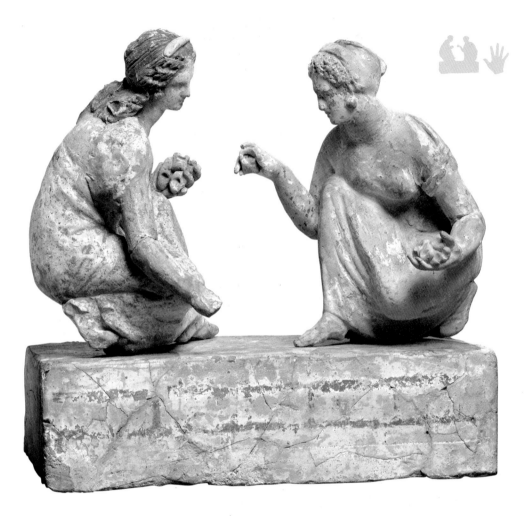

지골을 가지고
노는 두 여자

기원전 약 330년~300년경
테라코타 / 높이 : 21cm /
폭 : 22.4cm / 깊이 : 12.5cm /
출처 : 이탈리아 나폴리 근교 카푸아
영국 런던 대영박물관 소장

점토 조각 몇 개를 별도로 주형한 후 불에 구워 하나로 합쳐 만든 이 작은 조상들은 지골(팔뼈와 다리뼈)을 가지고 노는 두 여성의 모습을 보여준다. 웅크린 자세의 인물 상들은 떼어낼 수 있도록 작은 못으로 받침에 부착돼 있다. 아스트라갈로스(astragalos)는 주사위를 이용하는 확률 게임으로, 주사위는 보통 양의 지골을 가지고 만들었다. 보드게임과 주사위를 이용하는 게임들은 둘 다 고대 세계에서 믿기 어려울 정도로 인기가 있어서, 고고학 기록에 게임을 하는 사람들, 게임 말들, 그리고 점수표들에 대한 묘사들이 오늘날까지 전해지고 있다(160쪽 참고).

074

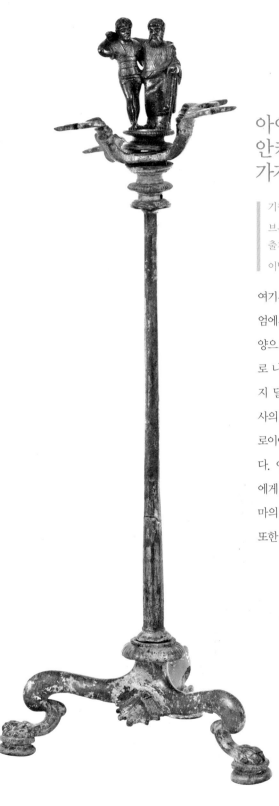

아이네아스와 안키세스가 있는 가지가 달린 촛대

기원전 약 430년~410년경

브론즈 / 높이 : 54.5㎝ /

출처 : 이탈리아 코마초 근교 스피나 발레 트레바 공동묘지

이탈리아 볼로냐 고고학 박물관 소장

여기서 보는 것과 같은 가지 달린 촛대는 주로 심포지엄에서 쓰는 사치스러운 물품으로, 보통 동물 발 모양으로 장식되고, 긴 장대 끝에는 초들을 놓는 갈래로 나뉜 크라운을 지탱하는 긴 장대가 달렸다. 이 가지 달린 촛대는 아이네아스로 여겨지는 한 젊은 전사의 모습을 담은 피니얼이 있는데, 아이네아스는 트로이에서 온 눈 먼 아버지 안키세스를 인도하고 있다. 이 디자인을 선택한 것은 단지 이탈리아 장인들에게 영향을 준 그리스 신화의 영향력만이 아니라 로마의 창건 신화에서 아이네아스의 커져가는 중요성 또한 보여준다.

075

수퇘지의 아스코스

기원전 약 4세기경

테라코타 / 높이 : 10.5㎝ /
출처 : 이탈리아 캄파냐 출토
미국 뉴욕 시 메트로폴리탄 미술관 소장

아스코스는 기름 같은 소량의 액체를 따르는 용도로 쓰인 그릇으로, 사진의 예시
는 작은 수퇘지 모양으로 만들어졌다. 아스코스는 보통 어떤 동물의 형태를 띠
는데, 그것은 현실의 동물일 수도 있고 신화에 나오는 혼성 동물일 수도 있다. 남
부 이탈리아의 캄파냐 지방에서 생산된 이 수퇘지는 붉은기가 도는 황토로 만들
어지고 검은 유약슬립(도자기 제조에 쓰이는 고체 입자의 현탁액)으로 덮였다. 더 쉽게 이
용할 수 있도록 등에 손잡이가 하나 붙어 있고, 손잡이 아랫부분과 수퇘지의 입
에도 주둥이가 붙어 있다. 발굽, 작은 엄니들과 귀 근처의 털다발을 포함해 돼지
의 특성들이 매우 충실히 묘사되어 있다.

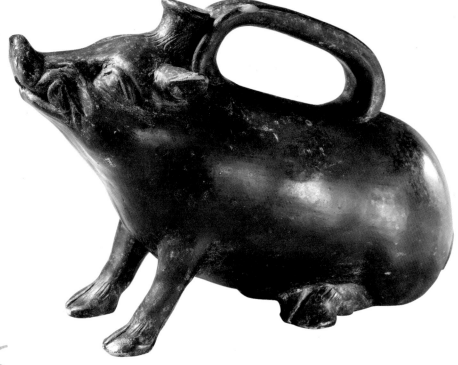

076

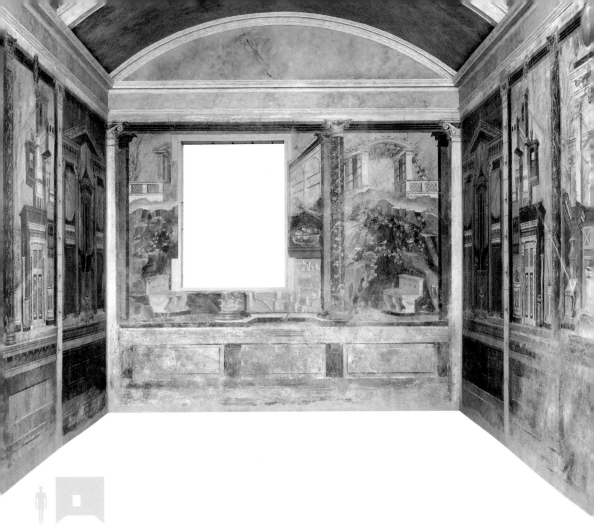

P. 파니우스 시니스토르의 빌라의 M실(묘실)

기원전 약 50년~40년경

석고와 페인트 / 방 치수 2.7×3.3×5.8m /

출처 : 이탈리아 캄파냐 폼페이

근교 보스코레알레

미국 뉴욕 시 메트로폴리탄 미술관 소장

침실로 식별되는 M실은 제 2 양식 벽화로 꾸며져 있다. 이 양식은 기원전 1세기에 지배적이었는데, 건축적 요소들과 트롱프 뢰유의 조합을 바탕으로 한다. 뒷벽은 분수가 있는 작은 동굴과, 바위투성이 지형 밑에 있는 헤카테의 작은 조상을 묘사한다. 두 기둥이 프레임 역할을 하는, 노란색의 풍경으로 장식된 난간에 과일로 채워진 유리 그릇 하나가 얹혀 있고, 창문은 나중에 더한 듯 보인다. 측면 벽들은 기둥들에 의해 네 부분으로 나뉘는데, 조각상들, 원형 건물들, 철탑들, 그리고 초목이 있는 시골의 이미지들이 도시 풍경과 교차한다.

P. 파니우스 시니스토르 빌라의 H실 벽화

기원전 약 50년~40년경

석고와 페인트, 높이 : 1.8m / 폭 : 1.2m / 출처 : 이탈리아 캄파냐

미국 뉴욕 시 메트로폴리탄 미술관 소장

이 벽화는 H실을 장식한 일련의 그림들 중 하나로, 아마도 빌라의 트리클리니움(식당)이었을 가능성이 높다. 그 방의 동쪽 벽에는 다수의 그리스풍 장면들이 그려져 있는데, 이것은 그 중 마지막 그림이었다. 그리스 전통에 따라 대형 벽화로 되어 있다. 비록 이들이 발견된 이래 학자들은 줄곧 그림들의 의미를 두고 논쟁을 벌이고 있지만 일반적 결론은 그 그림들이 왕가의 결혼식 또는 왕위 계승 장면을 묘사했으리라는 것이다. 첫 장면은 보라색과 흰색 옷을 입은 여자가 의자에 앉아 황금 시타르를 켜고 있는 장면을 보여준다. 그 옆에는 젊은 소녀가 서 있다. 중앙 패널에서는 남자 한 명과 여자 한 명이 왕좌 위에 앉아 있다. 남성의 모습은 젊고 나신이며, 왕좌에 뒤로 기댄 채 황금 홀을 쥔 모습이다. 그 오른편의 여자는 정교한 로브를 걸치고 손에 턱을 고인 채 몸을 앞으로 숙이고 있다. 이 자세로 미루어 여자는 왕 같은 태도로 앉아 있는 옆 남자의 아내가 아닌, 어머니였으리라고 추측되었다. 여기 그려져 있는 마지막 패널은 한 젊은 여자가 일어서서, 다리에 황금 방패를 기댄 채 시선은 반대 편 벽의 비너스 이미지를 올려다보는 모습을 묘사한다. 방패 중앙에는 젊은 남성의 나신이 그려져 있다. 남자는 머리에 쓴 흰 왕관이 상세히 표현된 것으로 미루어 중앙 패널의 왕과 동일 인물일 것이라는 주장이 제기되었다.

○ 폼페이 근교 보스코레알레에 있던 빌라를 본떠 1930년에 만들어진 모형. 알려진 바에 따르면 1세기 전반에 그 빌라에 살았던 주인은 P. 파니우스 시니스토르라고 한다. 전원 별장의 한 형태인 이 빌라의 용도는 호사스러운 생활과 농업 생산을 겸했다. 빌라의 벽화들은 그 주인들이 탁월한 취향을 가진 부자였음을 입증한다.

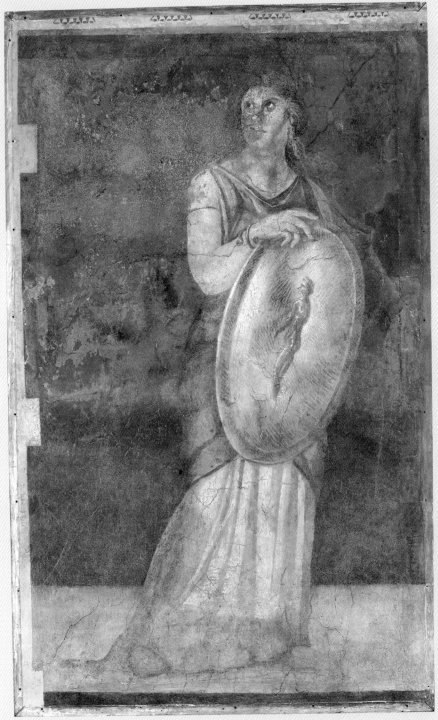

079

머그

기원전 약 5세기 말~4세기

테라코타 / 높이 : 6.9㎝ / 직경 : 8㎝ /
출처 : 남부 이탈리아

미국 클리블랜드 박물관 소장

이 머그는 첫눈에 보기에는 특기할 만한 점이 없어 보인다. 사실 이것은 남부 이
탈리아산이지만 에트루리아에서 유래한 고급 부케로 흑자를 흉내내려는 시도로
만들어졌다. 디자인은 동심원 고리들이 머그 몸체를 둘러싼 단순한 모양새이다.
부케로 같은 외양을 만드는 것은 검은 유약이다. 테두리와 손잡이의 약간 닳은
듯한 흔적은 실상 남부 이탈리아산 물품에서 흔히 보는 붉은 기가 도는 갈색 점
토로 만들어진 것임을 알 수 있다. 그것은 북부에서 흔히 보는 흑회색 감이 도는
검은 점토와는 전혀 다른 색조를 띤다.

이집트풍 벽 그림

기원전 약 20년~10년경

석고와 페인트 /

높이 : 2.3m / 폭 : 0.5m /

출처 : 이탈리아 나폴리 보스코트레
카세의 아우구스투스 빌라

미국 뉴욕 시 메트로폴리탄
미술관 소장

화려한 양식(ornate style)이라고도 하는 이 제 3 양식 그림은 아우구스투스의 사위이자 장군이었던 마르쿠스 아그리파가 보스코트레카세의 빌라를 지었을 무렵에는 무척 대중적이었다. 대부분의 방은 제 2 양식으로 장식되었지만 검은 방으로 알려진 이 방은 더 새로운 양식을 취했다. 이 제 3 양식은 제 2 양식과 마찬가지로 건축적 요소들을 이용했지만, 그 요소들을 비현실적인 방식으로 길게 늘이고 장식했다. 벽의 2/3는 검은색으로, 아랫부분에 깊은 붉은색 층이 있다. 가지 달린 황금 촛대가 이집트풍 아피스 장면이 그려진 패널을 지탱한다. 아폴론의 상징인 백조 또한 그 방의 반복적 이미지로 등장한다.

081

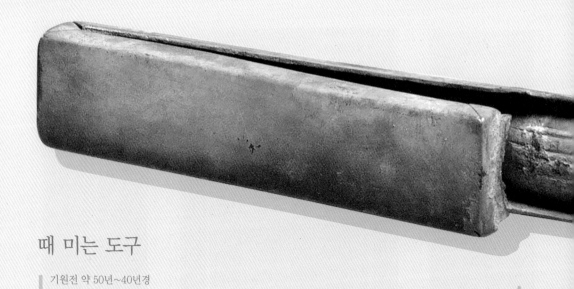

때 미는 도구

기원전 약 50년~40년경
브론즈 / 길이 : 21㎝ / 출처 : 미상
미국 뉴욕 시 메트로폴리탄 미술관 소장

때 미는 도구는 그리스인과 로마인 양측이 사용한 굴곡진 세척 도구이지만 남자들, 특히 남자 운동선수들이 주로 이용했다. 공동 운동과 목욕은 고대 세계에서 매일 하는 의례였는데, 종종 몇 시간이 걸렸고, 사회적 행사로 여겨졌다. 테르마이(목욕탕)는 방 여러 개, 안마당과 운동 구역을 포함하는 대형 공용 건물이었다. 목욕탕에 들어간 사람은 운동을 하러 팔라이스트라(뜰)로 가기 전에 몸에 오일을 문지른다. 운동에는 역도, 육상, 구기나 수영 등이 포함되었다. 운동을 하거나 한증막에 다녀온 후, 몸에 올리브유를 바르고 때 미는 도구로 피부를 밀어 목욕 전에 기름과 때, 그리고 땀을 벗겨냈다. 대형 공중 목욕탕(특히 제국 로마를 비롯한 대도시에서)에는 도서관, 식당, 그리고 정원들이 딸려있었고, 단순히 씻기 위한 기능적 장소라기보다는 현대의 스파에 좀 더 가까웠다. 로마의 카라칼라 욕장(서기 3세기)은 동시에 1,600명을 수용할 수 있었다고 추정된다. 여성들 또한 목욕탕에 갔지만 남성하고는 달랐다. 여성은 남성과 같은 방식으로 운동하지 않아서, 여성의 구역에 포함된 개방 공간은 대부분 더 좁았다.

때 미는 도구는 매일 쓰는 흔한 물건들이었고, 비록 기능적이었지만 일부는 장식이 있었고, 유리로 만들어지거나 심지어 금박으로 꾸며지기도 했다. 이것은 대다수 때 미는 도구들과 마찬가지로 브론즈로 만들어졌다. 또한 주인의 이름을 담고 있는데, 손잡이에 아게마코스라는 남자 이름이 새겨져 있다.

◆ 폼페이의 스타비아 욕장(기원전 2세기)에는
남자 전용과 여자 전용으로 각각 분리된 운동장과
목욕탕이 있었다. 남자들이 운동을 위해 이용한
팔라이스트라는 양쪽 단지의 중앙 공간을 차지한다.

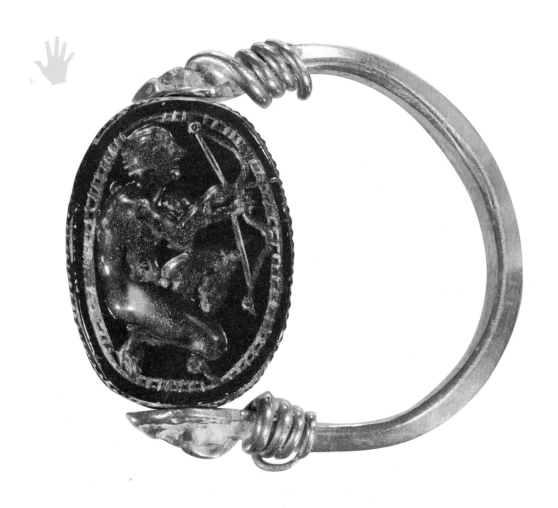

궁수가 있는
풍뎅이 반지

기원전 5세기 말

금과 홍옥수 / 풍뎅이 길이 : 1.5㎝ /
출처 : 이탈리아 에트루리아

미국 로스앤젤레스 J. 폴 게티 미술관 소장

이 반지는 비록 에트루리아에서 만들어지고 발견되었지만 그리스 양식이고, 아마도 그리스 지역에서 활동하던 예술가가 만들었을 것이다. 풍뎅이 반지는 동양풍으로, 홍옥수 뒷면에는 딱정벌레가, 앞면에는 음각으로 새겨진 궁수가 있다. 궁수는 무릎을 꿇고 활을 당기는 모습이다. 일각에서는 이것이 오디세우스를 묘사한 것이라고 추측하고 있다. 반지의 띠는 금으로 만들어졌고 돌을 붙잡아주는 갈래 부분은 사자 머리 모양으로 조각되어 있다.

아레초의 키메라

기원전 약 400년경
브론즈 / 길이 : 1.3m / 출처 : 이탈리아 토스카나 아레초
이탈리아 피렌체 국립 고고학 박물관 소장

키메라는 신화 속의 혼종 동물로 보통 머리통은 사자의 것이고 등에는 염소 머리가 솟아
있으며 꼬리에는 뱀 머리가 달린, 불을 뿜는 괴물의 모습으로 묘사된다. 모든 방향에서
관람하도록 의도된 이 조상은 키메라를 가장 잘 보여주는 예시에 속한다. 몸통 옆면을 따
라 찍힌 표식들은 키메라가 부상을 당했음을 나타내는데, 이는 울부짖는 입, 뻗친 갈기
및 구부린 등과 결합해 전투 중의 키메라를 표현한 것임을 짐작케 한다. 또한 이 조상은
봉헌물로 '틴스빌(tinscvil)'이라고 읽는 글자가 새겨져 있는데, 이는 '티니아에게 바치는 제
물'이라는 뜻이다. 티니아는 에트루리아의 하늘 신이었다.

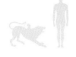

085

비스듬히 앉은 리라 연주자의 그릇 장식

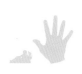

기원전 약 400년~375년경

브론즈 / 높이 : 5.2cm / 출처 : 이탈리아

미국 클리블랜드 박물관 소장

금박의 흔적이 군데군데 보이는 이 작은 브론즈 조상은 소파에 앉아 베개에 몸을 기댄 채 리라를 들고 있는 인물을 묘사한다. 여섯 개가 한 세트를 이루는 장식들 중 하나로, 다른 것들은 플루트 연주자, 옴팔로스 (종교적인 돌 인공물)를 든 한 형체, 그리고 연회에서 식사를 하는 사람들을 나타낸다. 군상을 이루는 조상들은 그리스인, 에트루리아인, 그리고 로마인에게 사회생활의 커다란 부분을 차지한 심포지엄이나 연회를 묘사한다. 이런 그릇들이 실제 생활에 이용되었는지 아니면 연회에서의 물품이었는지는 밝혀지지 않았다.

086

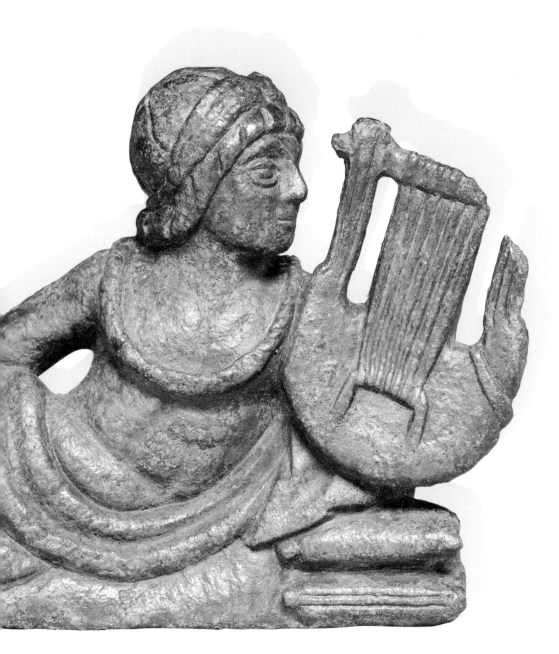

휴식 중인
헤라클레스가 새겨진
에트루리아 보석반지

기원전 약 4세기

황금과 홍옥수 / 높이 : 1㎝ /
폭 : 2.5㎝ / 깊이 : 2.5㎝ /
출처 : 이탈리아 에트루리아
미국 볼티모어 월터스 미술관 소장

반지의 홍옥수에는 잘 알려진 장식 유형이 새겨져 있는데, 휴식 중인 헤라클레스의 모습이다. 늘 입고 다니는 사자 가죽은 등에 걸쳐 땅바닥까지 늘어진 것이 다리 뒤로 보이고, 한 손은 몽둥이를 쥐고 있다. 휴식 중인 상황임을 짐작케 하는 것은 다른 손에 든 것, 즉 헤라클레스가 마시고 있는 칸타로스이다. 뒤편에 나무 한 그루를 희미하게 표현함으로써 배경을 제시하려 시도했다. 비스듬히 기대 앉은 헤라클레스의 묘사들은 기원전 6세기에 처음 나타나지만 이 특정한 유형은 기원전 4세기에 소개되었고 그리스와 이탈리아에서 모두 인기를 누렸다.

088

브로치(피불라)

기원전 약 4세기~3세기경

황금 / 길이 : 8㎝ /

출처 : 이탈리아 캄파냐

미국 클리블랜드 미술관 소장

브로치는 디자인으로 보자면 안전핀과 비슷한 순수한 기능
을 가진 물품으로, 고대 세계에서 옷을 여미는 데 쓰였다. 피
불라라는 로마식 이름으로 뭉뚱그려 불리게 된 이들은 지중
해 전역에서 발견된다. 브로치는 일상적으로 쓰이다 보니, 단
순한 브론즈나 철 핀에서 돌들로 뒤덮인 섬세한 황금 브로치
에 이르기까지 다양한 원료와 양식을 이용해 만들어졌다. 사
진 속 브로치는 꼭대기가 작은 왕관 같은 피니얼들로 꾸며진
황금 거머리 모양 핀이다. 경첩과 핀을 만드는 데는 황금 철사
가 이용되었다.

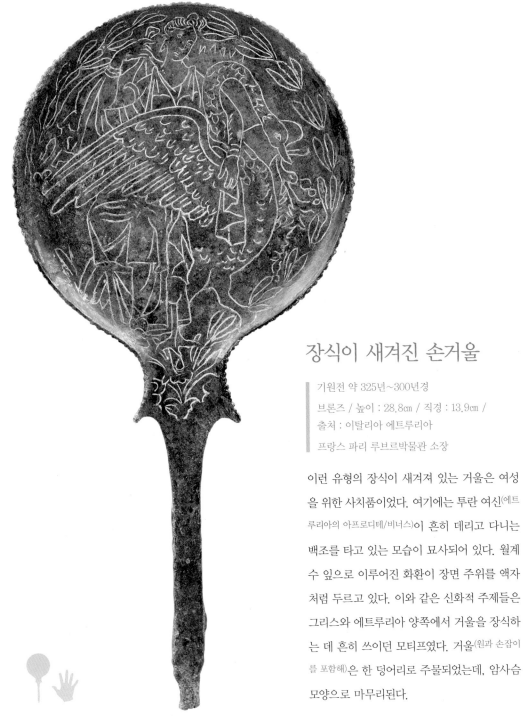

장식이 새겨진 손거울

기원전 약 325년~300년경

브론즈 / 높이 : 28.8㎝ / 직경 : 13.9㎝ /
출처 : 이탈리아 에트루리아

프랑스 파리 루브르박물관 소장

이런 유형의 장식이 새겨져 있는 거울은 여성
을 위한 사치품이었다. 여기에는 투란 여신(에트
루리아의 아프로디테/비너스)이 흔히 데리고 다니는
백조를 타고 있는 모습이 묘사되어 있다. 월계
수 잎으로 이루어진 화환이 장면 주위를 액자
처럼 두르고 있다. 이와 같은 신화적 주제들은
그리스와 에트루리아 양쪽에서 거울을 장식하
는 데 흔히 쓰이던 모티프였다. 거울(원과 손잡이
를 포함해)은 한 덩어리로 주물되었는데, 암사슴
모양으로 마무리된다.

090

황금 목걸이

기원전 약 350년~330년경

황금 / 길이 : 18㎝ /
얼굴 모양 펜던트 높이 : 2㎝ /
방울들 높이 : 2.5㎝ /
출처 : 이탈리아 아풀리아 타렌툼
영국 런던 대영박물관 소장

장미 모양, 연꽃 종려잎, 그리고 여성의 얼굴 모양 펜던트들로 이루어진 정교한 황금 목걸이로, 다양한 금세공 기법을 이용해 만들어졌다. 장미 모양 열네 개와 연꽃 종려잎 여덟 장, 그리고 뒤를 받쳐주는 금철사와 목걸이를 잇기 위한 이중 튜브가 함께 살아남았다. 순금 박판을 다이 포밍(틀을 이용해 금속판을 입체적으로 성형하는 기법)해 만든 여덟 개의 작은 펜던트 얼굴들이 대형 씨앗처럼 생긴 펜던트 여덟 개와 교대로 목걸이에 매달려 있다. 여섯 개의 더 큰 여성 얼굴 모양의 펜던트들은 나선형 귀고리와 중앙에 펜던트 하나가 달린 목걸이를 하고 머리에는 티아라(stlengis)를 썼다. 그중 둘은 작은 뿔들이 돋아 있는데, 이를 바탕으로 그들이 헤라의 사제였다가 암소가 된 이오를 묘사한다는 결론이 내려졌다. 한 무덤 매장물의 일부로 남부 이탈리아의 그리스 도시 타렌툼에서 발견되었는데, 그곳은 헤라의 사제의 무덤이었으리라고 추정된다.

생선 접시

기원전 약 340년~320년경

테라코타 / 높이 : 4.6㎝ /
직경 : 13.1㎝ /

출처 : 이타리아 아풀리아

영국 런던 대영박물관 소장

이탈리아에서 생산된 가장 좋은 적회식 도자기 중 일부는 아풀리아에서 생산된 것인데, 이 생선 접시도 그 중 하나다. 붉은색으로 칠해지고 흰색 하이라이트가 들어간 농어 세 마리와 삿갓조개 세 개가 중앙의 장미 문양 하나를 둘러싸고 있고, 측면은 파도 무늬로 장식되어 있으며 그 모두는 검은 색을 배경으로 하고 있다. 비록 기법은 그리스풍이지만, 생선 접시는 전적으로 이탈리아 디자인이고, 남부 이탈리아 식단에서 생선과 해산물이 얼마나 중요한 위치를 차지했는지를 보여준다. 접시는 중앙을 향해 안쪽으로 기우는데, 이는 소스가 고일 수 있는 작은 홈을 만든다. 이러한 형태는 지중해 말고 다른 지역의 접시에서는 찾아볼 수 없다.

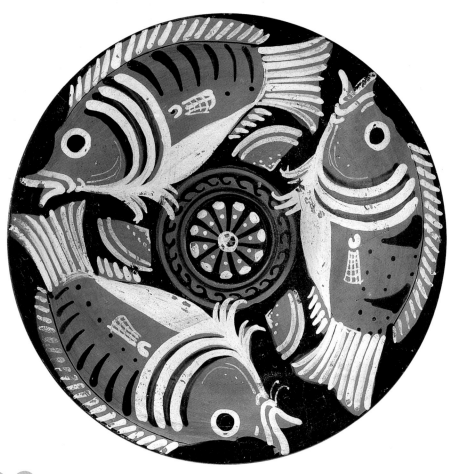

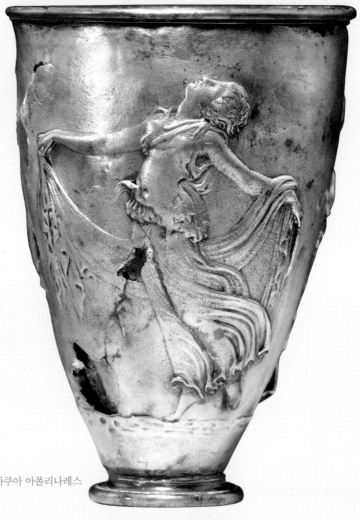

비카렐로 포도주잔

기원전 1세기 말~서기 1세기 초

은 / 높이 : 12.2㎝ / 폭 : 7.8㎝ /

출처 : 이탈리아 라치오 비카렐로 아쿠아 아폴리나레스

미국 클리블랜드 박물관 소장

이 포도주잔은 프리아포스의 시골 신전을 배경으로 여러 인물이 등장하는 장면
을 묘사한다. 포도주잔의 앞쪽 면에는 메이나드(제의적 광기의 신인 디오니소스를 섬기는
인간 여성)가, 뒷면에는 사티로스가 각각 무아지경으로 춤을 추는 모습이 새겨져
있다. 프리아포스는 풍요를 관장하는 신으로 가축, 과일 식물과 정원을 보호했
고, 인체 비례와 어긋나게 큰 남근으로 유명했다. 이 포도주잔에서 프리아포스는
기둥 맨 꼭대기에 놓인 양식화된 경계 표식의 형태로 표상되어 있다.

적회식 스탐노스

기원전 약 490년~480년경

테라코타 / 높이 : 33.5㎝ / 폭 : 40㎝ / 출처 :
이탈리아 라치오 몬탈토 디 카스트로 · 불치

미국 필라델피아 펜실베이니아 대학교
고고학 및 인류학 박물관 소장

이 스탐노스(액체를 담는 데 쓰인, 땅딸막한 몸체에 높은 손잡이가 달린 항
아리)는 한쪽에는 네메아의 사자와 싸우는 헤라클레스가, 다
른 편에는 테세우스와 마라톤 황소가 그려 있다. 두 이미지들
은 신이 내린 임무를 받아 동물과 싸우는 영웅들의 이야기와
관련이 있다. 그 그림은 양식과 기법으로 보아 클레오프라데
스의 화공(Kleophrades Painter)의 작품으로 판단된다. 이 무명의
화공은 비례에 맞는 인물들을 묘사하는 적회식 작품으로 유
명하다. 비록 아테네에서 일했지만, 작품들은 대부분 에트루
리아로 수입되었다.

보석 세트

기원전 약 475년~425년경

황금 / 유리 / 수정 / 마노와 홍옥수 /
목걸이 길이 : 36㎝ / 출처 : 이탈리아 라치오
몬탈토 디 카스트로 · 불치

미국 뉴욕 시 메트로폴리탄 미술관 소장

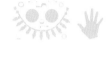

이 보석 세트는 남녀 모두를 위해 만들어진 장신구들로 이루어져 있는데, 에트루리아에서 출토된 장신구 중 가장 풍요로운 부장품 컬렉션에 속한다. 총 열 개의 품목이 있는데 모두 황금이고, 일부는 돌이나 보석들로 추가 장식이 되어 있다. 이것은 황금과 유리 펜던트로 된 목걸이 하나, 황금과 수정과 홍옥수로 꾸며진 원반형 귀고리 한 쌍, 스핑크스가 묘사된 황금 브로치 하나, 평범한 금 브로치 한 쌍, 금색의 일자 핀과 반지 다섯 개를 포함한다. 반지 두 개는 회전 베젤에 끼워 돌릴 수 있는 풍뎅이 조각들로 장식돼 있다. 하나는 사자 반지의 양식이지만 사자 대신 사티로스를 묘사하고, 홍옥수 하나가 박혀 있다. 무덤의 주인들이 누군지는 밝혀지지 않았지만, 대단히 부자였던 것만은 분명하다.

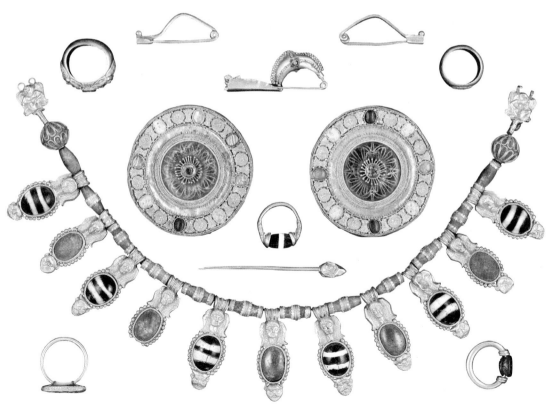

095

퀴리날리스 언덕의 권투선수

기원전 약 331년~323년경

브론즈 / 높이 : 1.4m / 출처 : 이탈리아 로마

이탈리아 로마 팔라초 마시모 알레 테르메
로마 국립박물관 소장

이 그리스풍의 브론즈 권투선수 조상은 19세기 콘스탄티누스 욕장 근처에서 발굴되었는데, 고대에는 그 곳에 전시되었을 가능성이 높다. 앉아 있는 모습으로, 상세하게 묘사된 장갑과 상처는 시합이 끝난 후 쉬고 있는 모습임을 짐작케 한다. 오른쪽 팔과 다리를 따라 흘러내리는 것처럼 묘사된 몸통의 구리 상감은 상처를 나타내고, 부은 오른쪽 눈과 콜리플라워 같은 귀에, 코는 부러졌으며 입술은 푹 꺼지고 상처가 났는데, 아마도 이가 빠졌음을 나타내기 위해서인 듯하다. 덩치와 근육을 보면 권투선수로서의 힘을 느낄 수 있는데, 이는 고대에서 숭배되었던 성질이다. 손발의 닳은 흔적은 이 조상이 자주 만져졌음을 짐작케 한다.

개구리 구터스

기원전 약 4세기경

테라코타 / 높이 : 5.8㎝ / 폭 : 11.2㎝ / 길이 : 9.1㎝ /
출처 : 이탈리아 아풀리아

미국 클리블랜드 미술관 소장

종교 의식에서 액체를 방울방울 뿌리는 용도로 사용된 이 구터스는 쭈그
려 앉은 개구리의 모습을 하고 있다. 이런 유형의 다른 용기들과 비슷하
게 한쪽 측면에는 작은 손잡이가, 양쪽 끝에는 주둥이가 붙어 있다. 지역
의 붉은 기가 도는 황토로 만들어졌고, 구터스의 모양을 더욱 잘 나타내
기 위해 검은 색과 흰 색 슬립이 더해졌다. 튀어나온 양 눈과 창백한 아랫
배와 더불어 줄무늬와 원 무늬로 유약을 입힌 덕분에 형태만 가지고 표현
했을 때보다 개구리의 모습이 훨씬 더 두드러져 보인다.

097

디오니소스 축제와
메두사의 머리를 가진
페르세우스를 묘사하는 키스타

기원전 약 4세기~3세기경

브론즈 / 높이 : 51.5㎝ / 직경 : 26.5㎝ /

출처 : 이탈리아 로마 근교 프라이네스테(현대의 팔레스트리나)

미국 볼티모어 월터스 미술관 소장

키스타는 보통 값나가는 물건들을 담는 데 이용되는 원형 또
는 사각형 상자를 나타내는 포괄적 용어이다. 대부분은 여성
용품(보석, 화장품 및 거울들)과 관련이 있다. 이와 같이 발이 달린
원통형 브론즈 키스타는 다수의 작품들이 발견된 바 있다. 보
통 신화에 나오는 장면들로 꾸며지는데, 이 예시는 나뭇잎과
사슬들이 몸통에 전체적으로 장식되어 있고, 인물들로 이루어
진 손잡이가 하나가 달렸으며, 거기에 디오니소스 연회의 장면들
이 더해진다. 키스타 밑둥 쪽에 있는 섬세한 새김은 메두사가
페르세우스에게 살해당하는 장면을 묘사한다. 메두사의 머리
에서 날개 달린 말인 페가수스가 나오고 있다.

098

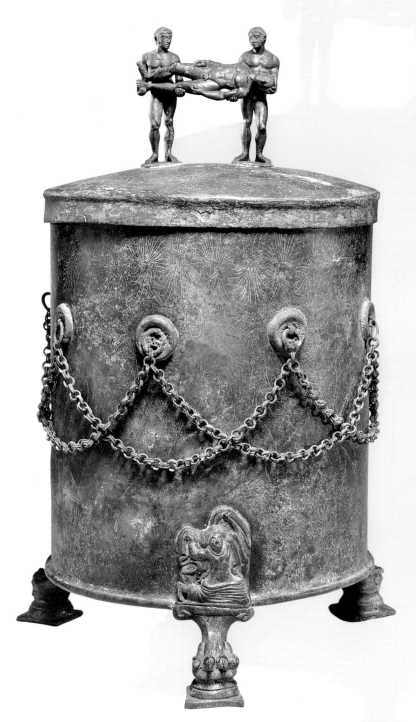

099

스키포스

기원전 약 1세기경
은 / 높이 : 9.5㎝ / 폭 : 16.2㎝ / 직경 : 10.7㎝ /
출처 : 이탈리아 라치오 티볼리
미국 뉴욕 시 메트로폴리탄 미술관 소장

스키포스는 낮은 테두리형 밑둥에 손잡이가 두 개 달린 깊은 포도주 잔으로, 테두리 부근에 귀 모양 손잡이가 달려 있다. 이것은 은으로 만들어졌고 장식은 최소한으로만 갖췄다. 테두리 밑과 그 밑으로 어느 정도 내려간 몸통에 기하학적 무늬들이 보인다. 컵의 흥미로운 특성은 글자가 새겨져 있다는 것이다. 발의 밑면에 컵의 무게와 함께 주인의 이름(사티아라는 여성의 이름)이 새겨져 있다.

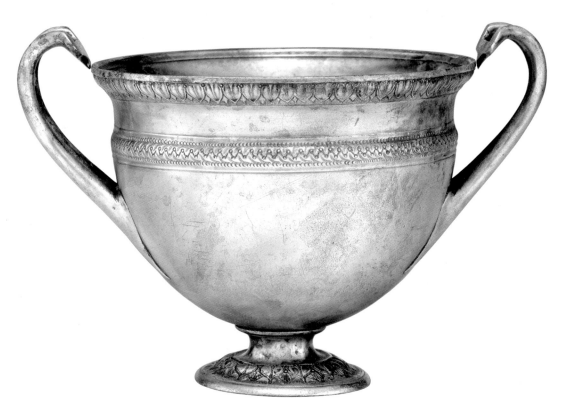

나일강 모자이크

기원전 약 100년경

돌 / 높이 : 4.3m / 폭 : 5.9m /
출처 : 이탈리아 로마 근교
팔레스트리나 포르투나
프리미게니아 신전

이탈리아 팔레스트리나 국립 고고학
박물관 소장

이 모자이크에 묘사된 나일강의 풍경은 로마에서 발견된 이 모티프의
가장 초기 예시에 속한다. 꼭대기가 굽어 있어 신전의 애프스(apse, 보통
교회 동쪽 끝에 있는 반원형 부분) 바닥에 까는 용도였음을 짐작케 하는 이 모
자이크는 사냥하는 무리, 일상 생활, 선박들, 신화 속 생물들, 동물들,
건물들, 식물들 그리고 프톨레마이오스 시대 그리스인들과 흑인 에티오
피아인들로 이루어진 스무 가지도 넘는 다양한 장면들을 보여준다. 일
부 장면들에는 그리스어로 주석이 달려 있다. 알아볼 수 있는 동물들
중에는 원숭이, 하마, 게, 공작, 낙타, 기린, 사자, 도마뱀, 곰, 치타 및
뱀이 있는데, 그 중 일부는 사실 나일강 지역의 토착 동물이 아니다. 플
리니우스 1세의 『자연사(서기 77년~79년)』에는 다소 불명확하지만 술라가
팔레스트리나 신전에 모자이크 바닥을 설치했다는 내용이 있는데, 어
쩌면 이것을 가리킬지도 모른다.

라오콘

기원전 40년~30년

대리석 / 높이 : 2m / 폭 : 1.6m / 깊이 : 1.1m /
출처 : 이탈리아 로마
이탈리아 로마 바티칸 박물관
피오 – 클레멘티노 박물관 팔각정원 소장

16세기 에이 조상이 발견되었을 때, 대(大)플리니우스
가 로도스 섬의 조각가들이 만들었고 티투스 황제(서
기 79년~81년)의 왕궁에 있었다고 판단되었다. 해당 주
제를 표현하는 예시의 방식은 회화나 브론즈에서 다
른 방식들에 비해 선호되었다. 이는 아폴론의 사제인
라오콘과 라오콘의 아들들이 아테네 여신이 보낸 뱀
들과 한창 전투 중인 모습을 보여준다. 아테네 여신은
비록 속임수였지만 그리스인들이 자신을 기리기 위해
트로이 성문에 남겨둔 트로이 목마에 라오콘이 창을
던진 데 대해 격노했다.

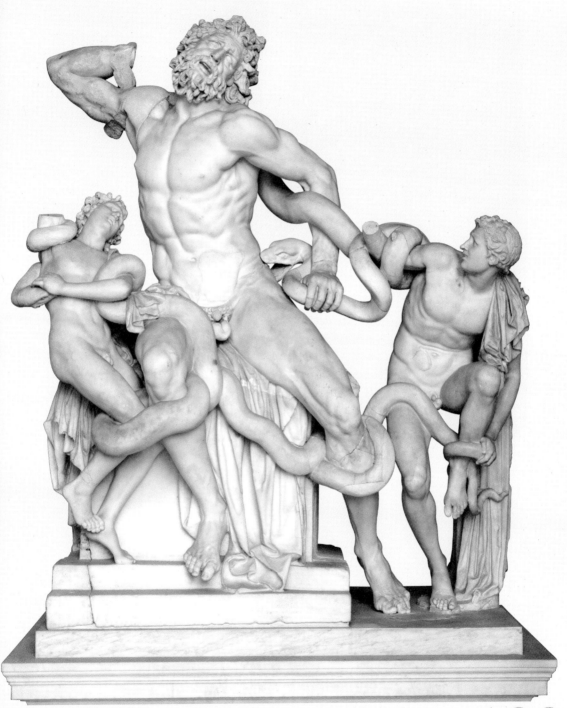

103

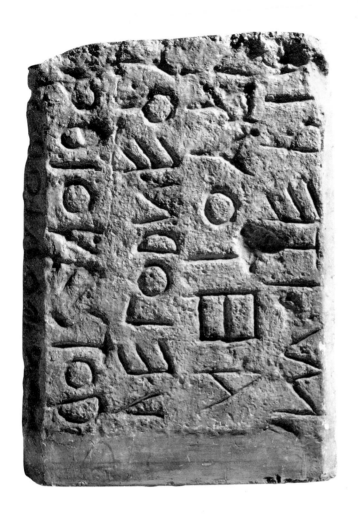

라피스 니게르
명문의 복제본

기원전 약 570년~550년경
대리석 / 높이 : 61cm /
출처 : 이탈리아 로마 포룸 로마눔
이탈리아 로마 팔라초 마시모 알레
테르메 로마 국립박물관 소장

포룸 로마눔 중앙에 있는, 검은 대리석으로 만들어진 파손된 조각은 알
려진 가장 오래된 라틴 명문을 보존하고 있는데, 이는 그것의 복제본이
다. 원본과 그 주변 유적지는 로마의 창립자이자 초대 왕인 로물루스의
매장지로 고대 내내 공경의 대상이었다. 명문의 잔해 속에 '왕(rex)'이라
는 단어가 있다는 것도 그 이유의 하나였는데, 커다란 사자 석상 두 점
을 언급한 초기 글도 있다. 그것은 에트루리아 봉분을 지키는 데 이용
된 사자들이다. 그러나 제단 하나가 있고 흰 대리석 담장으로 에워싸인
그 지역이 공화국 시대와 제정 시대 모두에 반복적으로 재개축된 흔적
이 있어서 정확한 연대 측정을 어렵게 만든다.

트럼펫

기원전 약 400년~200년경
브론즈 / 길이 : 63.5㎝ /
출처 : 이탈리아 토스카나 에트루리아
영국 런던 대영박물관 소장

이 둥글게 휜 브론즈 트럼펫은 아마도 부치나(buccina)
였을 것이다. 더 크지만 모양이 비슷한 뿔, 또는 직선
형 튜바 같은 이런 트럼펫은 흔히 군대에서 이용되었
다. 현대의 군대와 매우 비슷하게, 트럼펫이나 뿔은
전투에서 경보를 울리거나, 전투 중 공격, 후퇴와 진
열 변경을 신호하는 데, 망보는 상황의 변화들을 알
리는 데 이용되었고 행군가를 제공하기도 했다. 고고
학적 맥락에서 실제로 살아남은 트럼펫에 더해 이런
유형의 악기들이 이용되었음을 알려주는 수많은 묘
사들이 있는데, 로마의 트라야누스 기둥에 있는 것
도 그 중 하나다.

에트루리아 투구

기원전 약 474년경

브론즈 / 높이 : 19.8㎝ /
폭 : 21.7㎝ / 깊이 : 24㎝ /
출처 : 그리스 아테네 올림피아

영국 런던 대영박물관 소장

이것은 기원전 6세기 말부터 4세기까지 대세를 차지한 베툴로니아 네가우 유형의 투구이다. 브론즈 박판들을 망치로 쳐 모양을 잡아 만든 이것은 불치에서 제조되었을 가능성이 높다. 새겨진 명문을 보면 한 병사가 이 투구를 사용했음을 알 수 있다. 그리스어로 이렇게 쓰여 있다. '데이노메네스의 아들인 히에론과 시라쿠사 인들이 제우스에게 [바친다] 에트루리아 [약탈품] 쿠마이로부터'. 투구는 기원전 474년 에트루리아와 시라쿠사 사이에 벌어진 쿠마이 전투 이후 포획된 약탈품들의 일부였고, 이후 올림피아의 제우스 신전에 보관되었다.

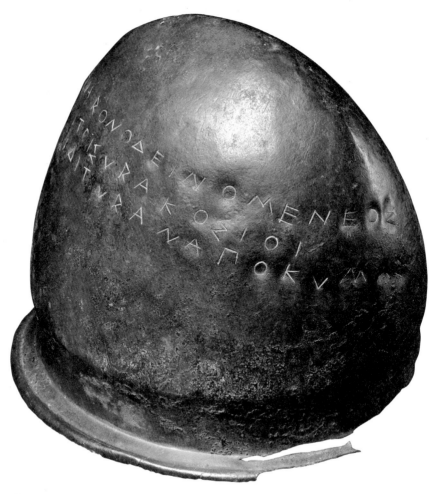

에트루리아 전사들의
피니얼(꼭대기 장식)

기원전 약 480년~470년경

브론즈 / 높이 : 13.3㎝ /

출처 : 이탈리아 라치오 몬탈토 디 카스트로 · 불치

미국 뉴욕 시 메트로폴리탄 미술관 소장

원래 기다란 가지형 촛대의 꼭대기에 달려 있던 이 피
니얼은 초기 고전 에트루리아 금속 공예를 보여주는
좋은 예시이다. 오른편의 인물은 턱수염을 기른 나
이 지긋한 병사로 갑옷을 완벽히 갖추어 입었고,
그와는 달리 더 어린(턱수염 없는) 동행은 투구와 정
강이받이(다리 갑옷)를 벗었다. 더 젊은 전사의 왼쪽
허벅지에 감긴 붕대는, 오른편 남자로부터 부축을
받는 자세와 함께, 전사가 전투에서 부상당했음
을 시사한다. 피니얼의 소실된 부분(부상당한 병사의
손에 들린 창)은 부축받지 않고는 걷기가 힘든 상황
을 더욱 강조한다.

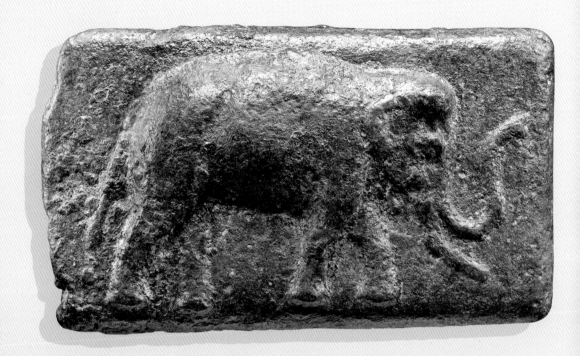

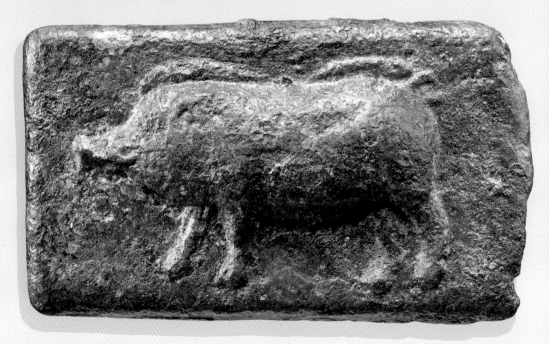

108

아이스 시그나툼

아이스 시그나툼

기원전 약 280년~250년경

주물 구리 합금 / 높이 : 9cm / 길이 : 18cm / 무게 : 1.7kg / 출처 : 이탈리아 라치오 로마

영국 런던 대영박물관 소장

아이스 시그나툼(aes signatum, 인장 찍힌 브론즈)는 품질과 무게가 확정된 브론즈 주물로, 초기 로마에서 현찰로 이용되었다. 이들은 현찰로서의 합법성을 입증하기 위해 정부의 인장(보통 종교적 중요성을 띤 동물들의 형태로)이 찍혔다. 아이스 시그나툼이 로마에서 언제 처음 쓰였는지는 명확지 않다. 전통에 따르면 이 형태의 현찰을 도입한 인물은 기원전 6세기 중반에 로마를 다스린 6대 왕, 세르비우스 툴리우스였다. 그러나 일반적으로 학자들은 인장이 찍힌 예술품의 특성을 바탕으로 도입 시기가 기원전 5세기 중반일 거라는 데 입을 모은다. 아이스 그라베(aes grave, 브론즈 주화)는 그보다 이후인 기원전 4세기경 도입되었다.

이 특정한 주괴의 앞면에는 코끼리가, 뒷면에는 암퇘지가 새겨져 있다. 코끼리는 다소 평범하지 않은 모티프라, 주괴의 제작 시기를 추정하는 데 도움이 된다. 이탈리아 역사에 처음으로 코끼리가 등장한 것은 기원전 280년에 그리스의 장군이자 정치가인 피루스가 남부 이탈리아 원정에 코끼리를 데려갔을 때였다. 암퇘지들(또는 더 일반적으로 돼지들)은 로마 종교에서 신들에게 바치는 제물들로 흔히 이용되었다. 전쟁의 신인 마르스는 돼지 한 마리와 황소 한 마리를 콕 집어 요구했다.

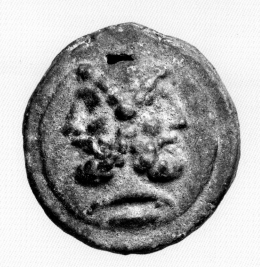

◑ 머리 둘 달린 야누스 신을 묘사한 로마 동전, 아이스 그라베 (aes grave, 브론즈 주화, '무거운 청동'이라는 뜻). 기원전 335년에 주조되어 가장 처음으로 만들어진 로마 동전에 속한다.

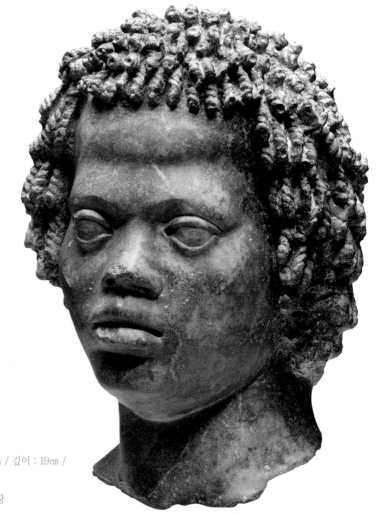

'비지오 모라타'
누비아인의 초상

기원전 2세기 말

대리석 / 높이 : 29㎝ / 폭 : 19.5㎝ / 깊이 : 19㎝ /
출처 : 이집트

미국 뉴욕 시 브루클린 미술관 소장

아나톨리아(현대 터키) 특산물인 흑회색 대리석으로 만들어진 이 아프리카 남성의
두상은 그리스 양식으로, 이집트에 수입되었다. 기원전 323년 알렉산드로스 대
왕의 사망 이후 그리스 통치자들의 지배하에 있던 이집트는 갈수록 팽창하는 로
마를 위한 곡식의 공급원으로 갈수록 중요해지고 있었고, 따라서 중요한 무역
중심지였다. 두상의 특성들은 프톨레마이오스 시대 이집트인이 아니라 다른 민
족임을 명확히 보여주는데, 현대 수단 근처의 남부 나일 지역에 살던 누비아인을
묘사한 것일 가능성이 높다. 똘똘 말린 머리카락의 복잡한 묘사는 조각가의 탁
월한 솜씨를 말해준다. 목 밑부분의 더 큰 조각은 부러져서 두상과 분리되었다.

110

로물루스, 레무스와 암늑대의 묘사가 담긴 디드라크마

기원전 약 269년~266년경

은 / 무게 : 7g /

출처 : 이탈리아 로마

영국 런던 대영박물관 소장

로마에서 주조되었지만('로마노'라고 새겨져 있음으로 미루어) 그리스의 액면가가 적힌 이 은화는 뒷면에 로마 예술에서 가장 지배적인 이미지들 중 하나를 담고 있다. 전설 속의 로마 창건자인 로물루스와, 쌍둥이 형제인 레무스는 마르스 신의 아이를 가진 어머니 레아 실비아에 의해 잉태되었다. 자신의 지위가 위태로워질까 봐 두려워한 레아의 오빠가 쌍둥이를 버리도록 강요하자 아기들은 암늑대에 의해 키워졌다.

쌍둥이에게 젖을 물리는 늑대의 묘사는 고대와 현대의 예술에서도 찾아볼 수 있으며, 그 이미지는 로마의 상징으로, 공공 시설물들과 축구구단인 A.S.로마의 단체복에도 등장한다.

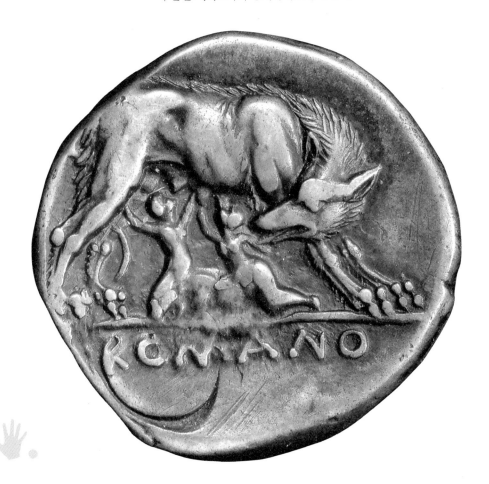

111

언덕의 브루투스

기원전 약 300년경

브론즈 / 높이 : 69cm /

출처 : 이탈리아 로마

이탈리아 로마

카피톨리노 박물관 소장

금속 공예의 수준으로 미루어 에트루리아에서 생산된 것이 분명한 이 남자의 흉상은 그리스 양식과 로마 양식을 혼합해 만든 것이다. 공화정 기간 전체를 전형적으로 지배했던 현실주의적 초상 양식이다. 진지하고 굳은 표정은 로마인의 특성으로 여겨졌다. 왕들을 축출하고 공화정을 건설한 공로를 인정받는 인물인 루시우스 유니우스 브루투스가 오랫동안 이 조상의 모델로 생각되었다. 그러나 여기에는 근거가 없다. 밑둥의 브론즈 드레이프는 르네상스 시대에 추가된 것으로, 그 당시 박물관에서 추가했을 가능성이 높다. 발견 장소는 미상이지만 이런 유형의 흉상은 가정내, 또는 장례식 상황에 배치되었을 것이다.

에가디 충각

기원전 241년 이전

브론즈 / 길이 : 90㎝ / 최대 높이 : 67㎝ /
출처 : 이탈리아 시칠리아 에가디 제도
이탈리아 시칠리아 파비냐나 이전
플로리오 참치 공장 소장

에가디 제도의 해저에서 최근 10년 사이 다수 발견된
선박의 충각은 고대 배와 교전에 대한 이해를 바꾸어
놓았다. 배의 앞면에 달려 전투 중 다른 선박에 구멍을
내는데 쓰인 충각의 크기는 선박들이 이전에 믿었던 것
보다 작았음을 짐작케 한다. 이 유적지에서 발견된 충
각은 주철 과정에서 라틴 명문을 새겨 넣은 것이 많은
데, 거기에는 그들의 제조를 명한 공무원들에 관한 중
요한 정보가 담겨 있다. 한 충각에는 카르타고어 명문
이 새겨져 있다. 충각이 매장된 곳은 에가디 제도에서
전투가 있었던 곳임이 밝혀져 왔는데, 그 전투는 기원
전 241년 3월 10일, 제 1차 포에니 전쟁 중에 벌어졌다.

113

랜스다운의 아폴론 왕좌

기원전 1세기 말

대리석 / 높이 : 1.5m / 폭 : 0.7m / 깊이 : 0.9m / 출처 : 미상

미국 로스앤젤레스 카운티 미술관 소장

등받이가 높고 정교하게 조각된 대리석 왕좌인 랜스다운 왕좌
는 의자로서의 기능보다는 장식성이 더 두드러진다. 델포이 아폴
론 신전의 왕좌를 닮았다고 여겨지며, 등받이에는 아폴론의 상
징인 뱀 한 마리, 활 하나와 화살로 가득한 화살통 하나가 깊은
양각으로 새겨져 있다. 뱀은 아마도 델포이 신탁을 수호하는 뱀
인 파이톤을 나타낼 텐데, 이 뱀은 젊은 시절의 아폴론에게 살
해 당했다. 그 외에 추가적 장식으로는 좌석을 가로질러 걸쳐
진 동물 거죽이 있고, 두 다리의 밑동에는 사자 발이 조각되어
있다. 왕좌의 원 지역은 미상이고, 따라서 용도 역시 미상이다.

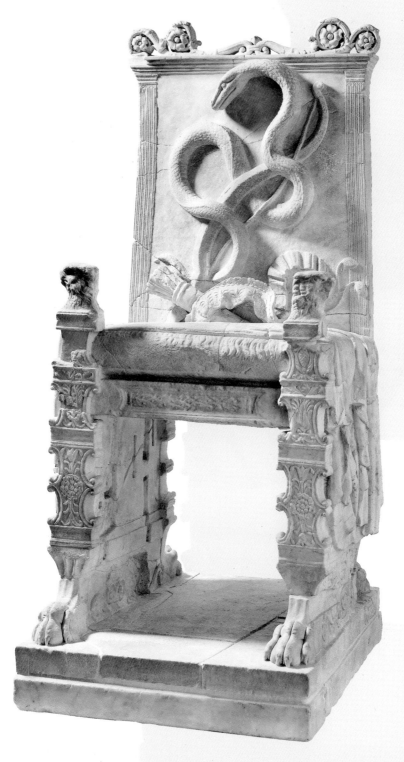

115

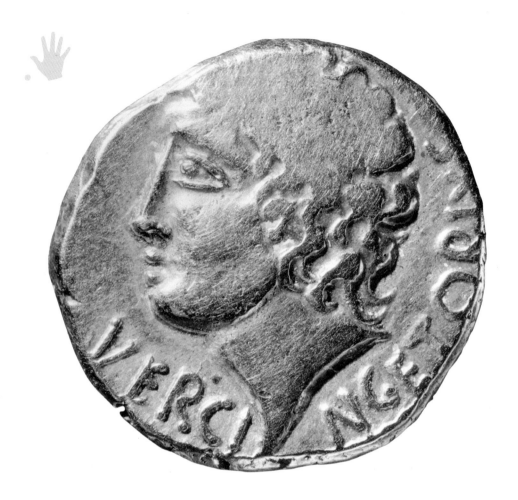

베르킨게토릭스의 주화

기원전 약 1세기경

황금 / 직경 : 2㎝ / 출처 : 갈리아

프랑스 리옹 미술관 소장

이 금화는 기원전 1세기에 유통되던 갈리아 토착 통화의 가장 좋은 예시이다. 카이사르 본인이 직접 서술한 갈리아 전쟁을 통해 알려진 베르킨게토릭스는 기원전 52년에 아르베르니 부족의 족장이 되었고, 로마에 맞서 갈리아를 통일한 인물로 인정받는다. 갈리아군은 게르고비아의 전투에서 로마군을 무찌르는데 성공했지만 같은 해에 카이사르에게 패했다. 베르킨게토릭스는 수천 갈리아 병사들의 목숨을 살리고자 카이사르에게 투항했다. 5년간 포로생활을 하다 로마에서 한 승전 행렬에 세워진 후 카이사르의 명에 따라 처형당했다.

율리우스 카이사르의 흉상

기원전 약 30년~20년경
대리석 / 높이 : 30㎝ / 출처 : 이탈리아
바티칸 박물관 내
키아라몬티 박물관 소장

실물에 가깝다고 추정되는 율리우스 카이사르의 살아남은 두 조상 중 하나이다. 기원전 44년 3월 중순 카이사르가 암살된 후에 만들어졌을 가능성이 가장 높고, 엄격하지만 주름이 자글자글한 얼굴의 카이사르를 묘사한다. 이는 공화정 말기에 널리 퍼진 그리스 양식과 자연주의적 초상 양식의 전형적인 혼합을 보여준다. 카이사르는 살해당하기 전에도 이미 사람들의 존경을 받았지만 사후에는 후계자로 입양한 자신의 조카 옥타비아누스에 의해 로마의 구세주로 신격화되고 홍보되었다. 옥타비아누스와 마르쿠스 안토니우스가 암살자들을 축출한 덕분에 카이사르는 수십년간 로마의 정치와 기억의 앞자리에 남게 되었다.

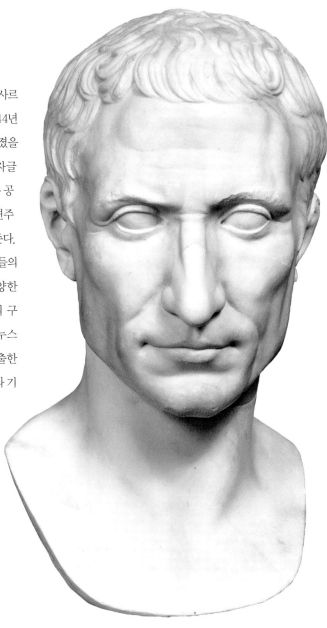

117

한니발 바르카의 흉상

기원전 약 2세기말~1세기 초경

대리석 / 높이 : 46㎝ / 출처 : 이탈리아 캄파냐 나폴리 근처 카푸아

이탈리아 나폴리 국립 고고학 박물관 소장

기원전 202년경 카르타고의 장군이었던 한니발이 스키피오 아프리카누스에게 패배한 후 로마인들이 한니발의 상들을 닥치는 대로 파괴한 결과 고대를 살아남은 한니발의 묘사는 거의 없다. 어느 시민이 사적으로 소장했을 가능성이 높은 이 대리석 흉상은 유일하게 알려진 한니발의 조상이다. 이 흉상에 묘사된 곱슬곱슬한 머리에 턱수염을 기른 남성은 현대까지 살아남은 카르타고 주화에 담긴 그 지배자의 모습과 어느 정도 닮았다.

한니발은 코끼리를 타고 알프스를 넘어 이탈리아를 침공한 일화로 가장 유명하다. 거의 15년간 이어진 제2차 포에니 전쟁 중 한니발이 이탈리아를 침공하자 수많은 소도시들의 사람들이 로마를 버리고 카르타고의 편에 섰다. 추산 5만 명~7만 명의 병사들이 목숨을 잃거나 포로로 잡힌 기원전 216년 카나이 전투에서 한니발이 로마에 맞서 거둔 성공의 결과로 이탈리아 내에서 그의 지지층이 엄청나게 커졌다. 당시 이탈리아 반도에서 둘째로 큰 도시였던 카푸아 시는 한니발의 대로마 원정에 합류한 지역들 중 하나였다. 그 도시는 곧 남은 전쟁 기간 동안 한니발의 기지가 되었다. 이 조상은 당시에 제작 의뢰되었을 가능성이 높다.

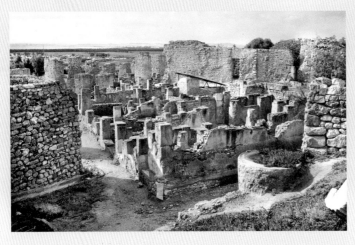

◑ 카르타고 비르사 언덕(오늘날 튀니지)의 폐허가 된 집터. 기원전 3세기~2세기. 2차 카르타고 전쟁 당시 한니발 바르카는 카르타고에서 이탈리아 침공을 개시했다.

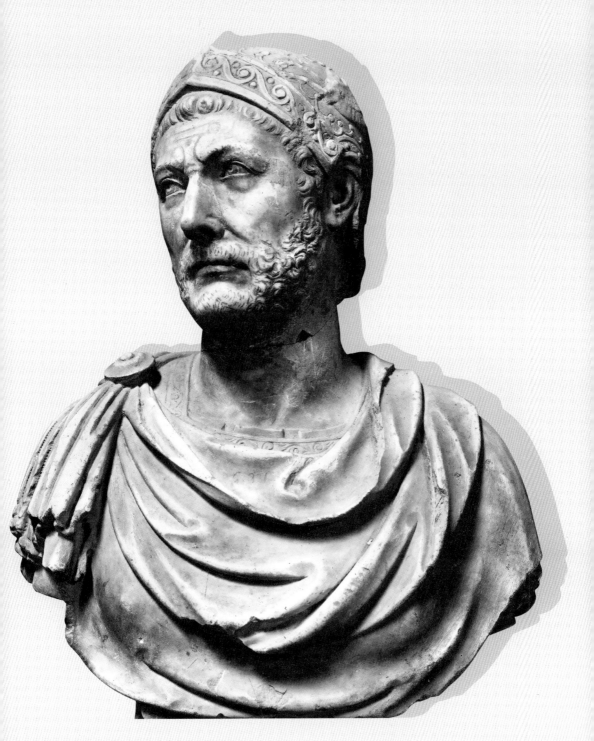

119

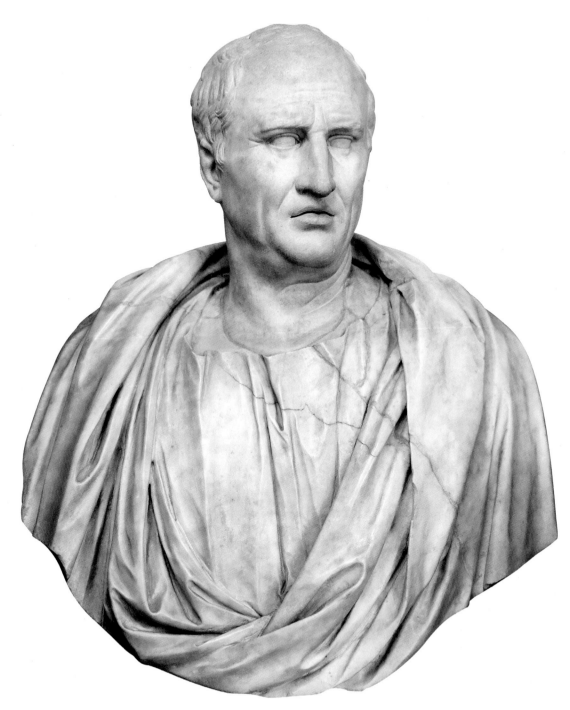

120

키케로의 흉상

기원전 약 1세기경

대리석 / 높이 : 50㎝ / 출처 : 이탈리아

이탈리아 나폴리 국립 고고학 박물관 소장

로마의 정치가이자 법률가로 콘술을 지낸 마르쿠스 툴리우스 키케로는 역사상 가장 뛰어난 웅변가 중 한 사람으로 손꼽힌다. 키케로의 글(수많은 주제와 장르에 걸친)은 고대를 살아남아 공화정의 말년에 관해 역사가들에게 알려준 자료들 중 큰 부분을 차지한다. 이 조상은 기원전 1세기 들어 유행한, 어깨와 윗부분을 포함하는 더 길고 더 양식화된 흉상을 제작하는 경향을 따른다. 키케로의 사망 시기인 기원전 43년 경에 제작되었을 가능성이 가장 높은데, 키케로는 연로하지만 위엄 있는, 주름이 많이 잡힌 토가로 몸을 감싼 원로 정치가로 묘사된다.

루시우스 코르넬리우스 술라의 흉상

기원전 약 20년경

대리석 / 높이 : 42㎝ / 출처 : 로마

독일 뮌헨 글립토테크 소장

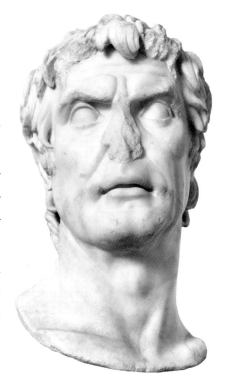

실물보다 큰 흉상인 이 조상은 독재자이자 장군이었던 루시우스 코르넬리우스 술라의 것으로 오랫동안 알려져 왔다. 경쟁자였던 마리우스의 흉상 양식과 비슷하게, 조각가는 얼굴의 삼차원 및 돌린 고개와 표정의 묘사에 탁월한 솜씨를 선보인다. 술라의 얼굴은 다소 세월의 흔적을 보여주면서 숱 많고 흐트러진 머리카락을 유지하고 있는데, 이 시기 로마의 초상화법에서는 드문 특징이었다. 대략 사망 60년 후에 만들어진 이것 외에 고대를 살아 남은 술라의 다른 초상이 없는 탓에, 그 특징이 과연 사실과 부합하는지는 알 길이 없다.

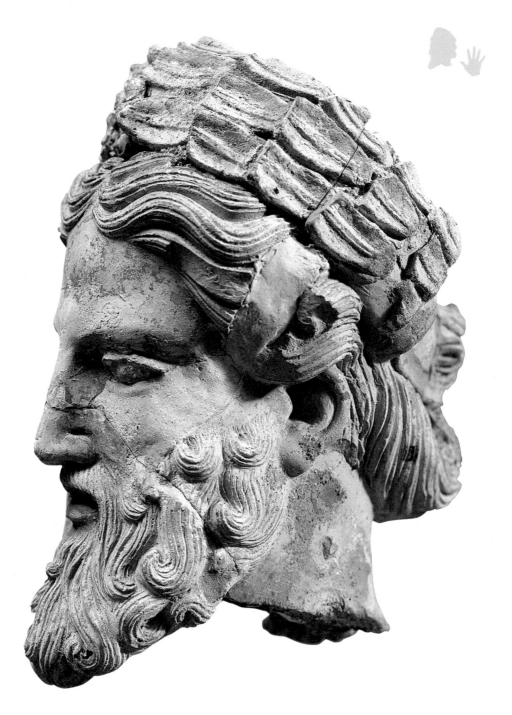

122

제우스(티니아)의 두상

기원전 약 425년~400년경

테라코타 / 높이 : 36㎝ /

출처 : 이탈리아 오르비에토
비아 산 레오나르도의 한 신전

이탈리아 오르비에토 클라우디오
파이나 에트루리아 박물관 소장

이 다색법 테라코타 두상은 남성 신, 에트루리아 신인 티니아의 것일 가능성이 높은데, 티니아는 그리스와 로마 신화의 제우스나 주피터에 맞먹는 신으로 여겨진다. 콤마 모양으로 곱슬거리는 두터운 턱수염을 기르고, 그와 대칭을 이루는 두텁고 웨이브진 머리카락을 중앙에서 나뉘어 뒷목에서 묶었다. 월계수잎 왕관을 두르고 있으며 갈색 기운이 감도는 머리카락과 붉은 피부로 채색되었다. 그리고 왕관의 흰색 흔적들이 여전히 눈에 띈다. 이 두상은 어떤 신을 모신 것인지 알 수 없는 신전에서 왔지만, 티니아의 신전이었으리라는데 대체로 의견이 모아 지고 있다.

헤라클레스의 조상

기원전 약 510년~500년경

테라코타 / 높이 : 1.8m /

출처 : 이탈리아 라치오 베이 포르토나초 신전

이탈리아 로마 빌라 줄리아
국립 에트루리아 박물관 소장

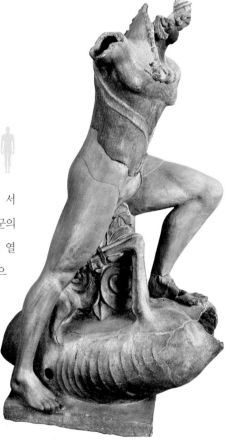

베이시 근교에 위치한 에트루리아의 아폴론 신전 지붕에 서 있던 아폴론, 라토나와 헤르메스의 조상들을 포함한 일군의 조각에 포함된 이 실물 크기 테라코타 상은 헤라클레스의 열두 과업 중 한 장면을 보여준다. 헤라클레스는 셋째 과업으로 아르테미스의 성스러운 동물인 케르네이아의 암사슴을 잡으려다 여신의 쌍둥이 형제인 아폴론과 맞서게 되었다. 비록 조상들 중 온전히 살아남은 것은 하나도 없지만, 어깨에 걸친 사자 거죽으로 미루어 헤라클레스임을 알아볼 수 있다. 거죽은 헤라클레스의 왼다리에 기대어 늘어져 있다.

123

마르스 조상

기원전 약 400년경
브론즈 / 높이 : 1.4m /
출처 : 이탈리아 페루자 토디
이탈리아 로마 바티칸 박물관 내
그레고리안 에트루리아 박물관 소장

이 마르스의 실물 크기 브론즈상은 금속 공예
의 수준 면에서도 탁월하지만 그 외에도 이 시기
에 살아남은 가장 크고 가장 정교한 봉헌용 공물
중 하나라는 점에서도 특별하다. 한 신을 기리기 위
해 바쳐진 이 조상은 원래 투구와 창과 파테라(신주 그
롯)를 들고 있었지만 지금은 소실되었다. 그 신은 에트
루리아의 전쟁신 라란일 가능성이 높다. 이 봉헌물의
헌사는 남아 있는데, 치마에 움브리아어로 이렇게 새
겨 있다. '아할 트루티티스가 [이것을] 선물했다.' 마
르스의 양식과 자세는 조각가가 그리스의 조각상 형태
의 영향을 받았음을 짐작케 한다.

124

무용총의 프레스코화

기원전 약 5세기 말~4세기 중반

석고와 페인트 / 크기 : 미상 /

출처 : 이탈리아 바리 루보 디 폴리아

이탈리아 나폴리 국립 고고학 박물관 소장

무용총에서 온 프레스코화들은 아풀리아에 인물들이 그려진 벽화들이 존재했음을 알려주는 가장 초기의 예이다. 이 고분은 이탈리아 토착 민족인 페우체티에 의해 건설되었다. 에트루리아 회화 풍습으로부터 크게 영향을 받은 이 무덤은 대략 서른 명의 여자들이 팔을 서로 얽은 채 춤을 추는 모습을 묘사하는 여섯 개의 패널들을 담고 있다. 여자들은 밝은 색 키톤(드리워진 의복)을 입었고 머리에는 베일을 썼는데 이는 지역의 섬유 생산과 관련이 있다. 고분에 있는 유해들은 한 전사의 것인데, 전사는 투구와 정강이받이를 썼고 부장품으로 도자기에 더해 방패, 창, 그리고 단검을 가지고 있었다.

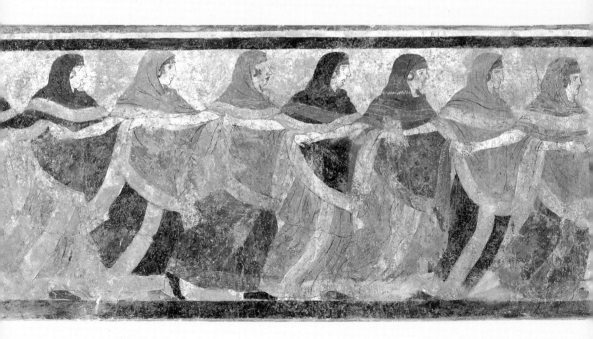

수형(獸形) 뿔 모양 술잔

기원전 약 430년경

테라코타 / 양 높이 : 19㎝ / 양 폭 : 9.7㎝ / 노새 높이 : 20㎝ / 노새 폭 : 12㎝ /
출처 : 이탈리아 페라라 코마초 근처 스피나 발레 트레바 공동묘지

이탈리아 페라라 국립 고고학 박물관 소장

뿔 모양 술잔은 술을 따르거나 마시는 데 이용되는 원뿔형 그릇으로, 전형적으로 동물 머리 모양을 하고 있다. 그 모양은 청동기 시대에 그리스에서 처음 알려졌지만 유럽과 아시아 전역의 여러 문화권에 급속히 퍼져, 고대의 음료를 마시는 용기 중 가장 유명한 것 중 하나가 되었다. 이 원뿔형 술잔들은 둘 다 적회식이고 발레 트레바 고분에서 발견되었는데, 그 고분은 에트루리아의 도시였던 스피나의 공동묘지였다. 스피나는 에트루리아의 주요 항구로, 오늘날의 베네치아 근처 아드리아해 포강 끝에 있었다.

둘 다 동물, 노새와 숫양 형태로 만들어졌다. 노새는 매애 우는 것처럼 입을 쩍 벌렸고, 화병의 목은 한 개와 실레노이(silenoi, 포도주의 신인 디오니소스와 연관된 존재로, 보통 늙고 머리가 센 남자들로 묘사되며 들창코와 술 적은 머리에 당나귀의 귀와 꼬리를 가졌다)들로 장식된다. 숫양의 머리 뿔 모양 술잔 또한 실레노이를 담고 있는데, 디오니소스를 섬기는 여성들인 메이나드들도 있다. 두 원뿔형 술잔들이 모두 디오니소스 숭배의 양상을 담고 있다는 것은 그 용기들이 연회에서나 신주 봉헌용 또는 포도주 전용잔으로 쓰였음을 감안하면 예상 밖은 아니다.

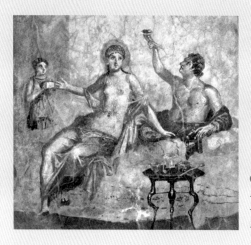

● 연회에서 원뿔형 술잔으로 술을 마시는 남자가 그려진 벽화. 일부 원뿔형 술잔들은 그릇 밑바닥에 구멍이 있어서 머리 위로 들어올려 입으로 곧장 포도주를 따라 마실 수 있었다.

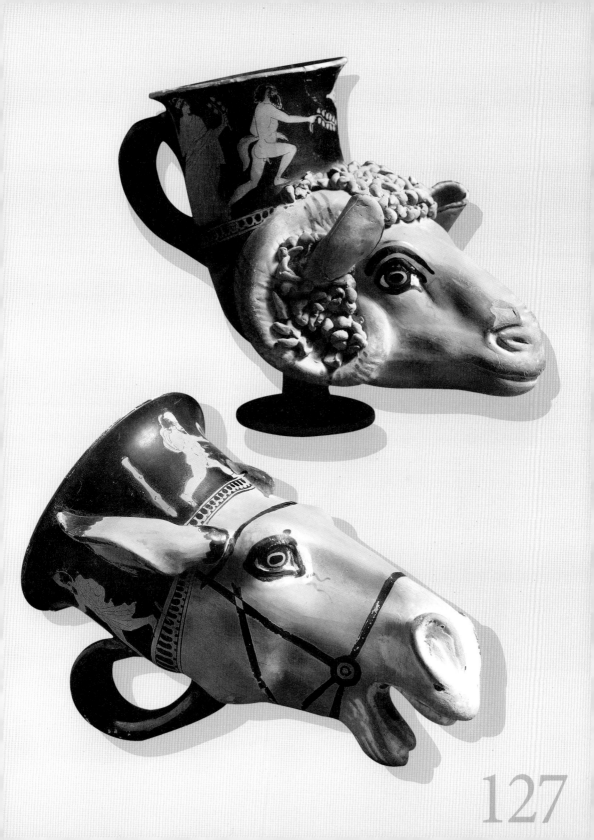

테라코타 구터스

기원전 약 4세기경
테라코타 / 높이 : 8.9cm / 길이 : 13cm /
출처 : 이탈리아 캄파냐
미국 뉴욕 시 메트로폴리탄 미술관 소장

구터스는 액체를 방울방울 따를 수 있도록 좁은 입이나 목을 가진 그릇으로, 전형적으로 종교적 제의와 희생제에 이용되었다. 이것은 밑창이 두터운 샌들을 신은 발의 모양이다. 측면에 작은 손잡이가 붙어 있고, 발목 꼭대기에 있는 체를 통해 액체를 따르도록 되어 있다.

발목 뒤에 달린 사자 머리의 주둥이에서 액체 방울들이 뿜어져 나온다. 이 예시처럼 검은 유약을 바른 점토로 만든 샌들 신은 발 모양을 한 그리스 도자기는 그리스만이 아니라 남부 이탈리아에서도 인기 있는 모티프였다.

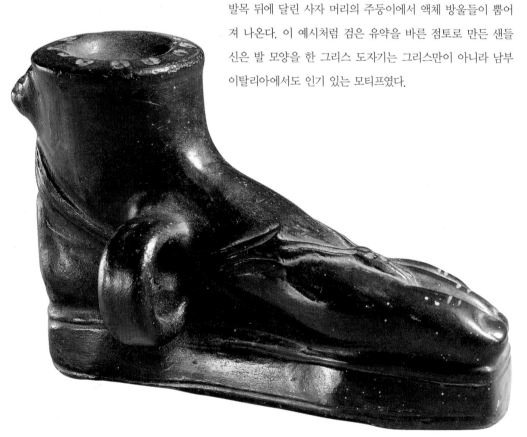

128

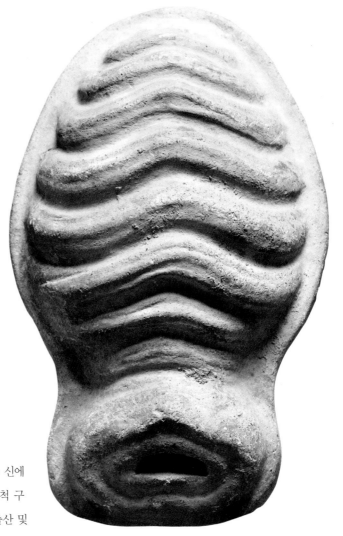

봉헌 자궁

기원전 약 4세기경
테라코타 / 길이 : 9㎝ /
출처 : 이탈리아 로마 근교 베이 신전
이탈리아 피렌체 국립 고고학 박물관 소장

여성의 자궁 모양을 한 이 점토 조상은 신에게 임신이나 출산을 기원하면서 바친 무척 구체적인 공물이다. 고대 종교에는 다산, 출산 및 잉태에 관련된 신들이 워낙 많아서 이것이 그중 어떤 신에게 바친 것인지를 알기란 불가능하다. 그러나 흥미로운 점은 이것의 모형이 부분별로 나뉘어 제작된 방식이다. 이는 초기 그리스풍 시대의 전형적인 이상화된 형태에 비해 해부학을 좀 더 현실적으로 표현하려는 시도를 선보인다. 어쩌면 에트루리아인들이 고도의 의학적 지식을 지녔음을 보여주는 것일 수도 있다.

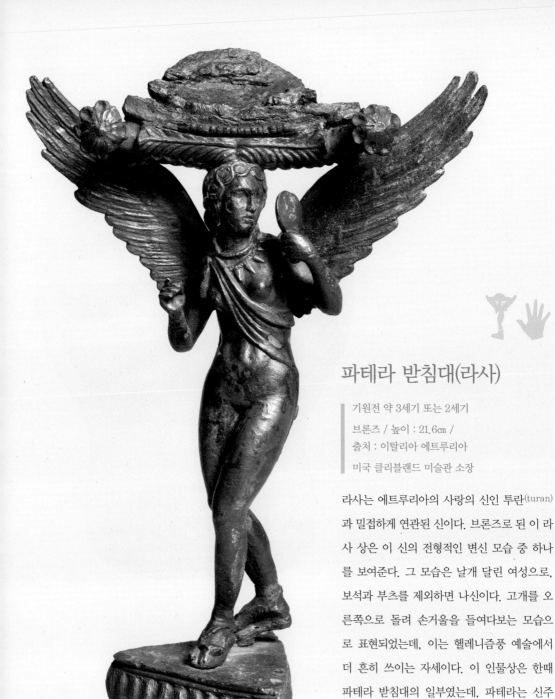

파테라 받침대(라사)

기원전 약 3세기 또는 2세기
브론즈 / 높이 : 21.6㎝ /
출처 : 이탈리아 에트루리아
미국 클리블랜드 미술관 소장

라사는 에트루리아의 사랑의 신인 투란(turan)
과 밀접하게 연관된 신이다. 브론즈로 된 이 라
사 상은 이 신의 전형적인 변신 모습 중 하나
를 보여준다. 그 모습은 날개 달린 여성으로,
보석과 부츠를 제외하면 나신이다. 고개를 오
른쪽으로 돌려 손거울을 들여다보는 모습으
로 표현되었는데, 이는 헬레니즘풍 예술에서
더 흔히 쓰이는 자세이다. 이 인물상은 한때
파테라 받침대의 일부였는데, 파테라는 신주
에 이용되는 얕은 접시로, 성스러운 제의를 수
행하는 데 필수적인 요소였다.

해부학적 봉헌물

기원전 약 3세기~1세기경

테라코타 / 높이 : 12.7㎝ / 폭 : 17.8㎝ / 출처 : 이탈리아 로마 근교 베이 신전

영국 런던 대영박물관 소장

테라코타로 만들어진 이 내장 모형은 베이 신전의 어느 신을 위해 남겨진 봉헌 공
물이었다. 어느 특정한 신에게 기도를 들어주는 대가로 바쳐진 봉헌 공물은 다양
한 형태를 취했다. 이것과 같은 해부학적 모형들은 치유와 관련이 있으므로, 어쩌
면 문제가 있는 신체 부위를 가리킨 것일지도 모른다. 로마 세계에서 주된 치유의
신은 아이스쿨라피우스였지만 주노, 마네르바와 다이아나 같은 다른 여신들 또한
치유력이 있다고 믿어졌다.

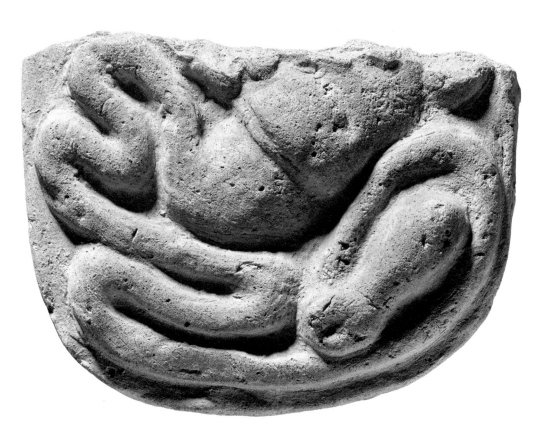

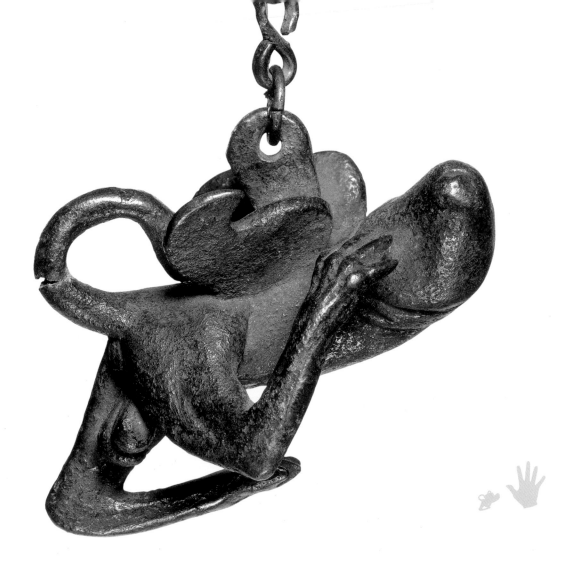

남근 모양을 한 틴티나불라(풍경)

기원전 약 1세기경

브론즈 / 길이 : 9.2㎝ /
출처 : 이탈리아 로마

영국 런던 대영박물관 소장

종 또는 풍경으로 이용된 틴티나불라는 브론즈로 만들어졌고 종종 남근 형상을 띠었다. 에로티시즘을 연상시키는 것과는 정 반대로, 남근(특히 남근의 화신인 파시누스)은 액막이 부적으로 이용되었다. 이런 공예품들은 종종 날개나 뒷다리, 또는 여기서 보듯 꼬리를 보탬으로써 우스꽝스러운 모습을 보이고 있다. 이들은 웃음을 유발할 의도였는데, 그럼으로써 악령을 몰아내고 행운을 가져다주는 도구로서의 쓸모가 더욱 높아지는 셈이다. 때때로 신이나 다른 수호자를 상징하는 의인화된 형상에서 우스꽝스러울 정도로 지나치게 큰 남근을 볼 수 있다(93쪽 참고).

헤르메스의 두상

기원전 약 510년~500년경

테라코타 / 높이 : 40㎝ /

출처 : 이탈리아 라치오 로마 근교 베이 포르토나초 신전

이탈리아 로마 빌라 줄리아 에트루리아 국립박물관 소장

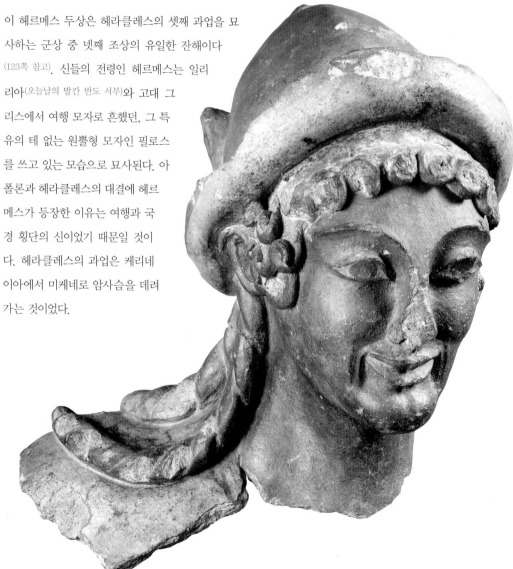

이 헤르메스 두상은 헤라클레스의 셋째 과업을 묘
사하는 군상 중 넷째 조상의 유일한 잔해이다
(123쪽 참고). 신들의 전령인 헤르메스는 일리
리아(오늘날의 발칸 반도 서부)와 고대 그
리스에서 여행 모자로 흔했던, 그 특
유의 테 없는 원뿔형 모자인 필로스
를 쓰고 있는 모습으로 묘사된다. 아
폴론과 헤라클레스의 대결에 헤르
메스가 등장한 이유는 여행과 국
경 횡단의 신이었기 때문일 것이
다. 헤라클레스의 과업은 케리네
이아에서 미케네로 암사슴을 데려
가는 것이었다.

133

세이안티 하누니아 틀레스나사의 석관

기원전 약 150년~140년경

테라코타 / 길이 : 1.8m /

출처 : 이탈리아 토스카나 키우시

영국 런던 대영박물관 소장

키우시 근교에서 발견된 이 석관은 아마도 에트루리아의 동일한 귀족 가문에 속한 한 쌍 중 하나로 보인다. 점토로 만들어져 도색되었고 뚜껑 위에는 비스듬히 기대 앉은 모습의 관 주인이 묘사되어 있는데, 나이 지긋한 여성(석관에 든 유골의 분석 결과 여성의 사망 당시 나이는 50세가량으로 추정되었다)이 한 손으로 망토를 만지면서 다른 손에는 거울을 든 채 등받침 위로 몸을 기울이고 있다. 거들 달린 키톤, 테를 두른 망토와 왕관을 이루는 보석류, 귀고리, 목걸이, 팔찌, 그리고 반지들을 착용했다. 석관의 밑부분은 기둥과 장미꽃 문양으로 장식되어 있다. 여성의 이름은 그 밑에 에트루리아어로 새겨져 있다.

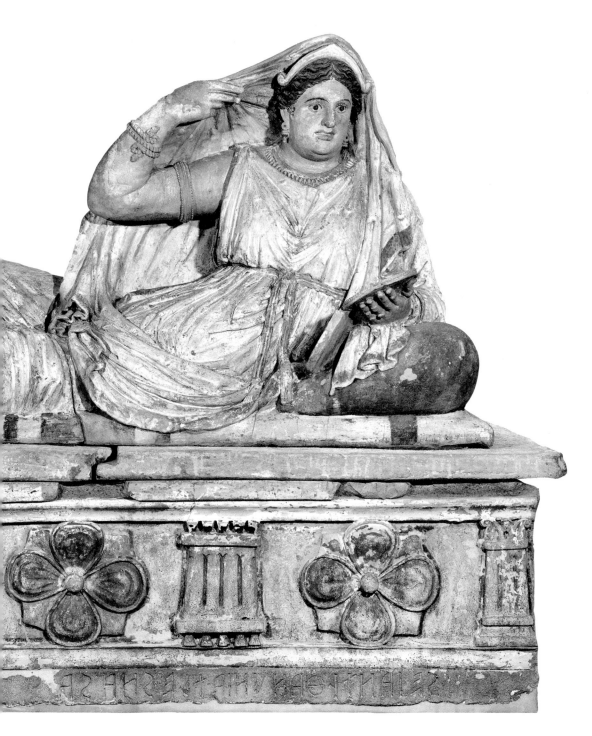

135

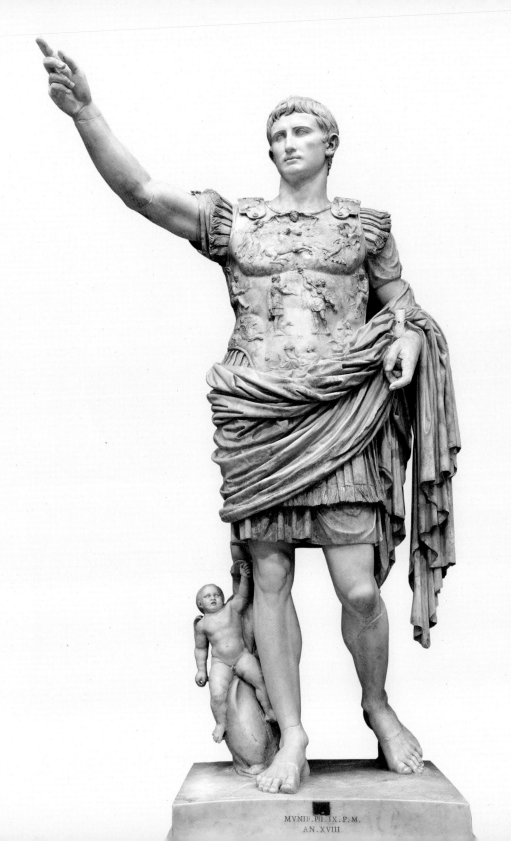

The Rise of the Empire

제국의
부상

○ 아우구스투스 프리마
포르타(바티칸 박물관 소장)는
로마 초대 황제의 가장
상징적인 조상들 중 하나다.
황제의 흉갑은 비록 군사의복
이지만, 기원전 20년에
파르티아의 잃어버린
군기들을 돌려받는 장면들로
장식되어 있고, 이는
무력이 아닌 외교적 협상을
통한 교환이었다.

아우구스투스는 로마에 대변혁을 일으켰다. 새로운 형태의 정부를 창조했고, 그 뒤를 세습한 양아들인 티베리우스가 그것을 더욱 굳건히 다졌으며, 그 후 네로의 죽음 전까지 가문의 혈통을 따라 선택된 지배자들이 그것을 영속화했다. 네로가 죽은 서기 69년 무렵에는 공화정을 겪어본 이가 아무도 남아 있지 않았고, 1인 지배체제로의 변화는 로마의 정치적이고 문화적인 사고방식에 뿌리를 내렸다. 정부의 변화는 예술을 변화시켰다. 수많은 남자들이 로마에 대한 자신의 헌신과 자아상을 내세우려 경쟁하던 공화정 때와 달리, 대중예술과 국가예술은 서로 닮아갔다. 예술과 건축은 (본질적으로) 한 남성의 후원과 승인을 받았고, 그리하여 지배자와 국가 양쪽의 구체적 이념을 홍보하는 작품들이 만들어졌다. 여기에는 식구들, 아이들, 상속자들과 군대도 이용되었다. 왕조 지배를 뒤이어 왕조 예술이 등장하면서, 심지어 아무런 혈통적 연관이 없거나 수많은 세대가 지난 후에도 초상화법, 도상학과 건축을 통해 이전 황제들과의 연관성을 만들어냈다. 몇 세기나 지난 후에도, 아우구스투스는 여전히 모범이었다. 가능한 한 모든 방식으로 모방하고 그와의 연관성을 홍보해야 하는 황제였다.

이데올로기는 수많은 매체를 통해, 그리고 다양한 수단을 통해 확산되었다. 신화 및 특정 신들과의 혈통적 관련성을 이용하는 과정에서 운명이라는 개념이 태

137

어났다. 초상화법은 그리스풍인 동시에 사실묘사적이었다. 한 개인의 특성들을 바탕으로 하되 실제 나이나 육체적 외양과는 무관하게 젊음과 힘을 표상하는 양식화된 방식이었다. 건축 또한 이런 식으로 이용되었다. 다수의 황제들이 자신의 포룸을 건설했고, 로마의 공공 장소들을 확장하고 신화와의 연관성을 통해 자기들의 이미지를 홍보했다. 군사 경험은 황제를 강력한 지도자로 보이게 하는 데 필수적인 요소가 되었다. 실제 군사 경험이 거의, 또는 전혀 없는 황제들을 장군들로 묘사하는 조각상들이 만들어졌다. 왕궁 건축 역시 건축에 변화를 불러왔으니, 왕궁은 황제들의 개별성을 명확히 암시하고 위대한 예술 작품들을 소장하는, 공적인 동시에 사적인 장소 역할을 했다.

한 황제의 예술과 건축은 이전에는 존재하지 않았던 로마다움이라는 현상을 만들었다. 권력과 공공사업을 틀어쥔 이들이 해마다 바뀌기 전에는 로마의 단일한 도상학적 그리고 이념적 이미지란 존재하지 않았다. 한 황제에 의해 그리고 한 황제에 초점을 맞추는 프로그램이 등장하자, 예술과 건축에 대한 통합된 접근 방식이 제국 전역으로 퍼졌다. 공공 예술과 사적 예술 모두, 그것이 로마에서 생산되었든 아니면 폼페이나 아테네나 론디니움에서 생산되었든 동일한 이미지들과 믿음들을 반영했다. 제국은 종종 '좋은' 황제 또는 '나쁜' 황제로 나뉘는 남자들의 통치 시기를 기준으로 나뉜다. 한 황제로부터 다른 황제로의 이행은 이따금씩 로마 생활의 다른 측면들만이 아니라 예술에도 영향을 미쳤다.

율리우스 – 클라우디우스 왕조의 마지막 황제인 네로(나쁜 황제)의 호사스러운 고전모방풍 양식은 플라비우스 왕조의 첫 두 황제인 베스파시아누스와 타이투스(좋은 황제)에 의해 역행

○ 서기 112년경 지어진 트라야누스의 포룸은 로마에서 포룸 로마눔 근처에 지어진 다섯 제국 포룸들 중 마지막 것이다. 커다란 개방 공간에 바실리카 하나, 도서관 두 곳, 별도로 시장구역과 다키아 전쟁의 장면들로 꾸며진 트라야누스의 기둥을 포함했다.

되었고, 그들은 전통으로, 거의 공화국 양식의 예술과 건축으로 돌아갔다. 이는 3대 플라비우스 왕조에 속하는 도미티아누스(나쁜 황제)에 의해 폐기되었는데, 그는 좀더 네로의 취향을 따르는 양식으로 돌아갔다. 경쟁 상대의 숙청 또한 예술에 영향을 미쳤다. 굴욕을 당한 황제들의 상과 이름들은 제거되거나 파괴되거나 변경될 수 있었다. 예컨대 도미티아누스가 지은 포룸은 도미티아누스의 암살 이후 네르바에게 헌정되고 그의 이름이 붙었다. 또한 서기 3세기 황제인 카라칼라의 형제이자 잠재적 공동 통치자였던 게타는 사후에 카라칼라에 의해 역사에서 물리적으로 지워졌다. 제국의 팽창과 더불어 예술과 건축이 진화하고 변화하면서, 지방이 영향력의 근원이자 황제의 바람직한 이미지를 건축하고 기념비화하고 홍보할 장소로 떠오르기 시작했다. 이 현상은 트라야누스(스페인), 하드리아누스(스페인), 셉티무스 세르베루스(북아프리카) 그리고 세르베루스 알렉산드로스(시리아) 같은 지방 출신 황제들의 즉위와 더불어 더욱 강화되었다.

139

넵튠과 암피트리테 모자이크

서기 약 70년경

석재 / 크기 : 미상 /
출처 : 이탈리아 헤르쿨라네움
넵튠과 암피트리테의 집

이탈리아 에르콜라노 헤르쿨라네움
고고학공원 소장

정원 트리클리니움(식당)에 위치한 한 작은 님피움(분수)의 벽에는 바다의 신인 넵튠과 그 아내인 바다 요정 암피트리테의 모자이크가 있다. 조가비 껍데기 애프스가 위에 달린 기둥들이 노란색을 배경으로 서 있는 부부를 둘러싸고 있다. 모자이크 가장자리에 조개 껍데기들을 이용함으로써 바다와의 연관성을 더 한층 강조했다. 각석(tesserae)의 풍요로운 색과 작은 크기는 그 주인들의 부유함을 짐작케 한다. 집 안에 따로 지어진 정원 식당실이 있다는 사실은 그 점을 더욱 강조한다. 정원 식당실 또한 모자이크들, 제 4양식 벽화들과 인접한 벽에 분수가 그려진 애프스의 테라코타 극장용 마스크들로 장식되어 있다.

주화저금통

서기 25년~50년

브론즈 / 높이 : 12.2cm / 깊이 : 13.5cm

출처 : 미상

미국 로스앤젤레스 J. 폴 게티 미술관 소장

오늘날 우리의 저금통이 그렇듯 로마 세계에서도 저금통은 대
중적인 물건이었고, 종종 아이들 및 젊은 여성들과 함께 묻혀
있다가 발견되곤 했다. 대부분은 점토로 만든 단순한 용기로,
정교하거나 값이 비싸지 않았다. 브론즈로 만들어지고 튜닉에
구리 상감 장식이 있는 이 저금통은 약간 통통한 곱슬머리 여
자아이가 팔을 바깥으로 뻗은 모습을 하고 있다. 여자아이가
거지를 나타내는 것인지는 논란의 여지가 있다. 옷차림에서
는 확실히 궁핍함이 묻어나지만, 몸짓은 그와 모순된다. 아
이의 다른 손은 튜닉 꼭대기를 잡아당기고있는데 거기
에 동전을 집어넣기 위해 도려낸 틈새가 있다.

탄화된 빵

서기 79년

탄화된 빵 / 직경 : 21cm /
출처 : 이탈리아 헤르쿨라니움
수사슴의 집

이탈리아 나폴리 국립 고고학 박물관
소장

서기 79년 베수비오 화산이 폭발했을 때 오븐에서 구워지고 있던 이 빵은 탄화된 유물로 영원히 보존되었다. 로마 빵은 모양이 전형적으로 둥글었고(여기서 보듯이), 상업적 빵집에서 매일 새로 만들어졌다. 사진의 덩어리에는 제빵사의 이름이 찍혀 있다. '셀레르, 퀸투스 그라니우스 베루스의 노예.' 로마에서는 돈을 얼마나 가졌느냐에 따라 아주 고운 것에서 알갱이가 더 굵은 것까지 다양한 품질의 밀가루를 살 수 있었다. 비록 모든 이가 기본적으로 동일한 레시피를 이용했지만, 이는 또한 빵의 품질이 다양했음을 뜻했다.

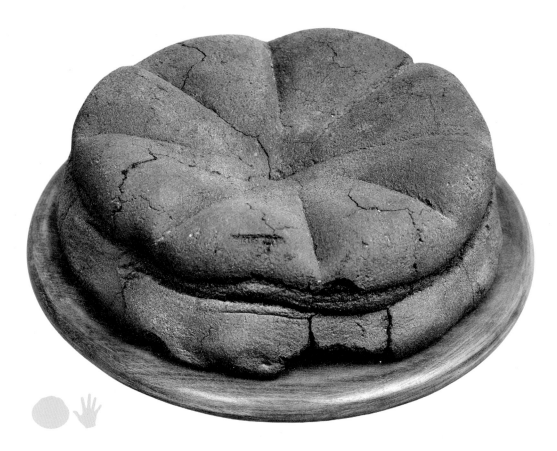

고양이 발자국이 찍힌 로마 타일

서기 약 100년경

테라코타 / 크기 : 미상 / 출처 : 영국 글로체스터

영국 글로체스터시 박물관 소장

이 로마 타일의 파편들은 1969년 이래 줄곧 박물관에 있었음에도, 2015년에 이르러서야 박물관 직원의 조사를 통해 고양이 발자국이 발견되었다. 로마 타일들, 다른 말로 기와는 점토로 만들어져 볕에 건조되었고, 따라서 종종 작은 동물들, 곤충들, 그리고 심지어 이따금씩 사람들의 발자국이 남기도 했다. 소장된 타일들 중에는 발자국이 찍힌 것들의 수가 깜짝 놀랄 만큼 많다. 개 여러 마리, 부츠 신은 사람 한 명, 돼지 한 마리에 고양이 한 마리가 추가되었다. 건조 중인 타일 위를 걸어간 고양이는 점토에 세 개의 발자국을 남겼다.

희극 가면 형태의 램프

서기 약 75년~125년경

브론즈 / 높이 : 12.5㎝ / 폭 : 6.9㎝ /
출처 : 미상

미국 로스앤젤레스 J. 폴 게티 미술관 소장

로마 연극에 나오는, 누구나 아는 전형적 등장인물들
로 만들어진 연극 가면은 가내 장식물로 인기를 누렸
다. 이 램프는 희극의 교활하고 꾀 많은 '우두머리 노예'
를 묘사하는데, 주걱 모양의 턱수염, 들창코와 고랑 진
이마는 그의 전형적 특징들이다. 고수머리는 대체로 담
쟁이 덩굴과 열매들로 장식된 머리수건으로 가려져 있
다. 로마 램프들은 기능적인 동시에 장식적인 물건이었
다. 올리브유 같은 연료를 태웠는데, 입에는 연료를 붓
는 구멍이 있고 램프 주둥이에 심지가 들어 있었으며
램프를 들고 다닐 수 있도록 손잡이
가 달려 있었다.

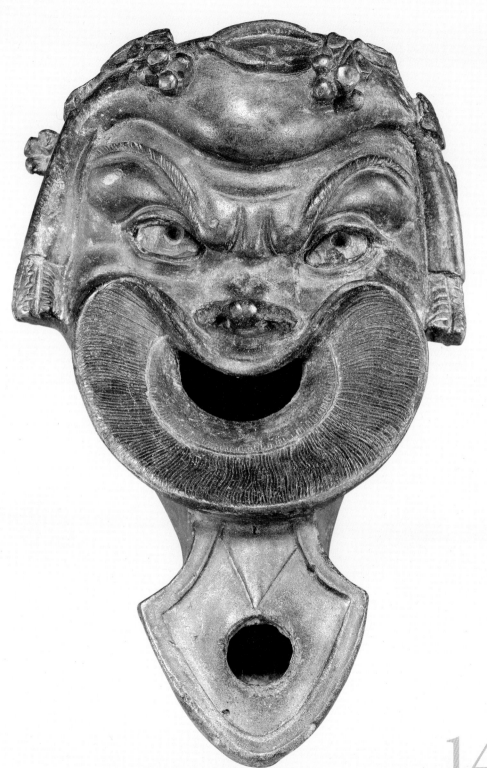

145

모르타리움

서기 1세기

도료 / 직경 : 29.7㎝ /

출처 : 영국 베룰라미움(세인트 알반스)

영국 런던 대영박물관 소장

모르타리움은 고대 로마식 절구로, 요리를 위해 약초와 향신료
를 갈고 뒤섞는데 쓰였다. 전형적으로 둥글고 무거운 접시로, 내
용물을 따르기 위한 주둥이가 있었고, 재료가 잘 갈리도록 점토
에 모래를 섞어 구웠다. 비록 이 작품은 베룰라미움에서 지역적
으로 제조되었지만, 이런 유형의 그릇이 영국 제도로 수입된 것
은 로마 정복 이전 시기였다. 이는 로마 정복 이전부터 유럽 대
륙과 상당한 교역이 이루어졌음을 짐작케 한다. 사발 테두리에
이 사발을 만든 사람의 이름이 찍혀 있는데, 솔루스라는 이름
의 남자였다.

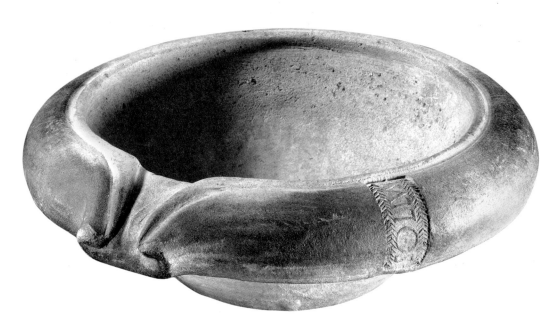

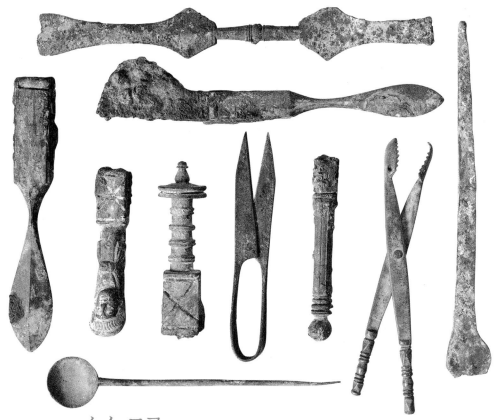

수술 도구

서기 1세기

브론즈와 철 / 크기 : 다양 / 출처 : 이탈리아 폼페이의 외과의사 집

이탈리아 나폴리 국립 고고학 박물관 소장

전형적인 이탈리아의 중앙 정원 양식 주택인 외과의사의 집은 커다랗고 호사스러운 집으로 유명한 지역인 폼페이 시의 북부 구역에 자리잡고 있다. 그것은 실제로 폼페이에서 가장 오래된 집들 중 하나로, 건축 시기가 기원전 3세기의 삼니움(고대 이탈리아의 중부에 있던 나라) 시기로까지 거슬러 올라간다. 집은 발굴 도중 발견된 브론즈와 철 수술기구들 때문에 그런 이름으로 불리게 되었다. 의사들이 19세기까지도 이용하던 의술 도구들과 비슷하게, 여기에는 메스들, 카테터들, 탐침들, 겸자들 그리고 추출기들이 있다. 그리스 풍습의 큰 영향을 받은 로마 의술은 산업화 이전 사회치고는 꽤 발달한 모습을 보인다.

탄화된 아기 요람

서기 1세기

탄화된 나무 / 높이 : 49㎝ / 길이 : 81㎝ / 폭 : 50㎝ /
출처 : 이탈리아 헤르쿨라니움 마르쿠스 폴리우스 프리미제니우스 그라니아누스의 집
이탈리아 나폴리 국립 고고학 박물관 소장

서기 79년에 일어난 베수비오 화산 폭발은 폼페이의 도시들과 헤르쿨라니움을 다
양한 방식으로 파괴했는데, 이는 어떤 공예품들과 건물들이 어떻게 살아남았는
가에도 영향을 미쳤다. 화쇄암의 뜨거운 유독가스에 흐름에 반복적으로 습격당
한 헤르쿨라니움은 폼페이에 비해 보존된 유기적 원료들의 양이 더 많았다. 나무
의 경우 즉시 탄화되어 문과 가구를 비롯한 소형 물품들이 후에 많이 발견되었다.
흔들 수 있도록 휘어 있는 날과 그 작은 크기로 바로 알아볼 수 있는 이 요람 역
시 그런 물품이었다. 화산 폭발 당시 요람에 잠들어 있던 아기의 유해가 함께 발
굴되었다는 사실 때문에 이 작품은 더욱 심금을 울린다.

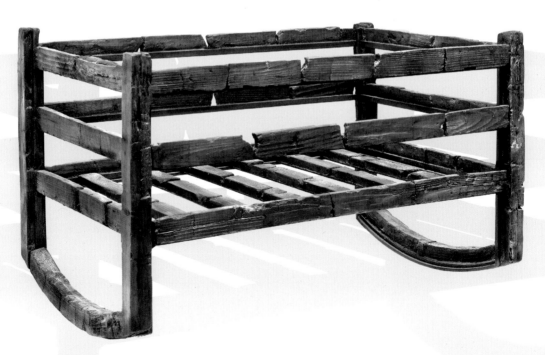

148

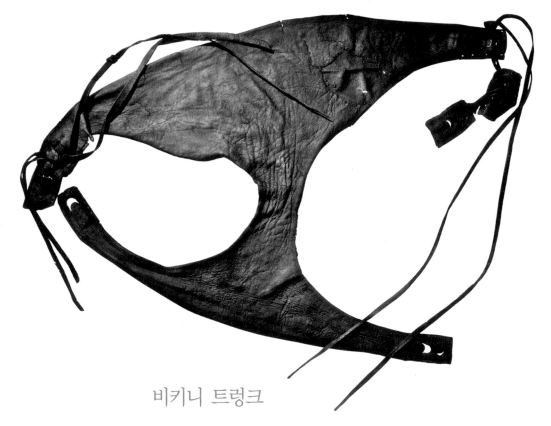

비키니 트렁크

서기 약 43년~100년경

가죽 / 길이 : 34cm / 폭 : 22cm / 출처 : 영국 런던

영국 런던박물관 소장

이 가죽 소재의 비키니 트렁크는 젊은 여성이나 여자아이의 것으로 쉽게 짐작할 만큼 작은데, 런던 전역의 로마 가정 쓰레기장에서 다수 발견된 비슷한 물건 중 하나다. 비키니, 다른 말로 수블리가쿨룸은 운동이나 곡예를 하는 여성들이 입었다고 알려져 있다. 그런 의상을 입은 여성들의 이미지들이 로마 세계 전역에서 다수 발견되어 왔다. 유명한 예로는 폼페이의 율리아 펠릭스의 집에서 발굴된 비키니 입은 비너스의 조상과, 시칠리아 소재 빌라 로마나 델 카살레의 '비키니 소녀들' 모자이크 등이 있는데, 후자에서는 비키니를 입은 여성 열 명이 역도, 원반 던지기, 달리기와 구기를 하는 모습을 볼 수 있다.

바쿠스와 베수비오 화산의 벽화들

서기 약 1세기경

석고와 페인트 / 높이 : 1.3m / 폭 : 0.9m /
출처 : 이탈리아 폼페이

이탈리아 나폴리 국립 고고학 박물관 소장

아마도 화산 분출 이전 베수비오 화산의 가장 잘 알려진 이
미지들 중 하나일 이 벽화는 폼페이 100주년의 집(house of the
centenary)에서 발견되었는데, 그 지역 농업에서 포도가 얼마나
중요했는지를 보여준다. 온 몸이 포도로 뒤덮이고 포도 넝쿨로
만들어진 화관을 쓴 포도주의 신 바쿠스가 산 앞에 서 있다.
베수비오의 산비탈에서 자라고 있는 넝쿨도 보인다. 풍요로운
화산 토양은 농경 사회에 중요했다(지금도 중요하다). 그림 아랫부
분에는 뱀 한 마리와 제단 하나가 있는데, 가정의 수호신들을
모시는 사당인 라라리움을 나타낸다.

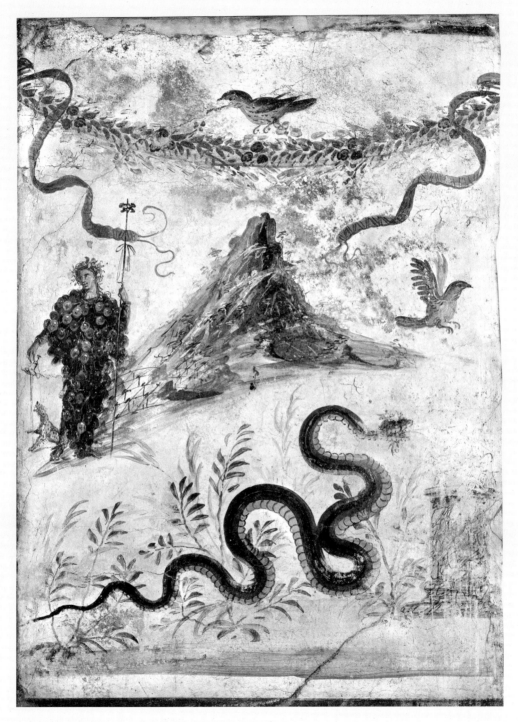

151

판타이노스의
도서관 규칙들

서기 약 100년경

대리석 / 높이 : 42㎝ / 폭 : 29㎝ /
출처 : 그리스 아테네 출토

그리스 아테네 고대 아고라 박물관
소장

티투스 플라비우스 판타이노스라는 이름의 아테네 지역 남자가 서기
100년경에 도서관 하나와 다수의 가게들을 후원했다. 오늘날 도서관 건
물은 거의 아무것도 남아 있지 않지만, 발굴자들은 도서관의 규칙들을
적어 놓은 명판에 더해 헌사가 새겨진 명판의 일부를 찾아냈다. 트라야
누스 황제, 아테네 여신과 아테네 사람들에게 헌정된 도서관은 동틀 녘
부터 해 질 녘까지 개장했다. 건물에서 책을 가지고 나가는 것은 철저하
게 금지했다('우리는 어떤 책도 밖으로 가져가서는 안 된다고 맹세했다'). 달리 말하
면, 그것은 대출 도서관이 아니라 참고 도서관이었다. 건물은 서기 267
년까지 서 있었다고 알려져 있지만, 건물이나 그 안의 책들에 정확히 무
슨 일이 일어났는지는 알려진 바 없다.

투구

서기 1세기

브론즈 / 높이 : 48.3cm /

출처 : 이탈리아 폼페이

영국 런던 대영박물관 소장

폼페이의 검투사 막사에서 발견된 이 투구는 어부의 투망과 삼지창을 가지고 싸웠던 검투사인 레티아리우스가 착용했으리라고 추측된다. 머리통을 완전히 가리도록 만들어진 이 투구는 얼굴을 덮는 용도로, 원들을 연결해 만든 그릴 하나와 머리의 측면 및 뒷면을 보호하기 위한 넓은 챙이 있다. 앞면의 각진 문장 아래에 헤라클레스를 묘사한 메달 모양 장식이 있다. 폼페이의 원형 경기장은 이탈리아에서 가장 오래된 경기장 중 하나로(기원전 약 75년경) 2만 명의 관중을 수용했는데, 이는 그 도시의 인구보다 훨씬 많았다. 경기는 서기 59년의 폭동 이후 10년간 금지되었지만, 베수비오 분출 전 마지막 10년에 재개되었다.

빈돌란다 서판

서기 1세기에서 2세기

나무와 잉크 / 평균 길이 : 18.2cm / 출처 : 영국 하드리아누스 방벽 빈돌란다

영국 런던 대영박물관 소장

하드리아누스 방벽의 빈돌란다 로마 요새에서는 문자의 형태로 쓰인 글의 흔적을 담은 목재 서판들이 오늘날까지 700점도 넘게 발견되어 왔다. 제국 내 많은 지역들에서 왁스를 바르거나 잉크를 사용한 목재 서판들에 문자(및 그 외의 기록들)를 썼다. 빈돌란다 서판들은 잉크로 적힌 반면 최근 런던 시의 블룸버그 지역에서 출토된 재정 기록들은 왁스 유형이다.

빈돌란다 서판들은 수많은 이유들로 눈여겨 볼 만하다. 그들은 다양한 서신들을 담고 있다. 일부는 매일의 요새 운영과 관련된 공적인 내용이고, 일부는 개인적인 생일 파티 초대장 같은 것들이다. 작성자들은 병사들과, 아내 같은 가족들이어서, 병사들이 결혼을 금지하는 법을 어겼다는 사실, 그리고 병사들과 여성들의 문장 독해력이 이전에 생각한 것보다 높았음을 보여준다. 이들은 비록 로마인이었지만 대부분 이탈리아 출신이 아니라 제국의 다른 지방 출신이었다. 그럼에도 자신들의 토착 언어가 아닌 라틴어로도 아주 잘 소통할 수 있었다. 빈돌란다의 발굴이 지속되면서 더 많은 서판들이 빛을 보고 있다.

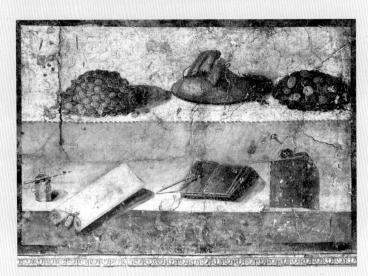

🔵 이 이탈리아 폼페이의 벽화 (서기 1세기)는 맨 아래층에서 글쓰기 도구들을 보여준다. 다수의 스타일러스들, 잉크와 두루마리 및 빈돌란다에서 발견된 것들과 비슷한 서판들이 눈에 띈다.

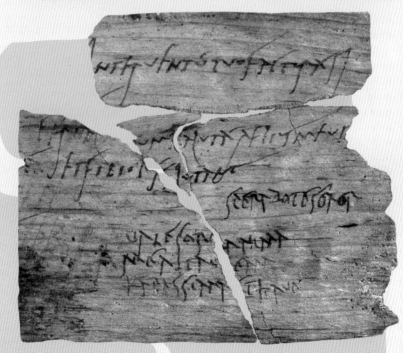

문자들의 동굴에서 나온 집열쇠

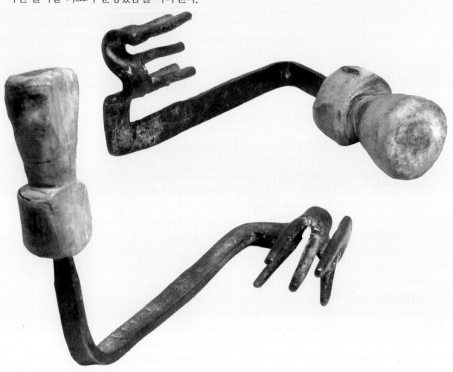

| 서기 2세기
| 나무와 철 / 크기 : 미상 /
| 출처 : 이스라엘 나할 헤베르, 문서 동굴(Cave of Letters)
| 이스라엘 예루살렘 이스라엘 박물관 소장

서기 132년~136년(하드리아누스의 통치 기간)의, 로마 제국에 맞선 마지막 유대인 반란 기간 동안, 바르 코크바를 비롯한 반란 지도자들은 다가오는 로마 육군으로부터 도망쳐 유대 사막의 한 동굴에 몸을 피했다. 훗날 그곳에서 수많은 물품들이 발견되었는데, 매우 건조한 사막 조건들 덕분에 보존된 그런 물품들 중에는 편지, 집 안 물건들, 그리고 거울 및 보석함 같은 작고 사치스러운 품목들도 있었다. 또한 발견된 물품들 중에는 철과 브론즈로 만들어진 이 집 열쇠들도 있었다. 열쇠들은 사람들이 집을 나서기 전에 문을 잠갔음을 짐작케 하는데, 이는 전쟁이 끝나면 돌아갈 의도가 분명했음을 나타낸다.

크레페레이아 트리파이나
(crepereia tryphaena)의 인형

서기 2세기 중반
상아 / 높이 : 29㎝ /
출처 : 이탈리아 로마
이탈리아 로마 카피톨리노 박물관 소장

관에서 발견된 이 상아 인형은 주인(묘비명에 따르면 크레페
레이아 트리파이나라는 이름의 10대 후반 여자아이)의 사랑받은
유품이었음이 분명하다. 출토 당시 고고학자들은 죽은
여자아이가 인형을 마주보도록 고개가 돌려져 있는 것
을 발견하고 감동받았다. 인형은 사지에 관절이 있어서
포즈를 취할 수 있었고 아마도 여자아이와 비슷한 옷
을 입고 있었던 듯하다. 석관에서는 인형과 함께 작은
금반지도 발견되었는데, 그 금반지는 열쇠에 붙어 있었
다. 열쇠는 꾸밈 도구들을 담은 상자를 여는 것이었다.
인형의 머리카락은 안토니우스의 황후였던 파우스티나
의 머리 모양을 세심하게 흉내냈다.

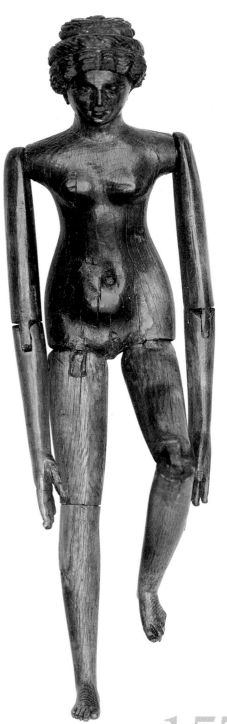

157

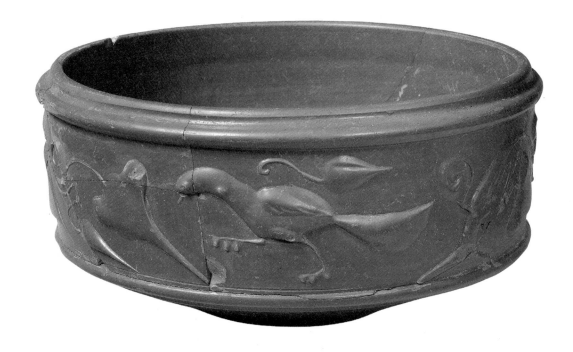

테라 시길라타 사발

서기 2세기 말

테라코타 / 높이 : 11.2cm / 직경 : 23.4cm /
출처 : 갈리아

미국 뉴욕시 메트로폴리탄 미술관 소장

테라 시길라타(사모스 도자기라고도 알려진)는 로마제국기에 생산된, 눈에 띄
는 유광 적색 마감으로 만들어진 유형의 도자기이다. 가장 좋은 예시들은
거울 같은 광택을 띠고, 전등빛에 비춰 보면 금색으로 보인다고 한다. 갈
리아와 북아프리카에서 주로 생산된 테라 시길라타는 평범한, 일상용 제
품들과 부조로 장식된 더 값비싼 것들 두 종류로 이루어져 있다. 양쪽 버
전 모두 조형틀을 이용해, 매우 표준화된 모양과, 크기, 그리고 장식을 만
들었다. 이 접시는 조형틀로 만들어진 테두리와 함께, 새와 잎의 반복되
는 패턴으로 이루어진 단순한 디자인을 가졌다.

158

긴 의자와 발받침

서기 2세기

나무, 뼈, 유리 / 의자 높이 : 1m / 폭 : 0.7m / 길이 : 2.1m /
발받침 높이 : 0.2m / 폭 : 0.4m / 길이 : 0.6m / 출처 : 이탈리아 로마
미국 뉴욕시 메트로폴리탄 미술관 소장

수많은 파편들을 바탕으로 복원된 이 긴 의자 및 발받침의 파편들이 모두
원래 한 세트였는지는 명확지 않다. 일부 파편들은 루시우스 베루스(서기
161년~169년)의 빌라 근처에서 발견되어, 일반적으로 그 가족의 소유였다고
여겨진다. 긴 의자의 다리들은 로마의 다른 발받침들과 디자인이 비슷하
고, 트로이의 청년인 가니메데와 그 양측에 있는 사냥꾼, 말, 그리고 사냥
개들의 프리즈들로 장식되어 있다. 신화에 따르면 가니메데의 미모에 반한
제우스(독수리로 변장한)가 가니메데를 납치해 포도주 시동 노릇을 시켰다고
한다. 발받침에는 날개 달린 큐피트와 표범들이 그려져 있다. 소파 틀에는
유리로 상감된 눈을 가진 사자 프로토미(protomes, '앞을 잘라냄'이라는 뜻의 희
랍어에서 온 말로 동물이나 사람의 앞부분을 가리킴)가 장식되어 있다.

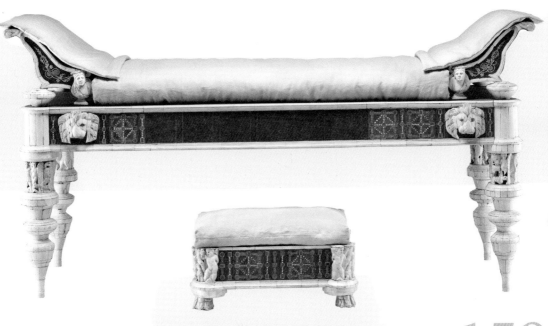

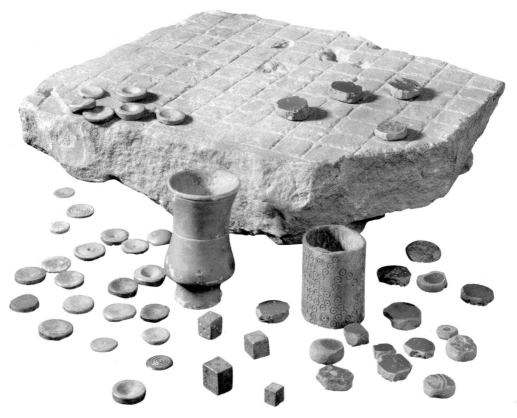

게임판

서기 2세기~3세기

돌 / 도자기와 뼈 / 판 폭 : 28.5㎝ / 길이 : 31.5㎝
출처 : 영국 하드리아누스 방벽, 하우스테드 로마 요새
영국 하드리아누스 방벽 코브리지 로마 유적지 소장

패와 주사위, 셰이커(주사위를 넣고 흔드는 통)를 완비한 이 게임판은 군사 전략에 기반했다고 믿어지는, 체스와 비슷한 2인용 전략 게임인 루두스 라트룬쿨로룸(ludus latrunculorum)을 하는 데 쓰였을 가능성이 높다. 게임과 도박은 로마 세계에서 대중적인 여가 활동이었고, 주사위, 소형 토큰이나 게임판 같은 증거들은 다양한 맥락에서 발견된 바 있다. 고대 문헌들에 그 게임에 대한 언급들이 일부 존재하긴 하지만, 규칙이나 게임 방법을 완전히 이해할 수 있을 정도는 아니다. 로마 점령기 영국에서 다수의 예들이 발견되어 왔는데, 그로써 육군 사이에서 그 경기가 얼마나 인기를 끌었는지 알 수 있다.

160

서커스 컵

서기 2세기~3세기

유리 / 높이 : 9㎝ / 직경 : 10㎝ / 출처 : 덴마크 파르펠러프

덴마크 코펜하겐, 덴마크 국립박물관 소장

'서커스 컵'은 전차 경주를 비롯한 경기들 장면으로 장식되어 있는 몰드 블로운(mould-blown, 불어서 형태를 잡는) 유리컵이었고, 대개 로마 제국의 서쪽 지역에서 발견된다. 덴마크의 한 매장지에서 부장품으로 발견된 이 예시에는 황소 한 마리, 표범 한 마리 그리고 새한 마리 같은 도색된 동물들이 그려져 있다. 장면들이 유리 몸통 전체를 빙 둘러 장식하는데, 대다수 서커스 컵은 전차를 모는 사람들이 있는 서커스의 장면들을 담고 있다. 인기 있는 팀들의 이름이 적힌 경우도 종종 있다.

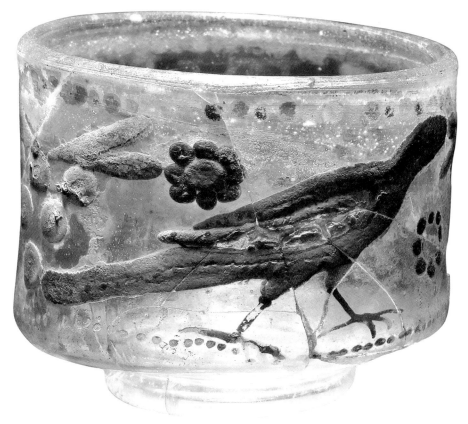

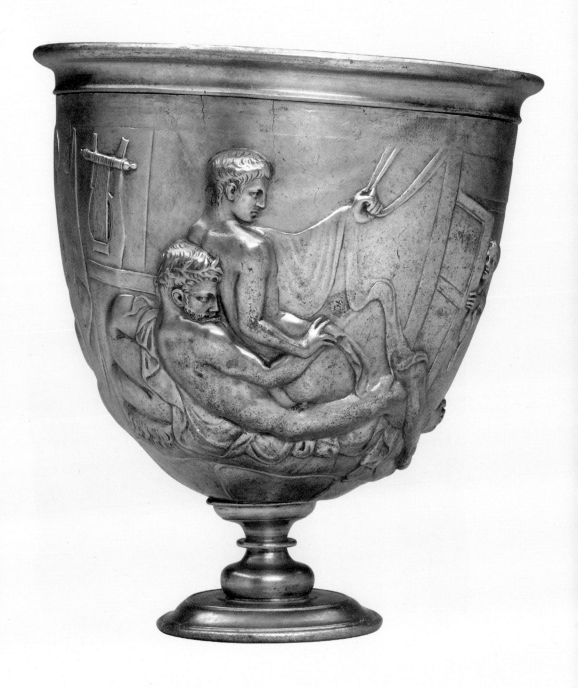

162

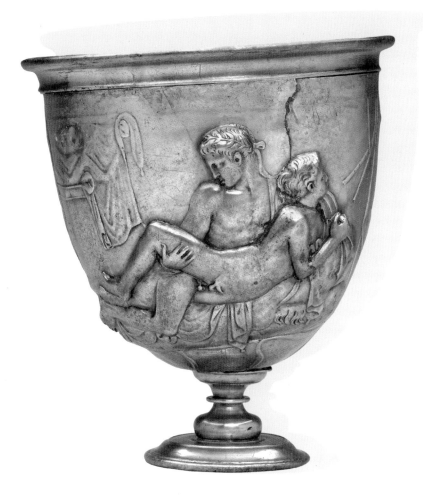

워런 술잔

서원전 15년~서기 15년
은 / 높이 : 11㎝ / 직경 : 11㎝ /
출처 : 이스라엘 예루살렘
영국 런던 대영박물관 소장

잔받침이 달린 이 은 술잔은 원래 손잡이가 두 개 있었는데, 그리스풍
양식이지만 아우구스투스 시대를 연상시키는 방식으로 제조되었다. 잔
은 클라우디우스 주화들과 함께 발견되어, 서기 1세기 중반에 사용되
었음을 짐작케 한다. 잔의 장식은 그리스적 성격을 띠고 있는데, 동성
애 장면 두 가지를 묘사하고 있다. 하나는 나이 지긋하고 턱수염을 기
른 남자와 그보다 젊은 남자 사이의 것이고, 하나는 젊은 남자와 남자
아이 사이의 것이다. 두 장면은 모두 늘어뜨린 섬유와 악기, 화관과 망
토 같은 다른 요소들을 액자처럼 두르고 있어 장면의 배경이 실내임을
짐작케 한다.

프랑스의 대형 카메오
(Great Cameo of France)

서기 23년경

붉은 줄무늬 마노 / 높이 : 31㎝ / 폭 : 26.5㎝ /
출처 : 미상

프랑스 파리 국립 프랑스도서관 소장

율리우스 – 클라우디우스 왕조의 인물 24명이 새겨진 이 카메
오는 다른 말로는 티베리우스의 카메오라고도 하는데, 살아남
은 고대의 카메오 중 가장 크다. 세 층으로 나뉘어 있는데, 맨
위 층은 왕관을 쓰고 왕홀을 쥔 성 아우구스투스와 둘 다 동
일하게 이름이 드루수스인 티베리우스의 형제와 아들을 포함
한 망자들을 묘사한다. 허리까지 벌거벗은 티베리우스는 중앙
장면에 어머니인 리비아를 옆에 두고 왕좌에 앉아 있다. 티베
리우스를 마주보고 있는 것은 그의 후계자인 게르마니쿠스와
그 아내 대(大) 아그리피나이다. 그 뒤에는 훗날 황제가 될 네로
와 클라우디우스, 그리고 클라우디우스의 아내인 소(小) 아그리
피나가 있다. 맨 아래 층은 포로로 잡힌 야만족을 묘사한다.

164

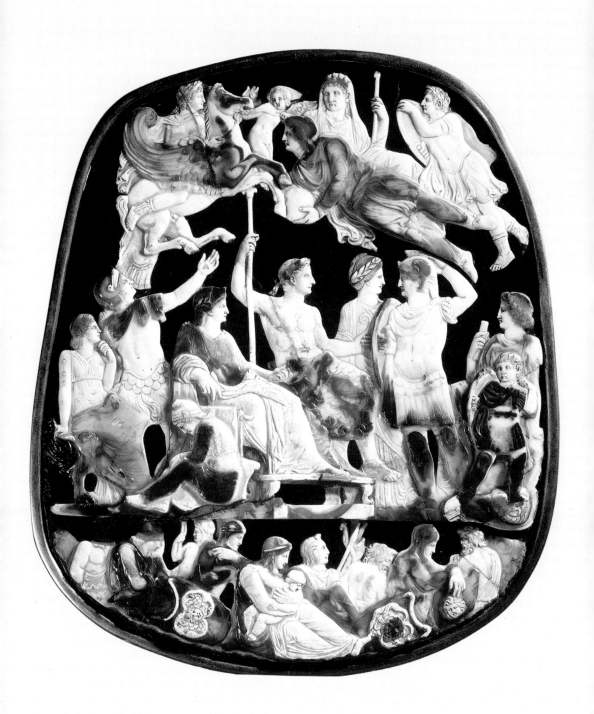

165

포틀랜드 화병

서기 약 1년~25년경

카메오 유리 / 직경 : 17.7㎝ / 테두리 직경 : 9.3㎝ / 높이 : 24.5㎝ /
출처 : 이탈리아 로마

영국 런던 대영박물관 소장

파란색과 흰색으로 된 이 유리 화병은 고대에 살아남은 카메오
유리의 가장 좋은 예 중 하나로 여겨진다. 원래 기원전 1세기 말
에 생산되었는데, 서기 3세기에 황제 알렉산드로스 세베루스가
장례식 용기로 이용하기도 했다. 16세기에 로마 근교에서 발견되
어 18세기에 영국 포틀랜드 공작이 입수했고, 초기 19세기 이래
줄곧 대영박물관에 있었다. 1845년에 갤러리를 방문한 술주정
꾼에 의해 깨진 사건이 유명한데, 어렵게 복구되었다. 화병에 조
각된 두 장면은 전형적인 신화의 장면으로 여겨지는데, 테살리
아의 왕인 펠레우스와 바다요정 테티스(아킬레스의 어머니)의 결혼
식을 묘사했을 가능성이 높지만, 마르쿠스 안토니우스와 아우구
스투스와 관련된 역사적 장면의 묘사로 해석하는 의견도 있다.

166

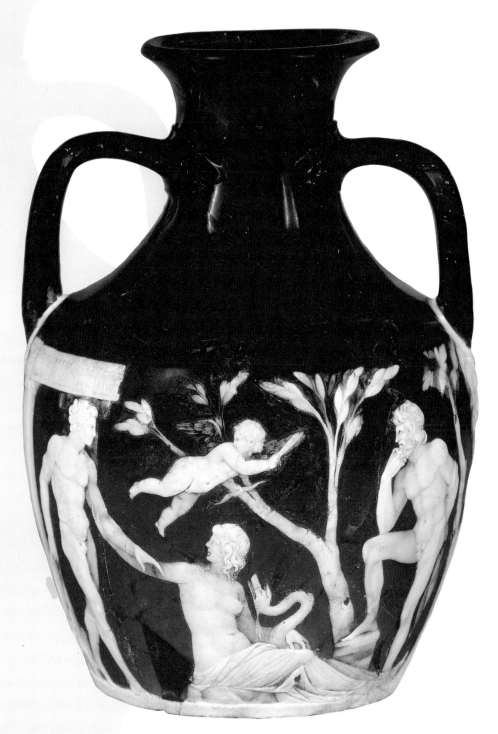

167

연극 장면이 있는 컵

서기 약 50년~100년경
유리 / 높이 : 14.3cm / 직경 : 8.9cm / 출처 : 시리아 또는 팔레스타인
미국 로스앤젤레스 카운티 박물관 소장

로마의 유리 제조술은 기원전 1세기부터 급속히 발전했고, 이는 제조 기법의 변화들과 함께 유리의 입수를 더 쉽게 만들었다. 유리 제품은 다양한 기법들을 이용해 꾸며졌는데, 그 중에는 도색도 있었다. 그러나 도색 유리는 흔히 발견되는 것이 아니어서, 이 컵은 그 점에서 특히 가치가 높다. 금박의 흔적들이 남아 있는데, 이것은 고대뿐만 아니라 오늘날에도 특별하게 값진 유물이다.

비록 컵에 묘사된 장면을 정확히 어떻게 해석해야 하는지에 관해서는 의견이 분분하지만, 그것이 극장의 한 장면을 묘사한다는 데는 의견이 일치한다. 여성 한 명과 청년 한 명이 중심에 있는데, 둘 다 묵직한 망토와 화관을 쓰고 있다. 둘은 닫힌 문을 바라보고 있다. 이것이 심포지엄인지 아니면 유곽에서 벌어지는 상황인지를 놓고는 이견이 있다. 그리스어로 적힌 명문은 명확히 파악하기에는 너무 파편적이지만, 배우들이 주고받는 대사들을 나타내는 것처럼 보이기도 한다.

로마 극장은 희극과 비극 양쪽을 상연했지만 오늘날 살아남은 것은 희극뿐이다. 다른 것들도 알려져 있긴 하지만, 주된 출처는 기원전 3세기와 2세기에 극작 활동을 한 테렌티우스와 플라우투스의 희곡들이다. 그들의 희곡들은 그리스에서 온 주제들을 기반으로 삼았고, 반복 등장하는 전형적 등장인물들을 다수 등장시켰다.

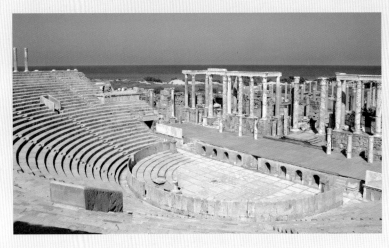

◑ 리비아의 렙티스 마그나 극장은 원래 서기 1세기에 건축되었고 제국 시기 내내 여러 차례 재개축되었는데, 양식이 마르셀루스 극장과 비슷하다. 많은 로마 극장들의 본보기가 된 마르셀루스 극장은 그 몇십 년 전 로마에 지어졌다.

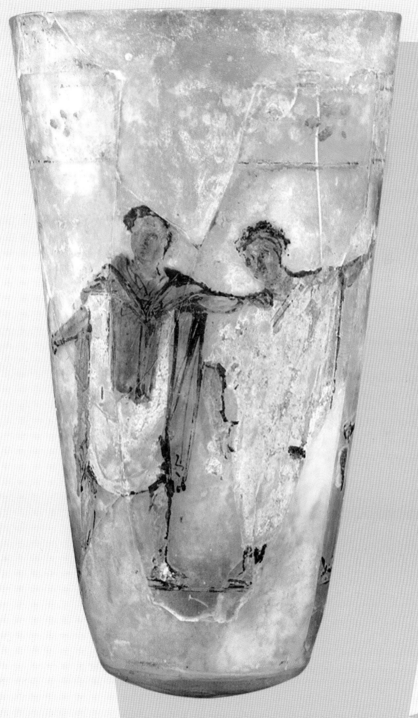

169

오르페우스와 동물들이 있는 모자이크 패널

서기 약 150년~200년경
유리와 돌 / 1.9×1.9cm /
출처 : 프랑스 생 호망 엉 갈

미국 로스앤젤레스
J. 폴 게티 미술관 소장

넓이가 대략 4.6×6.1m인 방을 위한 바닥 모자이크의 가운데 판으로, 중앙에 오르페우스가 있고 동물들과 사계절을 나타내는 형체들로 둘러싸여 있다. 모자이크의 패턴들은 사각형 안에 원이 있고, 다시 그 안에 있는 육각형 안에 각각 오르페우스와 동물들이 들어 있는 식이다. 그리스 신화의 인물인 오르페우스는 프리기아 모자를 쓰고 있다. 곰 한 마리, 사자 두 마리, 염소 한 마리, 그리고 고양이 두 마리가 오르페우스를 둘러싸고 있다. 사각형의 네 귀퉁이에는 사계절을 표상하는 인물의 모습이 들어 있다. 위 왼쪽의 여름으로 시작해 시계 방향으로 아래 왼쪽으로 차례로 이어진다. 바닥의 남은 부분은 흑백의 기하학적 무늬들로 디자인되어 있다.

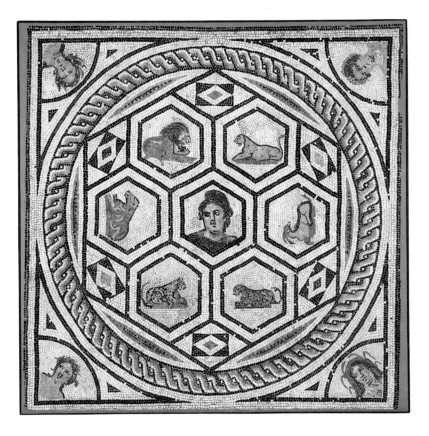

시스트럼 악기

서기 1세기

브론즈 / 높이 : 27.9㎝ /

출처 : 이탈리아 로마

영국 런던 대영박물관 소장

흔들어서 쨍그랑 소리를 내는 타악기인 시스
트럼은 이집트에서 유래했고 다양한 동양의
숭배 의식들과 관련되는데, 특히 이시스 숭
배와 관련이 있다. 그럼에도 불구하고, 로마
의 티베르강 근처에서 발견된 이 예시는 특
이하게도 로마와 이집트 양쪽에 속하는 특
성을 가진 이미지들로 장식되어 있다. 고리
꼭대기에서는 암늑대가 로물루스와 레무스
쌍둥이에게 젖을 물리고 있다. 손잡이는 나
일의 신과 누군지 알 수 없는 여성의 모습
을 묘사한다.

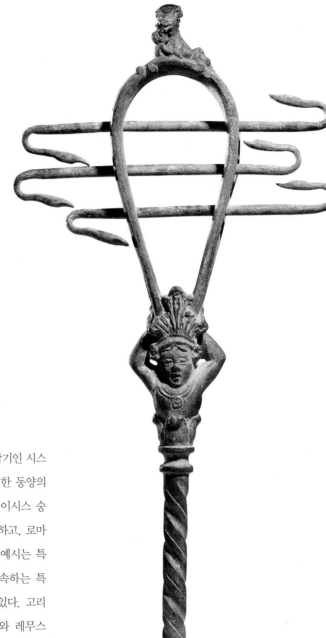

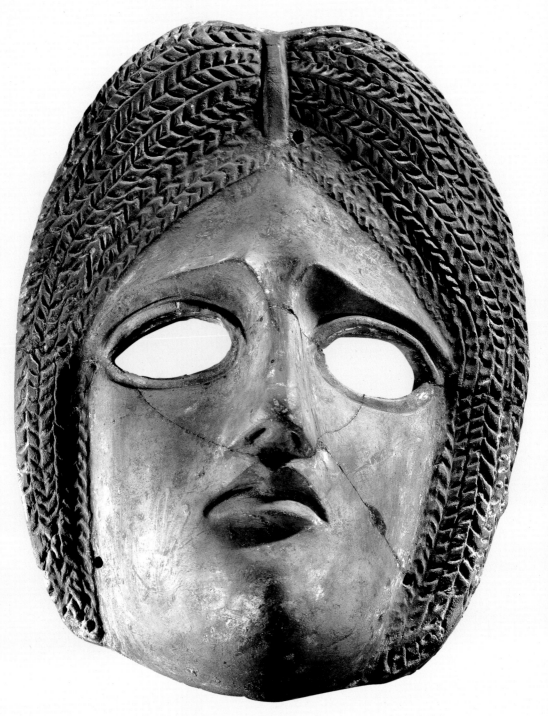

172

로마 비극 가면

서기 1세기~2세기

테라코타 / 높이 : 21.6㎝ /
출처 : 이탈리아 로마
영국 런던 대영박물관 소장

이 가면은 여자의 얼굴로, 쑥 들어간 눈 위로 눈썹이 심하게 휘어 있고 중앙의 묶은 머리는 줄줄이 땋고 매듭을 지어 뒤로 넘겼다. 가면은 로마(그리고 그리스)연극에서 다양한 이유로 이용되었다. 크기가 커서 배우의 머리통을 완전히 뒤덮었는데, 이는 목소리를 증폭시키는 데 도움이 될 뿐더러, 본 얼굴이 전혀 보이지 않으므로 배우들이 여자역을 포함해 다양한 역할을 할 수 있게 해주었다. 가면들은 각각 비극적이거나 희극적 역할들을 위해 구체적으로 도안되었고, 극장 뒤편의 청중들도 누군지 쉽게 알아볼 수 있도록 과장된 이목구비를 가졌다.

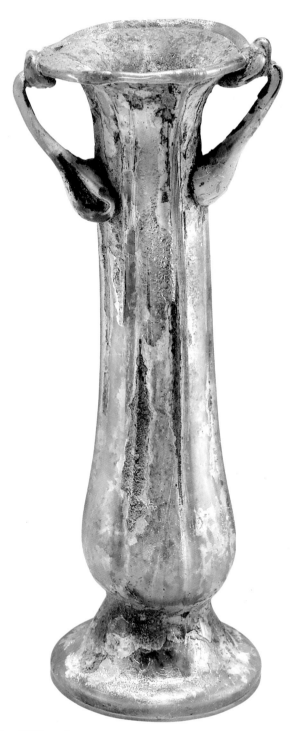

화장용 유리병

서기 2세기~3세기
유리 / 높이 : 12.4㎝ /
출처 : 페니키아
미국 보스턴 보스턴 미술관 소장

옆면에 골이 져 있고 작은 손잡이와 발이 달
린 이 파란 유리병은 여성이 향수, 화장품 또
는 다른 세면도구들을 담는 데 쓰던 전형적
인 물품이다. 화장품과 향수는 계층을 막론
하고 고대의 여성들이 흔히 쓰던 장신구로, 피
부색을 밝게 하고 눈매와 입술을 또렷하게 하
는 등 전반적으로 이목구비를 돋보이게 하는
데 이용되었다. 이와 같은 작은 유리병들과 용
기들은 이런 물품들을 보관하는 데 이용되었
고, 많은 점에서 오늘날 여성의 화장대와 그
리 다르지 않을 것이다. 유리는 연초록색이나
또는 이 작은 병처럼 파란색으로 도색되는 경
우가 흔했다.

스태퍼드셔 무어랜즈 주발

서기 2세기 중반
구리 합금과 에나멜 / 높이 : 4.7㎝ / 직경 : 9.4㎝ /
출처 : 영국 스태퍼드셔
영국 런던 대영박물관 소장

작고 둥근 주발을 뜻하는 '트룰라'라고 불리는 이 그릇은 구리 합금으로, 여덟 개의 원형무늬에 쌍을 이루는 삼각형들이 끼어드는 켈트 양식 장식의 띠를 둘렀다. 각 원형 무늬 안에는 여섯 개의 팔이 달린 소용돌이 모양(페이즐리와 흡사한)이 들어 있는데, 이들은 붉은색, 푸른색, 터키색과 노란색의 에나멜로 상감된 꽃잎 세 장짜리 형태에 중심을 잡고 있다. 지금은 사라진 손잡이는 아마도 납작했을 것이고 비슷하게 법랑 상감으로 장식되었을 것이다. 테두리 아래에는 터키색 법랑질로 라틴어 명문이 새겨져 있다. 띄어쓰기나 문장부호가 없어서 해독하기가 쉽지 않지만, 하드리아누스 방벽을 따라 있는 네 요새의 이름인 듯하고, 어쩌면 누군가의 이름이 포함되어 있을 가능성도 있다.

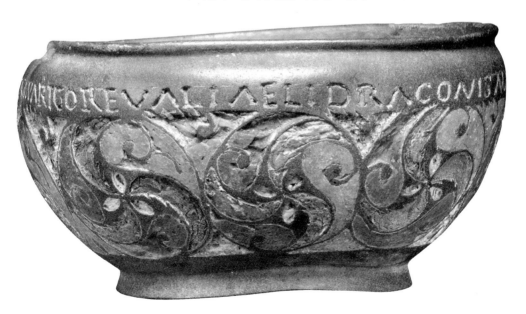

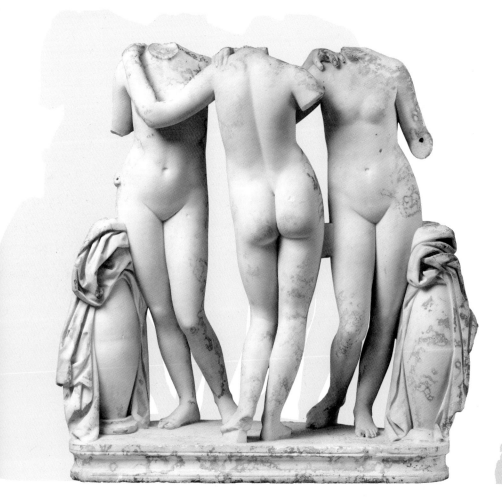

미의 세 여신

서기 2세기

대리석 / 높이 : 1.2m / 폭 : 1m /
출처 : 이탈리아 로마

미국 뉴욕 시 메트로폴리탄 미술관
소장

미의 세 여신인 아글라이아(아름다움), 유프로시네(기쁨), 탈리아(풍요)는 그리스와 로마 예술 양쪽에서 마치 춤을 추는 것처럼 서로 팔짱을 낀 젊은 아가씨들로 묘사되었다. 비옥함과 성장, 그리고 아름다움의 대표들로, 그리스와 동방에는 이들을 숭배하는 종교도 있었다. 이들은 아프로디테(비너스) 여신의 시녀들로서 여신을 모셨고, 신화 속에서는 축제에 축복을 내리고 무도를 조직했다. 몹시 인기가 높았던 이들의 이미지는 거울, 벽화, 조상, 화병과 석관들에서 찾아볼 수 있다. 세 여신에 대한 묘사를 담은 가장 최초의 물품중 하나인 이 조상은 많은 다른 예술 작품들의 모델이 된 듯하다.

176

연꽃 봉오리가 있는 주발

서기 2세기~3세기
파이앙스 / 높이 : 5.8cm / 직경 : 10.6cm
출처 : 이집트
미국 클리블랜드 미술관 소장

마치 파란 유약을 바른 도자기처럼 보이는 이집트 파이앙스(faïence, 주석
성분을 힘유한 불투명 유약을 바른 도기)는 실은 이산화규소가 주를 이루는, 유
리와 비슷하되 더 다공성인 석영 물질을 주형에 따르거나 넣어 모양을
잡았다. 몸통이 연꽃 봉우리들로 장식된 이 주발은 조형틀을 이용해 만
들어졌는데, 이는 프톨레마이오스와 로마 시기에 파이앙스를 생산하는
데 새로 이용된 기법이다. 파란 연꽃은 이집트 문화에서 부활을 상징하
는 데, 종종 이집트 예술에서 묘사되었고 파이앙스의 색조를 내는 데 자
주 이용되었다. 주발이 약간 기울어 보이는 것은 혼합물이 굳어지는 동
안 조형틀이 평평하게 놓여 있지 않았음을 짐작케 한다.

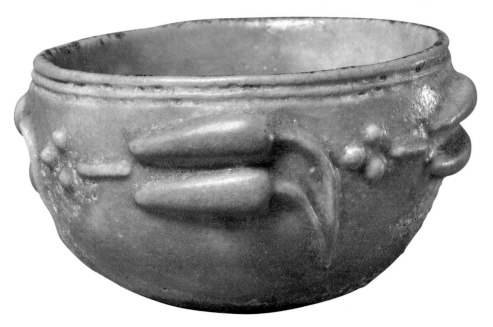

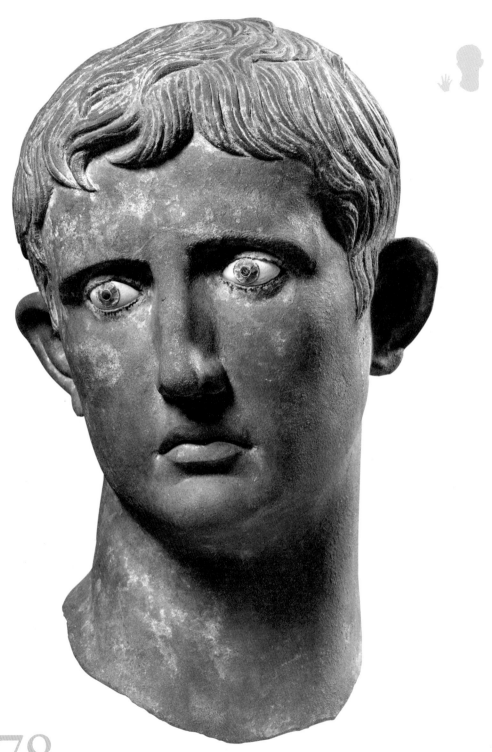

178

메로에
아우구스투스의
두상

기원전 약 27년~25년경

브론즈 / 높이 : 46.2㎝ /
폭 : 26.5㎝ / 깊이 : 29.4㎝ /
출처 : 이집트

영국 런던 대영박물관 소장

기원전 27년 이후로 아우구스투스는 공화정의 자연주의적 초상 양식을 거부하고 그리스 양식을 선호했는데, 이 두상은 그 경향의 가장 주요한 예시이다. 이전 정치가들과는 달리 아우구스투스는 긴 생애 내내 젊어 보이는 초상을 유지했다. 눈이 상감 유리로 된 이 브론즈 두상은 전신 상 중 유일하게 남은 부분이다. 오른쪽으로 살짝 튼 고개와 아래로 처진 입매는 헬레니즘풍 특성에 포함된다. 이마 가운데 중앙으로 말린 머리카락은 아우구스투스의 모든 초상에서 볼 수 있다. 이 조상은 아마도 아우구스투스가 악티움 해전에서 안토니우스와 클레오파트라를 무찌르고(기원전 31년) 이집트를 로마의 식민지로 합병한 지 10년 안에 아우구스투스에게 헌정되었을 것이다.

남성 초상(푸블리우스 코르넬리우스
스키피오 아프리카누스로 추정)

기원전 약 10년경

브론즈 / 높이 : 46.5㎝ /

출처 : 이탈리아 헤르쿨라네움 빌라 데이 파피리

이탈리아 나폴리 국립 고고학 박물관 소장

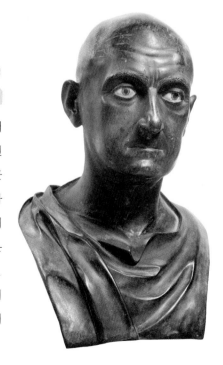

서기 79년에 베수비오 화산 폭발로 파괴된 빌라 데이 파피리의 저명한 로마인들의 조상 모음 중 하나였던 이 초상은 기원전 202년의 제2차 포에니 전쟁에서 한니발을 무찌른 공을 인정받은 장군을 묘사한 것으로 여겨진다. 이 초상의 두드러지는 점은 머리카락, 눈썹, 그리고 이마의 주름 같은 세부사항을 더하기 위해 깊이 파인 표식들을 이용했다는 것이다. 눈은 유리로 상감했고, 얇은 입술과 음울한 표정은 강력한 군사 지도자의 이미지와 부합한다. 푸블리우스 코르넬리우스 스키피오 아프리카누스는 한 세기 이상 로마를 지배해온 오랜 귀족 가문 출신이었다. 카르타고를 무찌른 공로로 아프리카누스라는 호칭을 얻었다.

리비아의 흉상

서기 약 31년~20년경

현무암 / 높이 : 32㎝ / 출처 : 이탈리아 로마

프랑스 파리 루브르 박물관 소장

이 여성 흉상은 언뜻 보기에는 비교적 작고 평범해 보인다. 그러나 그것은 아우구스투스와 함께 시작되어 수세기 동안 이어져 온 이념과 도상학의 혁명이라 할 방식으로 제작된 가장 최초의 작품 중 하나이다. 황제가 로마 남성성의 본보기였던 만큼, 황제의 아내는 로마 여성의 이상이었다. 아마도 리비아의 남편이 로마를 완전히 손에 넣은 기원전 31년의 악티움 해전 직후 만들어졌으리라 짐작되는 이 흉상은 그 후로 45년간 로마 여성성의 기준이 되었다. 리비아는 로마 부인의 귀감으로 떠받들어졌다. 독실하고 순결하고 도덕적이며 남편과 아들을 섬기듯이 로마를 섬기는 여성인. 리비아는 아들인 티베리우스의 치세뿐만 아니라 아우구스투스의 치세 내내 모든 여성이 동경해야 하는 본보기로 이용된다. 이마에 결절(롤)이 있고 머리를 빡빡하게 잡아당겨 뒷목에서 하나로 묶은 단순한 머리 모양과 일부 베일로 덮인 머리는 아우구스투스 시대 내내 로마 여성을 묘사하는 방식이 되었다. 리비아는 행동거지만이 아니라 외양 면에서도 모범이었다. 이러한 경향은 이후 황제의 아내들에게도 오랫동안 지속되어, 그들의 초상(구체적으로 머리모양)은 모든 여성 로마 초상들의 제작시기를 가늠하는 데 이용된다.

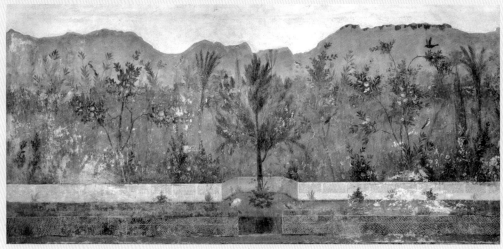

◉ 로마 외곽에 있던 리비아의 빌라에서는 리비아의 남편을 묘사한 유명한 프리마 포르타 상과 정원을 복제한 벽화를 비롯해 수많은 예술작품이 발견되었다.(로마 팔라초 마시모 알레 테르메, 로마 국립박물관)

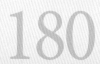

181

양각으로 된 집정관

서기 약 51년~52년경
대리석 / 높이 : 1.6m / 폭 : 1.2m /
출처 : 이탈리아 로마
프랑스 파리 루브르 박물관 소장

한때 영국 정복을 기리기 위해 지어진 클라우디우스 개선문의 일부였던
이 양각은 다수의 병사들을 매우 자세하게 묘사한다. 앞쪽의 세 병사들
은 타원형 방패와 의례용 정복과 무장, 투구를 보아 집정관, 즉 로마에
주둔하며 황제의 호위를 맡는 특수 군사집단으로 여겨졌다. 배경에는 다
른 세 병사들이 보이는데, 그 중 하나는 동일한 문장이 새겨진 투구를
쓰고 있지 않은 기수이다. 군기는 아킬라 유형으로, 꼭대기에 번개를 쥐
고 있는 독수리가 보인다.

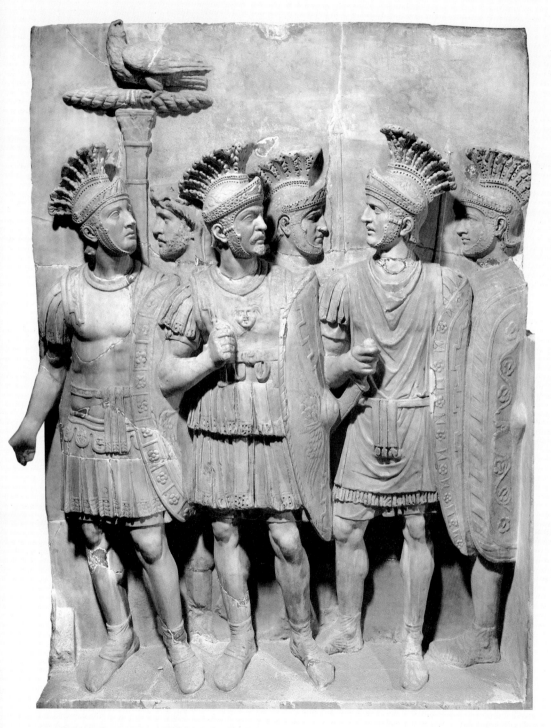

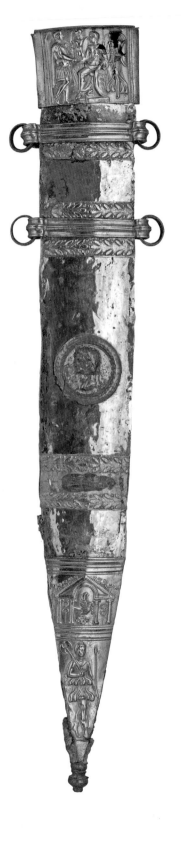

티베리우스의 검

서기 15년경

철 / 브론즈 / 금박 / 날 길이 : 57.5cm / 날 폭 : 7cm /
검집 길이 : 58.5cm / 검집 폭 : 8.7cm /
출처 : 독일 마인츠

영국 런던 대영박물관 소장

아우구스투스의 양자로 로마의 2대 황제를 지
낸 티베리우스는 군대에서 일을 시작했고 기원
전 9년에서 7년까지 게르만 원정을 성공적으
로 이끌었다. 검 날 자체는 평범하고 순수한 검
의 모습이다. 그러나 금박 브론즈로 만들어진
검집은 다수의 장식적 요소들과 명문 하나를
가지고 있다. 맨 위 층은 주피터의 포즈를 하
고 양 옆에 마르스 울토르와 빅토리아 두 신을
끼고 있는 반라의 아우구스투스를 묘사한다.
군복을 입은 티베리우스는 아우구스투스에게
빅토리아의 작은 조상을 건넨다. 아우구스투
스 옆의 방패에는 티베리우스의 행운을 비는
명문이 적혔고, 빅토리아가 든 방패에는 아우
구스투스의 승리에 대한 헌사가 적혀 있다.

메두사의 두상

서기 37년~41년

브론즈 / 크기 : 미상 /
출처 : 이탈리아 라치오 네미호
이탈리아 로마
팔라초 마시모 알레 테르메
로마 국립박물관 소장

칼리굴라 황제는 짧은 치세 동안 선박이라기보다 물 위에 뜬 왕궁에 더 가까운 호사스러운 선박 두 척을 건조했다. 로마로부터 30㎞가량 떨어진 네미 호 밑바닥에서 발견된 그 배들은 길이가 64~71m에 이르고 대리석 조상들 및 모자이크들로 장식돼 있었다. 배 안에는 심지어 수영복도 몇 벌 있었다. 이 브론즈 메두사 두상은 프로토미로, 한 대들보의 끝부분으로 사용된 장식적 요소였다. 다른 브론즈들 또한 발견되었지만, 그들은 모두 동물의 모습을 하고 있었다. 네미 박물관에 보존되고 소장된 그 선박들은 제2차 세계대전 말에 퇴각하던 병사들에 의해 불태워졌다. 오늘날 남아 있는 것은 복제본뿐이다.

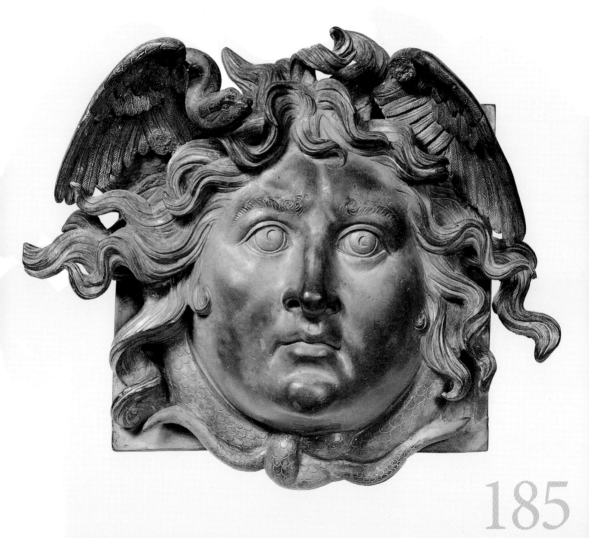

185

베스파시아누스의 초상

서기 70년경
대리석 / 높이 40㎝ / 출처 : 이탈리아 나폴리
덴마크 코펜하겐 소장

베스파시아누스는 네 명의 황제의 해였던 서기 69
년 말 권좌에 올랐다. 그는 로마에서 제국에 안정을
가져올 사람으로서만이 아니라 전투 경력으로도 찬
양받았다. 두 장성한 아들을 두었다는 것은 베스파시아
누스가 네로의 극적인 자살 전까지 거의 한 세기 가까이 로마
를 통치한 율리우스 – 클라우디우스 왕조를 대체할 새로운 왕조를 세울
수 있다는 뜻이었다. 사실 묘사 양식으로 이루어진 조상은 베스파시아
누스의 나이와 경험을 반영해 더 나이가 지긋하고, 현명한 남자로 표현
했다. 나이와 지혜가 지배에 필수적인 요소로 여겨지던 후기 공화정 시
대의 조상 양식으로 회귀하는 이 양식은, 율리우스 – 클라우디우스 황제
들을 그리스 왕들과 비슷하게 젊고 이상화된 양식으로 묘사하던, 기원전
1세기 말 아우구스투스 시대의 경향을 완전히 역전시켰다.

권투선수 유리

서기 1세기

도색 유리 / 높이 : 9㎝ / 직경 : 10㎝ /
출처 : 영국 하드리아누스 방벽, 빈돌란다

영국 하드리아누스 방벽, 빈돌란다 요새 및 박물관 소장

서커스 컵(161쪽 참고)과 기법 및 디자인이 비슷한 이 유리는 권투선수와
검투사들의 모습을 묘사한다. 제국 변경의 한 요새에서 발견되었다는 사
실로 미루어 이것이 일상적인 용도로 사용된 물품으로 보기 어렵다는 것
을 알 수 있다. 의심할 바 없이 이것은 요새 사령관이 소유한 사치품이었
을 것이다. 권투와 검투 동작들은 후기 공화정 이후부터 제국시대 내내
군사 훈련에 이용되었는데, 백병전 기술 훈련은 더욱 그러했다. 이는 요
새나 병사 정착지에서 훈련을 위한 경기장들과 원형경기장이 다수 발견
되었다는 사실로 짐작할 수 있다.

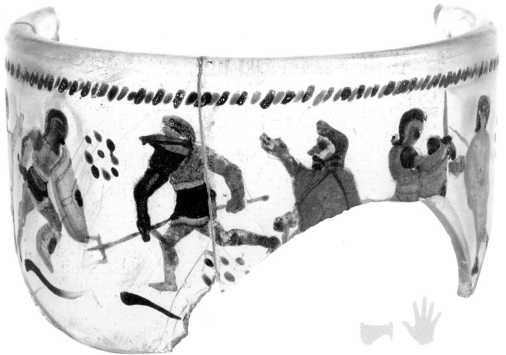

187

트라야누스 아우레우스

서기 약 102년~117년경

황금 / 무게 : 7.2g / 출처 : 이탈리아 로마

영국 런던 대영박물관 소장

이 금화는 트라야누스가 초대 황제인 아우구스투스를 기념하기 위해 아우구스투스의 사후로부터 1세기나 지나서 주조한 것이다. 앞면에는 월계관을 쓴 아우구스투스의 머리가 보이는데, '신과 같은 아우구스투스'라는 글귀를 보면 아우구스투스가 사후에 신적인 지위를 부여받았음을 짐작할 수 있다. 뒷면의 두 깃대 사이에 있는 독수리 한 마리는 트라야누스가 그 주화의 주조를 의뢰했다는 사실을 알 수 있다. 이 주화에 아우구스투스를 이용한 것은 그가 후대의 모든 황제들의 모범의 위치에 있었음을 암시한다. 아우구스투스는 그저 초대 황제가 아니라, 최고의 황제였다.

안티노오스의 조상

서기 약 130년경

대리석 / 높이 : 1.8m /
출처 : 그리스 델포이

그리스 델포이 고고학 박물관 소장

안티노오스는 비티니아(현대의 터키) 출신의
젊은 남자로, 하드리아누스 황제의 제국 순
방 내내 황제의 총애를 받던 동반자였다. 안
티노오스가 이집트에서 병으로 죽자 하드리
아누스는 애도하면서 그에게 바치는 숭배의
식을 만들고 제국 전역에 그를 위한 조상을
세웠다. 이 조상은 델포이의 아폴론 신전에
세워졌는데, 황제는 그곳의 후원자였다. 하
드리아누스가 그리스 문화 숭배자로 유명했
던 만큼, 그가 안티노오스를 위해 주문한
조상들은 전통적인 그리스 양식으로 만들
어졌다. 대체로 완전하게 보존된 (없어진 것은
양 팔꿈치 아랫부분이 전부다) 안티노오스는 알
몸으로 서 있고, 숱 많고 구불구불한 머
리카락에는 나뭇잎 왕관을 썼던 흔적이
남아 있다.

마르쿠스 아우렐리우스의
말 탄 조상

서기 약 175년경
브론즈 / 높이 : 4.2m /
출처 : 이탈리아 로마
이탈리아 로마 팔라초 데이 미술관, 카피톨리노 박물관 소장

이것은 기독교 이전 로마 황제 중 유일하게 살아남은
브론즈 조상인데, 중세에 다른 인물(콘스탄티누스)로 오
해받은 덕분이었다. 원래는 로마에 세워져 전시되었지
만 1980년대 이후 복구를 위해 박물관으로 옮겨지고
그 자리에는 복제품이 세워졌다. 철학자이자 스토아
학파의 추종자로 알려진 마르쿠스 아우렐리우스는 강
력한 군사 지도자이기도 해서, 치세 중 긴 시기를 원
정으로 보냈다. 군복을 입고 말 등에 탄 이 조상은 장
군이자 지도자로서 아우렐리우스가 한 역할을 반영한
다. 아우렐리우스는 다섯 '좋은' 황제들 중 마지막 황제
로, 그의 치세는 로마의 황금기를 이룬다.

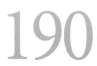

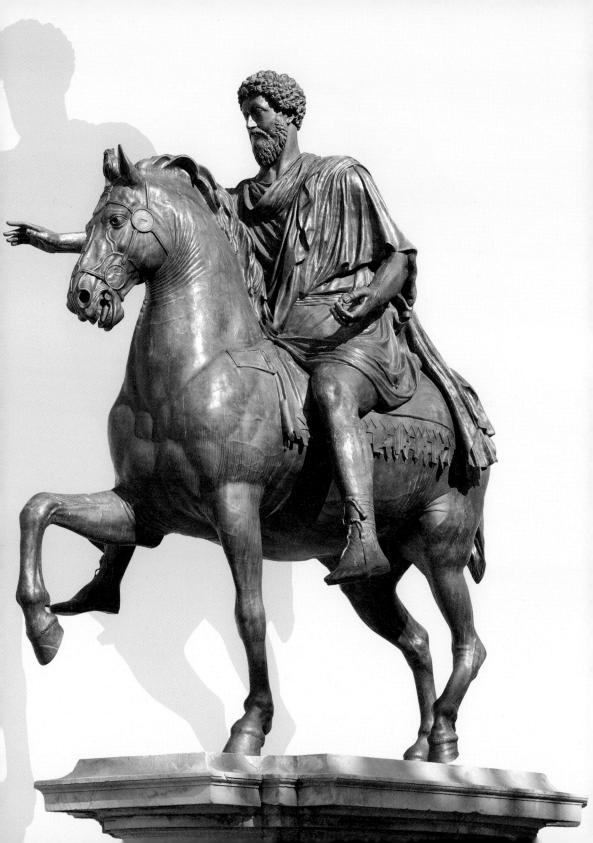

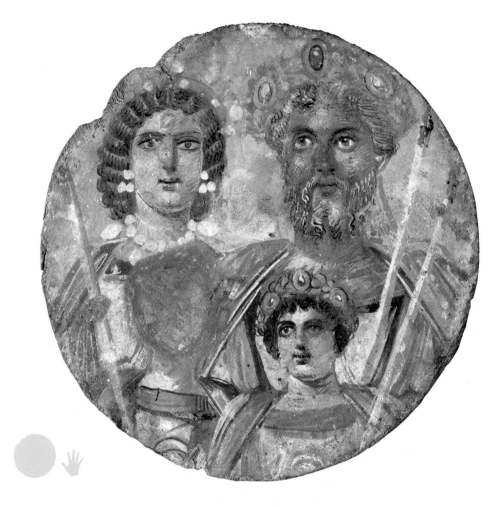

세베루스 양각

서기 약 209년~211년경

나무 패널 / 직경 : 30.5cm /
출처 : 이집트

독일 베를린 주립박물관,
국립고미술품전시관 소장

이 도색된 원형 패널은 셉티무스 세베루스와 그 아내인 율리아 돔나 그
리고 두 사람의 아들인 게타와 카라칼라를 묘사한다. 모두 화려한 차림
에 황제와 아들들은 보석이 박힌 황금 머리띠를 두르고 왕홀을 들었다.
이는 아마도 대량 생산 유형의 황제 초상일 것이다. 게타의 얼굴을 제거
한 것이 눈에 띈다. 게타는 서기 209년부터 아버지, 형제와 함께 로마를
공동 통치했는데, 아버지가 서기 211년에 사망한 후 게타를 살해하고
황제로서 단독 통치권을 손에 넣은 카라칼라가 형제의 이름과 이미지를
제국 전역에서 파괴할 것을 명하는 기록 말살형을 내렸다.

목공예용 대패

서기 2세기~3세기

철 / 크기 : 미상 / 출처 : 독일

독일 살부르크 박물관 소장

살부르크 근처 리메스 요새에서 발견된 이것들은 그곳에 주둔한 병사들
이 이용했을 것으로 짐작되는 목공용 연장들의 철제 잔해들이다(리메스
는 제국과 그 지방들, 이 경우에는 게르만 부족 영토 사이의 요새화된 변경을 표시했다).

원래는 나무 부품들도 있었는데, 손잡이 역할을 했던 그것들은 살아남
지 못했다. 오늘날 이용되는 연장들과 비슷한 형태의 대패들과 선
반들은 건축을 위해 나무를 자르고 다듬고 부드럽게 하는 데
이용되었을 것이다. 요새 자체는 감시탑과, 리메스를 이
루는 벽의 일부와 마찬가지로 모두 나무로 지어
졌는데, 나무는 독일에서 풍요로운 자원이
었다. 나무를 자르고 조형하는 데 필
요한 기술을 가진 수많은 병
사들이 필요했을 것
으로 짐작된다.

루도비시의 갈리아인

그리스 원본(기원전 약 230년~220년경)의 서기 2세기경 복제본

대리석 / 높이 : 2.1m /

출처 : 이탈리아 로마 빌라 루도비시

이탈리아 팔라초 마시모 알레 테르메 로마 국립박물관 소장

이 작품의 원본은 브론즈로 만들어진 그리스 조각상인데, 그것을 대리석으로 복제한 로마인들은 그 의미 역시 전용했다. 원래 세 부분으로 된 군상 조각(카피톨리니 박물관에 있는 죽어가는 갈리아인과 루브르박물관에 있는 무릎 꿇은 갈리아인을 포함)은 아탈루스 1세가 갈라티아인(현대의 터키 출신)에게 승리를 거둔 이후 제작되었다. 여기서 자살을 하기 직전인 남성은 자신이 이미 죽인, 생명이 없는 아내의 시신을 붙들고 있다. 이는 둘 중 어느 한 쪽이 적에게 사로잡혀 죽임을 당하거나 유린당하는 일을 방지하기 위한 '자비로운 살해'를 나타내는 것으로 여겨진다. 로마인들은 기원전 1세기에 율리우스 카이사르에게 패배 당한 갈리아인들을 표현하기 위해 이 모티프를 이용했다.

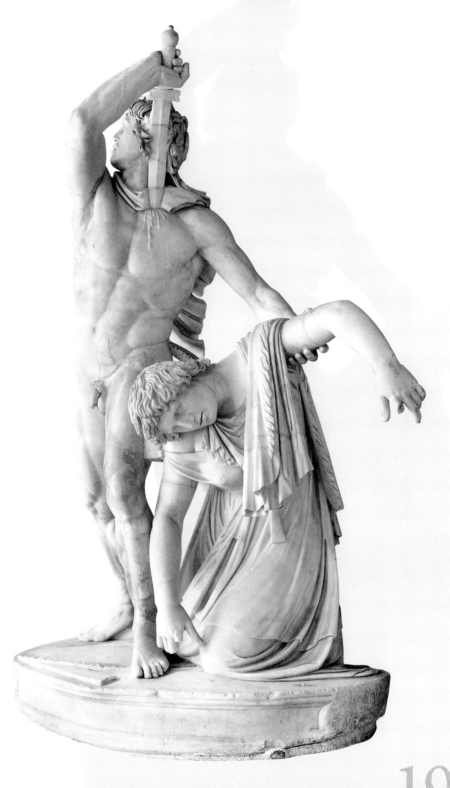

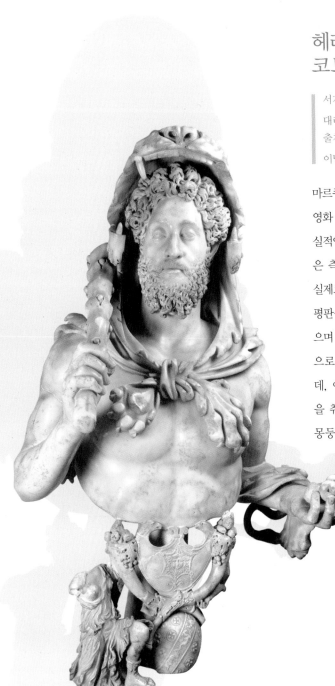

헤라클레스 모습의
코모두스 황제 흉상

서기 약 192년경

대리석 / 높이 : 1.3m /

출처 : 이탈리아 로마 호르티 라미아니

이탈리아 로마 카피톨리노 박물관 소장

마르쿠스 아우렐리우스의 아들인 코모두스는
영화 글래디에이터에 등장한 덕분에 다소 비현
실적인 평판을 가지고 있다. 비록 그 영화의 많
은 측면들이 다소 부정확하지만, 코모두스는
실제로 음란하고 사치를 좋아하는 남자라는
평판을 얻었다. 로마의 재정적 파탄을 야기했
으며 경기들에 참여하면서 자신을 신이나 영웅
으로 망상했다. 이 초상은 그 사실을 보여주는
데, 여기서 코모두스는 헤라클레스의 특성들
을 취하고 있다. 네메아 사자의 거죽을 입고,
몽둥이를 들고, 헤라클레스의 무용담을 상기
시키는 헤스페리데스의 황금 사과
를 들고 있다. 이 흉상의 발견
지점은 로마 외곽에 있는 어느
황제 소유 건물의 한 지하실이다.

납으로 된 빵 도장

▌ 서기 2세기

납 / 크기 : 미상 / 출처 : 영국 웨일스 칼리언

영국 웨일스 국립 로마군단 박물관 소장

민간 생활에서와 마찬가지로 육군 내에서도 빵은 매
일 소비하는 주식이었고 따라서 자주 구워졌다. 육군
내에서, 병사들은 대체로 자신이 먹을 식량을 알아서
조달해야 했다. 그러다 보니 각 백인대(약 80명)가 자신
의 집단을 위해 빵을 굽고 도장을 이용해 특정 유닛
들의 빵이라는 표시를 해 두는 일이 흔했다. 이것은
'퀸티니우스 아킬라'라고 찍혀 있다. 그는 웨일스의 칼
리언에서 복무한 제2 아우구스투스 군단 소속이었다.

군사 졸업장

서기 70년 3월 7일

브론즈 / 높이 : 16.2cm / 폭 : 12.2cm /
출처 : 이탈리아 헤라쿨라네움, 레시나

이탈리아 나폴리 국립 고고학 박물관 소장

군사 졸업장(honesta missio)은 병사가 20년 이상 복무한 후 로마 군대를 떠날 때 발행되었다. 그것은 참전 군인으로서의 좋은 평판을 진술하는 것을 넘어 시민권과 결혼권을 부여했다. 복무중인 병사들은 비록 다수가 비공식적 아내를 두었지만 법적으로는 결혼이 금지되었다. 졸업장은 브론즈 두 장을 경첩을 이용해 하나로 엮은 것으로, 양면에 명문이 새겨졌다. 한 면에는 글이, 다른 면에는 퇴역을 입증하는 증인들의 이름이 실렸다. 이것은 날짜가 베스파시아누스 치세 2주년의 3월 7일로 되어 있는데, 달마티아 병사의 퇴역을 알린다.

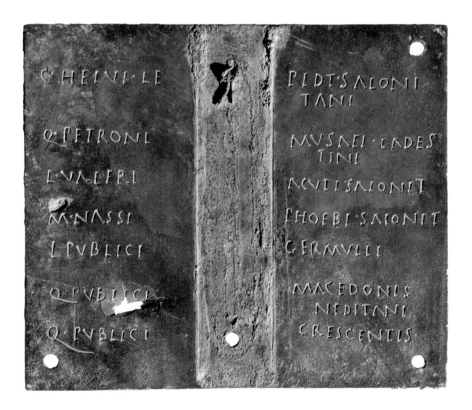

스쿠툼 방패

서기 3세기 중반

채색된 목재와 짐승가죽 /
높이 : 1m / 폭 : 0.4m /
출처 : 시리아 살리히에 근처 두라 에우로포스
미국 뉴헤이븐 예일대학교 미술회랑 소장

스쿠툼(라틴어로 단순히 '방패'라는 뜻)은 로마 군
단 병사들이 이용한 직사각형의 반원통형
굴곡진 방패를 가리킨다. 그 종류 중 유일하
게 살아남은, 이 유형의 방패는 전형적으로
나무 판자 세 장을 한데 합치고 가죽이나 캔
버스로 덮어서 만들었다. 한 손으로 능히 들
고 다닐 만큼 가벼웠고 몸통 중간부터 종아
리 중간까지 몸의 중심부를 덮었다. 두라 에
우로포스(현대의 시리아)에는 서기 1세기에서 4
세기까지 커다란 군사 요새가 위치했는데, 4
세기에 버려졌다. 중요한 고고학적 부지인 그
도시에서, 이 방패는 육군의 삶과 관련된 많
은 유물 중 하나이다.

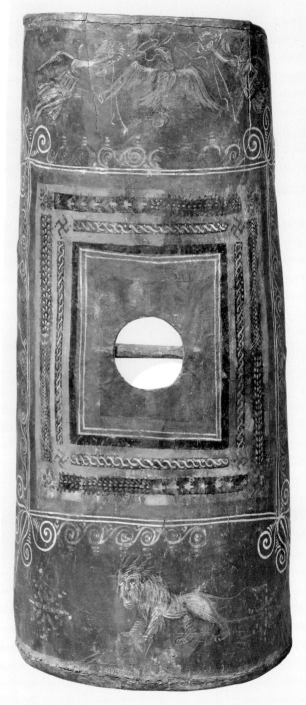

199

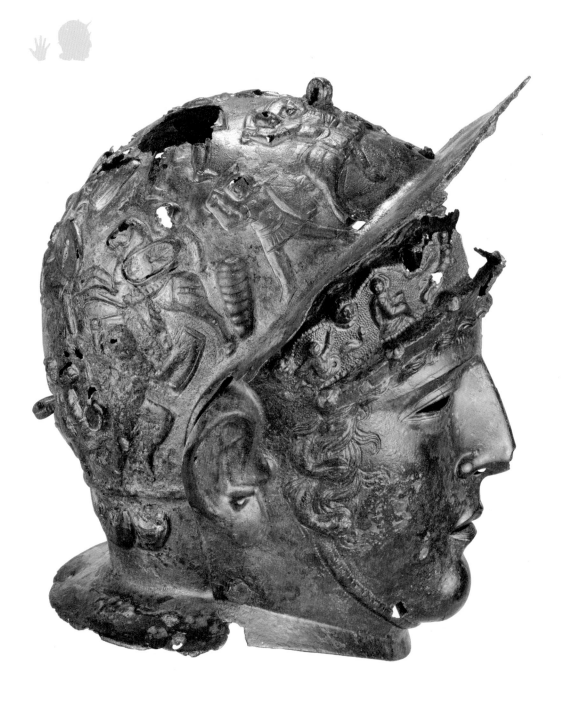

200

립체스터 투구

서기 약 1세기 말~2세기 초
브론즈 / 높이 : 27.6㎝ /
무게 : 1.3㎏ /
출처 : 영국 랭커셔 립체스터
영국 런던 대영박물관 소장

기병대원은 전투가 아니라 능력을 선보이고 훈련을 위한 경기에서 이 투구를 사용했다. 이들은 종종 한 부대의 정예 요원들로 모의전투를 구성했는데, 보통 그리스와 아마존인들 사이의 신화 속 대결장면을 연출했다. 기수들과 말들은 이런 시합들을 위해 이 투구처럼 복잡하게 장식된 갑옷을 입곤 했다. 이것은 기병대와 보병 병력 사이의 전투를 묘사한다. 가죽끈으로 한데 묶인 투구는 관모와 띠들로 더 한층 장식되었을 것이다. 구멍을 내어 표시한 이름이 턱가리개 아래쪽에 보인다. '카라비'이다.

모디우스

서기 90년~91년
브론즈 / 높이 : 28.57㎝ / 밑둥 직경 : 30.5㎝ /
출처 : 영국 하드리아누스 방벽 카보란
영국 하드리아누스 방벽, 체스터스 로마 요새 소장

건조물, 주로 곡식이나 밀가루를 위한 측량기로, 1 표준 모디우스는 16섹스타리(91 바로 아래)의 용량이다. 명문에 따르면 이것의 용량은 17.5섹스타리였지만 연구자들은 그 용량이 실제로 20.8임을 밝혀냈다. 아마도 이 용기가 납세를 위한 곡식을 측량하는 데 이용되었을 경우, 이는 누군가가 속임을 당하고 있었음을 짐작케 한다. 이것은 도미티아누스 황제 아래에서 만들어졌지만 황제의 치세 한참 후까지 이용되었다. 그 사실은 명문 첫 줄의 도미티아누스의 이름이 제거된 데서 미루어 짐작할 수 있는데, 그의 사후에 기록 말살형이 발행되었음을 입증한다(192쪽 참고).

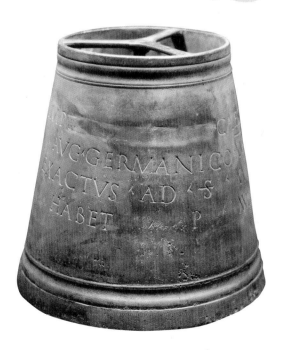

다키아 드라코 군기

서기 3세기

브론즈 / 높이 : 30㎝ / 폭 : 12㎝ / 깊이 : 12㎝ / 출처 : 독일 니더비버
독일 코블렌츠 주립박물관 소장

다키아 드라코는 원래 다키아인들에 의해 이용된 군기의 디자인 중 하나로, 다키아인들은 서기 2세기 초에 두 전쟁에서 정복자인 로마에 맞서 싸웠다. 군기는 속이 빈 용 머리와 늑대를 닮은 턱 안에 든 금속 혀 몇 개와, 깃대로 들어 올리는 천으로 된 몸통으로 이루어진다. 들어 올려져 공기가 들어가면 그것은 움직이는 듯한 느낌을 주고 휘파람 소리를 냈다. 드라코 군기와 수퇘지 머리처럼 생긴 트럼펫을 가지고 전투로 행군하는 것은 의심할 바 없이 적군에게 공포를 줄 것을 목적으로 하는 시각

적, 청각적 장관을 만들어냈다. 다키아 전쟁들 이후 로마는 용 군기를 자기네 것으로 가져다 썼다. 부조 세공을 한 얇은 금속판들을, 대갈못을 이용해 서로 겹겹이 겹치는 비늘들로 머리와 몸통을 뒤덮어 만들었다. 밑동의 두 구멍은 깃대에 잡아매는 데 이용되었을 가능성이 높다. 그 깃대를 통해 머리통을 들어 올리고 운반했을 것이다. 이것이 발견된 요새인 니더비버는 서기 185년경에 독일의 리메스를 지키기 위해 지어진 커다란 주둔지로, 요새는 아마도 최소 기병 부대 하나를 수용했을 것이다.

리메스 게르마니쿠스는 수백 마일에
걸쳐 로마 국경을 표시했지만,
하드리아누스 방벽과는 달리,
보통 뗏장이거나 야트막한 돌벽이었다.
감시탑들이나 요새들이 방벽을 감시했지만
거의 흔적이 남아 있지 않다.
감시탑과 요새는 독일 전역에서 재건축이
이루어졌다. 사진의 요새는 살부르크에
있는데, 로마 요새를 가장 완벽하게
재건축한 본보기이다.

203

트라야누스의 기둥에서
세금을 내고 있는 사르마티아인들

서기 106년~113년

제소(석고가루, gesso cast) / 높이 : 1.2m / 폭 : 0.6m /
출처 : 이탈리아 로마

이탈리아 로마, 로마 문명박물관 소장

사르마티아인은 주로 현대의 이란 지역에 살던 소아시아 출신
의 민족이었다. 다키아인의 이웃인 그들은 서기 2세기에 동맹
을 맺고 로마에 맞서 싸웠다. 그러다 보니 서기 101년에서 102년
까지, 그리고 서기 105년에서 106년 사이에 벌어진 다키아 전쟁
의 장면을 기록한 트라야누스 기둥이 다양하게 등장한다. 전투
들, 행군들, 진지 생활 및 군사 원정의 다른 측면들이 30m높이
의 기둥을 타고 나선으로 올라가면서 각 부분으로 나뉘어 묘사
된다. 여기 포함된 것은 이와 같은 옛 적들의 항복과 예속을 보
여주는 장면들이다. 이것은 사르마티아인들이 농경 물품을 로
마에 세금으로 내는 모습을 보여준다. 기둥은 1861년에 각 부
분별로 석고 모형을 떠 놓아 가까이서 볼 수 있다.

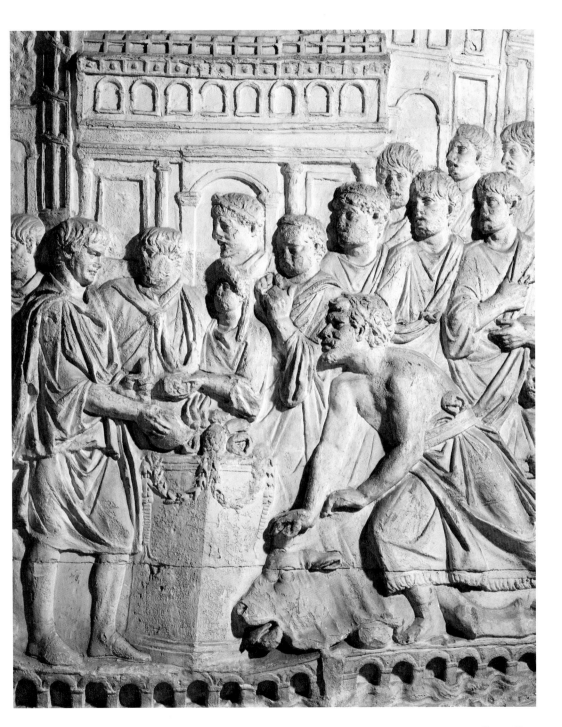

206

여왕을 위한 장례식 명문

서기 2세기

사암 / 높이 : 1.1m / 폭 : 0.7m /

출처 : 영국 사우스 실즈, 아르베이아(Arbeia)

영국 사우스 실즈 아르베이아 로마 요새 및 박물관 소장

첫눈에 보면 매우 표준적인 장례 표지물로 보이지만 명문은 그것이 로마 세계의 다문화적 특성을 드러낸다. 그 비석은 팔미라(시리아) 출신의 바라테스라는 이름의 남자가 아내(이전에는 자신의 노예였던)를 위해 세운 것인데, 아내는 남부 브리튼의 카투 벨라우니족 출신이었다. 사우스실즈의 한 로마 요새에서 발견된 것을 보면 남자는 아마도 육군을 따라 영국으로 왔으리라. 레지나는 영국 출신임에도 로마 귀부인으로 그려진다. 자유인으로 태어난 로마 여성의 옷을 입고, 발치에 안주인으로서의 역할을 짐작케 하는 물품들을 가지고 있다.

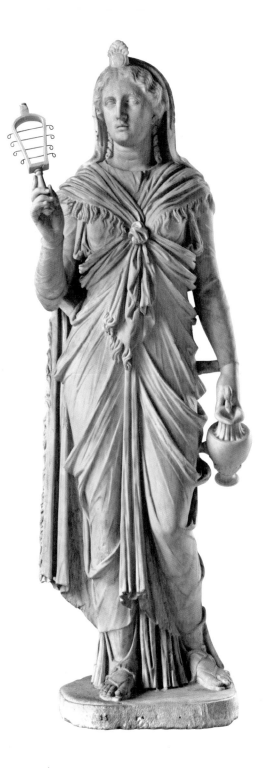

이시스 상

서기 117년~138년

대리석 / 높이 : 1.8m /

출처 : 이탈리아 티볼리

이탈리아 로마 카피톨리노 박물관 소장

로마 외곽 티볼리 근처 하드리아누스의 빌라에서 발견된 이 이집트 여신 이시스의 조상은 그 황제의 빌라에 있던 이집트 풍의 수많은 예술 작품들 중 하나이다. 동양 출신임에도 이시스는 그리스 – 로마 세계에서 인기가 많았고, 그에게 바쳐진 신전들과 조상들을 기원전 1세기부터 매우 흔하게 어디서나 볼 수 있다. 이시스는 속옷을 입고 이시스의 매듭으로 여겨지는 매듭이 지어진 망토를 둘렀으며 오이노코에(포도주 항아리)와 타악기(음악 악기)를 들었고 머리는 성스러운 뱀 모양의 표상으로 장식된 베일로 가렸다. 이시스 숭배는 모성, 자연 및 마법과 연관이 있고, 이시스는 노예와 시민 모두에게 인기가 많았다.

네우마겐 포도주 배 묘비

서기 약 220년경

대리석 / 크기 : 미상 /

출처 : 독일 노비오마구스 트레비로룸(네우마겐)

독일 트리어 라인란트 고고학 박물관 소장

이 장식적 묘비는 로마 전함의 형태를 띠며 충각 하나, 22개의 노와 방향타 하나로 이루어진다. 노 끝의 일렁이는 파도는 배가 바다에 있음을 알려준다. 남자 일곱 명이 타고 있는데, 남자들의 머리는 배에 실린 포도주 통들 사이사이에 배치되어 있다. 흥미롭게도, 이것은 바다 근처에서 발견되지 않고 강 위에 있는 한 소도시에서 발견되었다. 지역 역사가들은 이로 인해 이곳이 독일의 가장 오래된 포도주 생산 중심지였음을 알려주는 실마리로 여겨 왔다. 묘비에 직업을 묘사하는 것은 드문 일이 아니었으므로, 이는 의뢰인이 포도주 상인이었음을 시사한다.

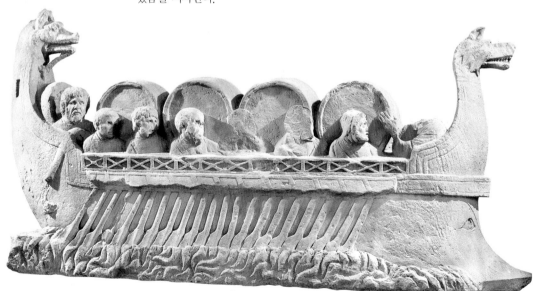

태양신 미트라의 대리석 조상

서기 2세기

대리석 / 높이 : 1.3m / 길이 : 1.4m / 출처 : 이탈리아 로마

영국 런던 대영박물관 소장

이 조상은 황소를 잡아 죽이고 있는 미트라 신을 묘사하는데, 이는 미트라 신을 상징하는 세 가지 대표적인 이미지 중 하나이다. 나머지 둘은 신이 바위에서 태어나는 모습, 그리고 태양신과 연회를 벌이는 모습이다. 신의 차림(바지와 프리기아 모자)은 그가 동방 출신임을 보여준다. 로마인들은 미트라 신이 페르시아 출신이라고 믿었지만, 정확한 출신은 알려져 있지 않다.

미트라 숭배는 밀교 숭배였는데, 다수의 입문 의례가 있었던 듯하다는 것 외에 그 정확한 성격은 알려져 있지 않다. 그 신은 병사들에 의해 로마에 소개되었고, 서기 2세기 이후로 로마 군대와 매우 밀접히 관련된다. 그 신을 모시는 신전들은 지하에 있었고 이 조상과 마찬가지로 그 심장부에 미트라가 황소를 죽이는 장면을 담고 있었는데, 이 묘사를 '타우록토니'라 한다. 제국 전역에서 보이는 명문들에서는 미트라 숭배나 그 일원들의 명단을 찾아볼 수 있지만, 미트라를 따르는 방식이 과연 무엇인가에 관해서는 더 이상의 실마리를 제공하지 않는다. 살아남은 명문들을 보면 오로지 남자들만이 그 숭배에 참여하도록 허용되었음을 짐작할 수 있는데, 이는 그것이 군대에서 그토록 널리 퍼져 있던 이유 중 하나일지도 모른다.

○ 미트라 숭배는 미트라움이라고 불리는 지하 신전에서 이루어졌다. 그것은 자연동굴일 가능성도 있고, 이탈리아 카푸아에 있는 이 예시처럼 목적을 위해 건축되었을 가능성도 있다(서기 2세기~3세기).

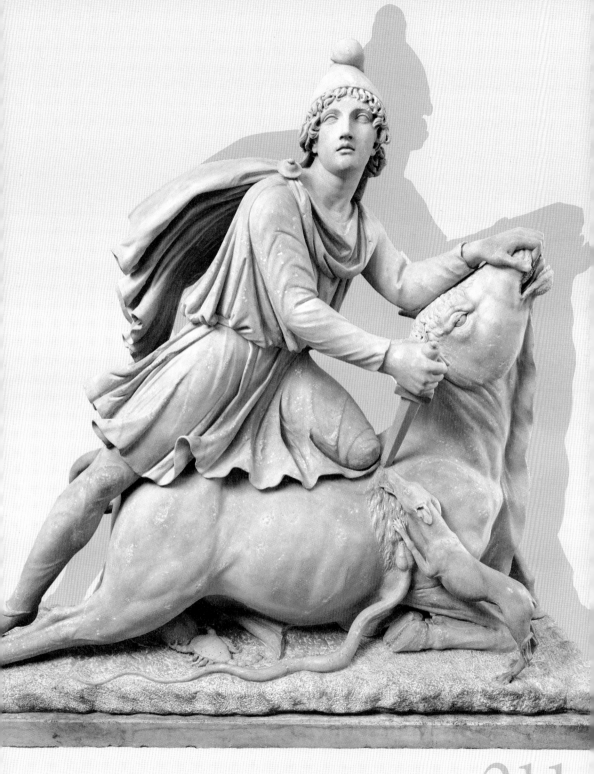

211

'레우로페네'라고 알려진
여자의 초상

서기 2세기

채색된 목재 / 높이 : 42㎝ / 폭 : 24㎝ /
출처 : 이집트 출토

프랑스 파리 루브르 박물관 소장

수입된 삼나무 목재에 색을 칠하고 금박의 흔적들이 있는 이 작품은 미라 초상화의 전형적인 예시이다. 오른편을 보고 있는 여자의 시선이 이 작품의 독특한 점이다. 여자의 옷과 보석은 부유함을 알려준다. 보라색 튜닉에 커다란 에메랄드가 박힌 둥근 브로치로 여민 노란 망토를 걸쳤고 진주들 사이에 검은 돌이 박힌 귀고리를 했으며 금 머리핀을 꽂은 모습이다. 이는 납화로, 밀랍 섞은 페인트를 이용했다. 채색을 마친 후 여성의 목걸이와 귀걸이에 황금 잎사귀가 더해졌다. 부드러운, 잘 휘어지는 나무들로 만들어진 미라 초상화들은 망자의 관에 들어갈 수 있도록 크기와 모양이 정해졌다.

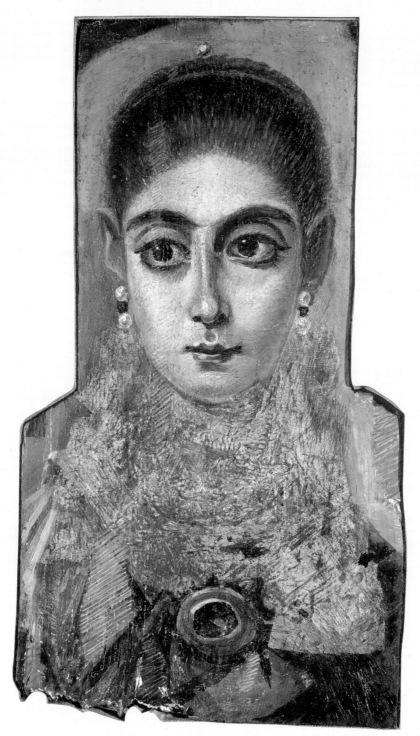

213

봉헌된 왼발

서기 2세기~3세기

브론즈 / 크기 : 미상 /

출처 : 영국 런던

영국 런던 과학박물관 소장

봉헌된 제물들 가운데 신체 부위들은 제국 전역에서
치유의 신들에게 바쳐졌다. 그것들은 보통 테라코타
소재인데 이 발이 브론즈라는 사실은 그 봉헌자가 부
자였음을 짐작케 한다. 이 특정한 봉헌물의 흥미로운
측면은 샌들을 신고 있는 것처럼 보인다는 것이다. 샌
들은 현대의 플립플랍과 기묘할 정도로 닮았고 밑동
에는 구멍이 하나 있는데, 이는 그것이 봉헌된 신전의
벽에 걸 수 있게 만들어졌으리라는 추측을 가능케 한
다. 그렇다면 봉헌된 제물들이 영구 전시되었을 가능
성도 있지만, 그렇다는 증거는 거의 없다.

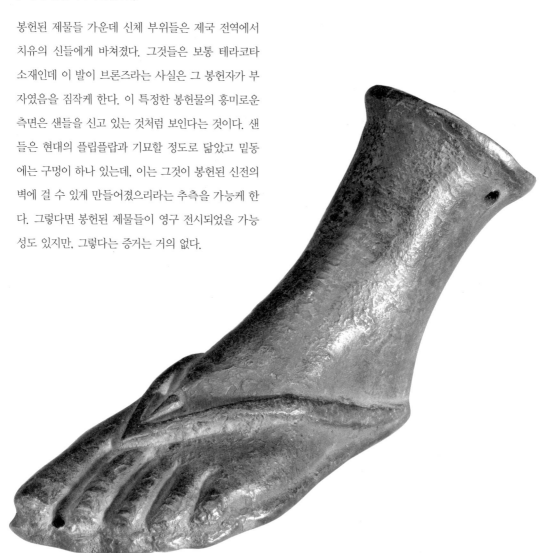

리키니아
아미아스의 묘비

서기 3세기 말

대리석 / 높이 : 30㎝ / 폭 : 33㎝ /
출처 : 바티칸시티 바티칸 공동묘지
이탈리아 로마 국립 로마박물관
디오클레티아누스 욕장 소장

리키니아 아미아스라는 이름을 가진 여성의 무덤에서 나온 이 명문의
파편은 서기 3세기에 로마에서 일어난 중대한 변화들을 보여준다. 그 명
문은 그리스어와 라틴어 양측으로 쓰여 단순히 여러 언어로 되어 있는
데 그치지 않고, 로마 이교도의 신앙 관습 및 기독교 양측의 요소들을
그린다. 첫 두 글자는 'D M'인데, 이는 지하 세계의 로마 신인 마네스에
게 바치는 것으로, 그 뒤에는 그리스 이크투스 존톤(살아있는 이들의 물고기)
과 물고기의 묘사가 따라 나오는데, 이는 그리스도를 가리킨다. 그 다음
에는 여성의 이름과 나이(돌 밑바닥에서 사라진)가 라틴어로 적혀 있다. 이는
한 종교 제도에서 다른 종교 제도로의 변화를 묘사하며, 양측이 공존하
고 양측의 요소들이 실천되던 시대를 보여준다.

215

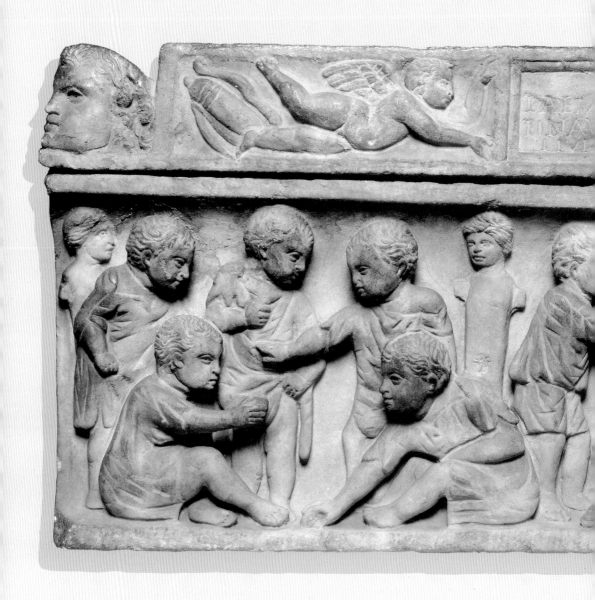

216

어린 아이의 석관

서기 3세기

대리석 / 높이 : 0.4m / 폭 : 1.1m / 깊이 : 0.4m / 출처 : 이탈리아 오스티아

영국 런던 대영박물관 소장

어린 아이를 위한 이 석관은 튜닉을 입은 남자 아이들 한 무리가 호두를 가지고 노는 장면들로 꾸며져 있다. 한창 놀이 중인 아이들을 생동감 있게 잘 보여주는 이 석관의 모습은 그 내용물의 기능을 생각하면 위화감을 준다. 명문에 따르면 관에는 4년 6일간 생존했던 루시우스 아이밀리우스 다프누스의 유해가 들어 있다고 한다. 그 석관을 의뢰한 사람은 아이의 어머니인 리비아 다프네였다.

아이들은 제국 예술에서 드물지 않게 등장했는데, 다만 작은 성인들로 묘사되는 경우가 더 많았다. 아이들은 자라서 될 어른의 잠재적 상태이거나, 또

는 특히 황제 가문의 경우 왕조를 이으려는 야심을 표상한다. 아이들이 아이답게 구는 모습은 거의 전시되지 않는다. 게다가 아주 어린 아이들을 지나치게 애도하거나 값비싼 매장을 하는 것은 법적으로 금지되었다. 그럼에도 불구하고 이 석관을 통해 부모가 잃어버린 아이들을 애도하고 기념했다는 사실과, 개인적 상실감으로부터 분별력을 유지하는 것이 로마인다운 적절한 행동으로 여겨지던 것보다 더 중요했음을 보여준다. 명문 또한 이것을 보여주는데, 나이가 세심하게 기록되는 것은 보통 어린 사람들의 경우이다.

○ 이솔라 사크라(isola sacra, 이탈리아 피우미치노) 공동묘지는 서기 1세기에서 6세기 사이에 이용되었다. 대부분의 무덤은 주택 형태로 지상에 있고 풍부한 장식을 갖췄으며, 한 가족 일원들의 유해가 인정된 다수의 석관들을 담고 있다.

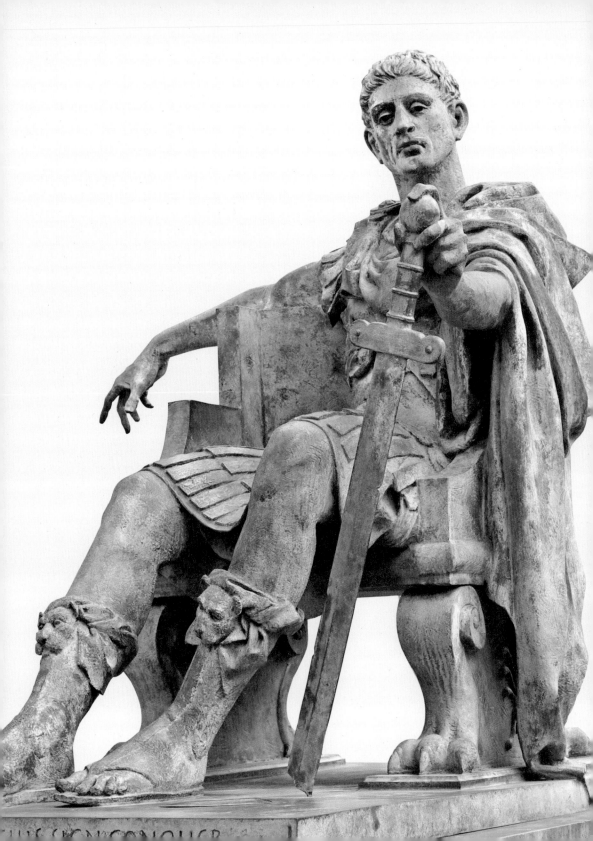

기독교의 부상, 로마의 몰락

◐ 아버지가 죽은 서기 306년 영국 도시 에보라쿰(요크)에 있던 콘스탄티누스는 그곳에 주둔한 군대에 의해 황제로 선포되었다. 이 현대적 조상은 그곳 근처, 오늘날의 요크민스터 바로 옆에 서 있었다고 알려져 있다.

서기 235년 세베루스 왕조의 종말은 전례 없는 혼란, 정치적·사회적·경제적 대격동, 그리고 3세기 말을 특징짓는 내전 및 외전들의 시대로 이어졌다. 이 세기의 남은 60년간 제각기 28명의 황제들이 등장했지만, 단 두 명을 제외하면 모두 살해당했다. 한 장군이 자신의 병력을 등에 업고 황제로 선포되어 제국의 일부 부분을 단기간 통치한 후 살해당하는 것이 정해진 패턴이었다. 이는 예술을 포함해 삶의 모든 측면을 불안정하게 만들었다. 다수의 황제들은 한 예술 프로그램을 공식 수립할 만큼 오래 권좌에 있지 못해, 고작해야 동전 몇 개나 초상 흉상 한두 점에만 등장했다.

3세기 말, 디오클레티아누스 황제(서기 284년~305년)의 치하에서는 큰 변화가 일어났다. 황제는 지방에서 군사 당국과 민간 당국을 분리해 방대한 영토를 더 수월하게 관리할 수 있게 하고, 어떤 남자도 스스로 황제를 선포할 정도의 권력을 손에 넣지 못하게 했다. 이는 지속적인 정치적 대격변에 끝을 맺었다. 디오클레티아누스는 또한 사두정치(네 사람에 의한 통치체제)를 설립했다. 그는 막시미아누스를 지배자로 선택했고, 그 후 각자가 한 부제를 선택해 승계 체제를 확립했다. 이 새로운 지배 체제는 황제 이미지의 초점을 단 한 명의 남자에서 하나의

집단으로 바꾸었다. 사두정치의 안정성은 대중예술이 다시 한 번 꽃을 피울 수 있게 해주었고, 이로 인해 로마와 다른 곳들에서 다수의 경의를 표하기 위한 홍예문들과 역사를 묘사하는 양각 장식들이 건설되는 현상이 나타났다. 또한 로마에는 한 세기 만에 새로 황제 욕장이 지어지는데, 바로 디오클레티아누스 욕장이다. 일시에 3,000명의 손님을 수용할 수 있었던 이 욕장은 그 도시에서 사상 가장 큰 욕장이 되었다. 그 단지의 엄청난 크기는 오늘날에도 목격할 수 있는데, 그 욕장 잔해의 냉욕장(차가운 방) 안에 수용된, 미켈란젤로가 16세기에 설계한 산타 마리아 델리 안젤리 에 데이 마르티리 교회가 그것을 보여준다.

사두정치는 4세기 초, 이제 통치권을 쥔 이전의 두 부제들이 각자 자신의 아들들을 새로운 부제들로 지명하면서 무너졌다. 세습 승계의 재도입은 막센티우스와 콘스탄티누스 사이의 내전을 빚었다. 결국 첫 기독교 황제인 콘스탄티누스가 승리를 거뒀고, 이는 로마를 영원히 바꾸어놓았다. 콘스탄티누스는 1인 지배체제를 재구축하고 제국을 완전히 변모시키는 길에 앞장섰을 뿐만 아니라 동쪽에 새 수도를 건설하기까지 했다. 그리스의 도시인 비잔티움을 자기 이름을 따서 콘스탄티노플로 바꾸고 서기 330년에 제국의 새로운 중심지로 만든 것이었다. 콘스탄티누스는 콘스탄티노플의 건설 공사들에만 멈추지 않고 트리어(현대의 독일)에 다른 행정 중심지를 구축하고 막센티우스가 로마에 남겨둔 공사들의 통제권도 손에 넣었는데, 콘스탄티누스의 바실리카 역시 거기 포함된다. 콘스탄티누스의 건물과 예술작품들은 비록 늘 완전히 독창적이지는 않았지만 그 규모는 거대했다. 예컨대 콘스탄티누스의 홍예문은 오늘날에도 로마의 콜로세움 옆에 여전히 서 있는데, 대체로 약탈물들과 새 목적을 위해 재전용한 더 오래된 기념비들의 조각들로 만들어졌다.

🔘 서기 293년~313년에 사두정치로 제국을 공동 통치한 네 인물을 묘사한 이 반암 조상은 서기 300년경에 제작되었다. 중세에 원 위치에서 옮겨져 베네치아 산 마르코의 바실리카 한 모퉁이에 설치되었다.

○ 야만족들의 침략의 위협이 점점 커져가던서 서기 3세기, 아우렐리아누스 황제는 로마시를 지킬 새로운 방어벽을 짓도록 명령했다. 이전의 도시 공벽이 3세기 동안 사용되지 않았다는 것은 제국 후기에 일어난 변화들을 시사한다.

4세기 내내 이루어진 기독교 전파는 새로운 도상학으로 이어졌고, 한 작품에 이교도와 기독교 상징들을 병치하는 것이 그 시대의 특징이었다. 두 종교는 거의 5세기까지 가서 테오도시우스 황제의 칙령이 이교를 불법으로 규정하기 전까지 동시에 숭배되었다.

(서)로마 제국의 마지막 150년은, 비록 대부분은 정치적으로 안정적이었을지언정 점점 커져가는 외적 위협들에 시달렸다. 변경은 줄어들기 시작했고, 야만족의 위협이 커지고, 갈수록 제국의 변경들을 유지하기가 어려워졌다. 이 시기 동안 섬세하게 세공된 금보석과 장식된 은제 물품들, 개인적 예술품은 안전한 보관을 위해 땅에 매장되었다. 가정에서 쓰는 개인적 품목들 뿐만 아니라 주화들 역시 포함된 이런 매장품들은 제국의 변경, 야만족의 위협을 받았거나 로마 육군에 의해 버려진 지방들에서 발견된다.

5세기 중반 무렵, 로마를 위협하던 다양한 부족들은 성공을 거두어 그 도시를 두 차례 약탈했다. 두 번째 약탈이 벌어진 서기 476년 이후, 로마와 서부는 버려지고 권력과 영토는 동부에서 결집하여, 결국 장래의 비잔틴 제국으로의 변모가 시작되었다.

221

로마 저주 서판

서기 2세기~4세기

납 / 크기 : 다양 / 출처 : 영국 바스

영국 바스 로만 바스 박물관 소장

바스시의 욕장 단지 발굴 도중에 약 130개의 저주 서판들(defixions)이 발견되었다. 이 서판들은 켈트의 술리스 여신과 로마의 미네르바 여신의 속성들을 결합한 연합 신 술리스 미네르바 여신에게 호소한다. 여신은 양육하는 어머니 여신으로 여겨지는 한편 원한을 갚아주는 역할도 했다.

저주 서판들은 로마 제국 전역에서 흔히 이용되었다. 누군가가 어떤 잘못된 일이 저질러졌다고 생각하면(개인 물품의 도난 같은 실제적인 일이든 무시나 모욕처럼 관념적 일이든) 그 일을 저지른 자에 대한 앙갚음을 신들에게 비는 것이 가능했다. 예컨대, 바스에서 발견된 한 저주 글은 장갑 두 개를 훔친 자가 정신과 양 눈을 잃게 해달라고 간청하고 있다. 신을 호명해 구체적인 복수를 요청하는 그 저주가 적힌 작은 정사각형 납 조각은 다른 사람이 읽을 수 없도록 못으로 꿰뚫은 후 성스러운 샘에 던져졌다. 그런 요청들은 일종의 암호로 쓰거나, 역방향으로 적을 때도 있었다. 바스에서 발견된 서판의 언어는 영국 – 라틴어로, 이 지방에서만 말해지는 라틴어의 구어 형태이다. 다른 서판 둘은 다른 언어로 되어 있는데, 켈트어일 수도 있지만 현재로서는 이 해석에 대해 학자들 간 합의가 이루어지지 않았다.

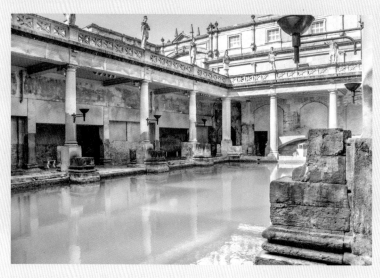

◐ 바스 온천(로마인들은 아쿠아이 술리스라고 불렀다)은 로마 정복 이전에 켈트인들에게 이용되었고, 빅토리아 시대 사람들은 로마의 바스를 재건축해 이용했으며, 오늘날에는 스파로 여전히 이용되고 있다. 목욕탕 단지 주변에서는 파이프, 봉헌물들과 저주용 서판을 포함해 다수의 브론즈와 납 공예품 등 다양한 유물들이 발견되었다.

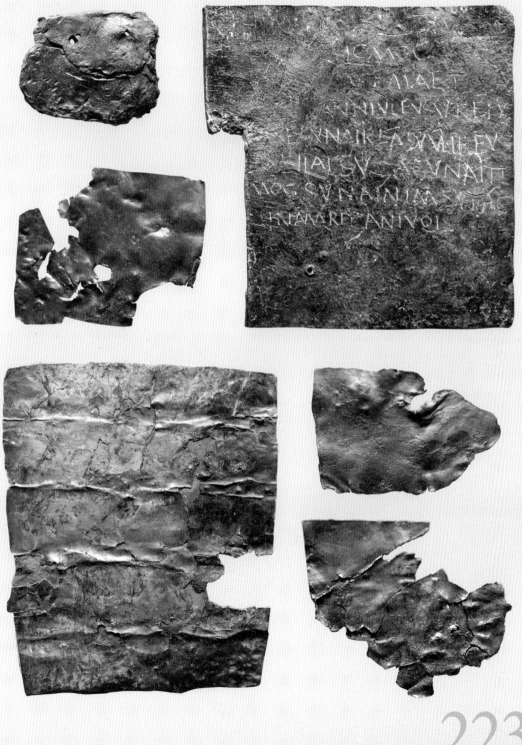

223

224

어린 아이의 왼쪽 양말

서기 3세기~4세기

양모 / 높이 : 5.5㎝ / 길이 : 12.5㎝ /

출처 : 이집트 안티노폴리스

영국 런던 대영박물관 소장

어린 아이의 왼발용으로 만들어진 이 작은 손뜨개 양말은 안티노폴리스의 한 공동묘지에서 발견된 두 짝 중 하나다. 이것은 다양한 색깔들로 이루어졌다. 녹색 양모로 된 발가락 부분은 분리되어 있어, 엄지발가락 고리가 있는 일종의 샌들 안에 신었을 가능성을 짐작케 한다. 이 시기 이집트에서 발견된 뜨개질 양말들은 놀비닝(naalebinding)이라고 부르는 기법으로 만들어진 최초의 예시들인데, 뜨개바늘을 하나만 사용해서 전체 길이의 실을 각 고리에 통과시키는 방식이다. 이 섬유 제작 방법은 뜨개질과 코바늘 뜨개질보다 더 유래가 오래되었다.

제빵 과정을 묘사하는 양각

서기 3세기 말~4세기 초

석재 / 크기 : 미상 / 출처 : 독일 아우구스타 트레베로룸(현대의 트리어)

독일 트리어 라인란트 고고학 박물관 소장

아우구스타 트레베로룸, 오늘날의 트리어는 콘스탄티누스 황제가 서기 306년에 제국을 손에 넣은 후 황제의 보금자리가 되었다. 비록 그 도시는 이미 로마 정착지로 일부 성벽이 마르쿠스 아우렐리우스(서기 161년~180년)의 게르만 원정으로 거슬러 올라가지만, 콘스탄티누스는 그 도시에 다수의 건설 공사를 시행했다. 포르타 니그라를 재개축하는 데 더해, 욕장 단지와 바실리카를 그 도시에 더한 것 역시 콘스탄티누스였다. 콘스탄티누스가 여기서 한 공사 작업의 일부는 나중에 콘스탄티노플의 개발에 영향을 미치게 된다.

독일의 지역 석재를 이용한 다양한 얇은 양각들은 콘스탄티누스 시대의 잔재에 속한다. 이들 중 다수가 매일의 일상과 로마 행정의 다양한 면면들을 보여준다. 예컨대 이 양각은 한 남자가 빵집에서 일하는 장면으로, 로마의 에우리사케스의 무덤(기원전 약 50년~20년경)이나 폼페이 빵집 벽화(서기 약 1세기경) 같은 다른 곳들에서 보이는 고대 로마 빵집들의 묘사들과 비슷해 보인다. 빵은 로마 식단에서 주식에 속했다.

🔵 로마시의 곡식 수급에 대한 지속적인 우려의 결과 이탈리아 오스티아의 항구도시에 호레움(horreum, 대형 창고)이 건축되었다. 에파가투스와 에파프로디투스의 호레움은 서기 2세기에 지어진 이후로 여러 세기에 걸쳐 이용되었다.

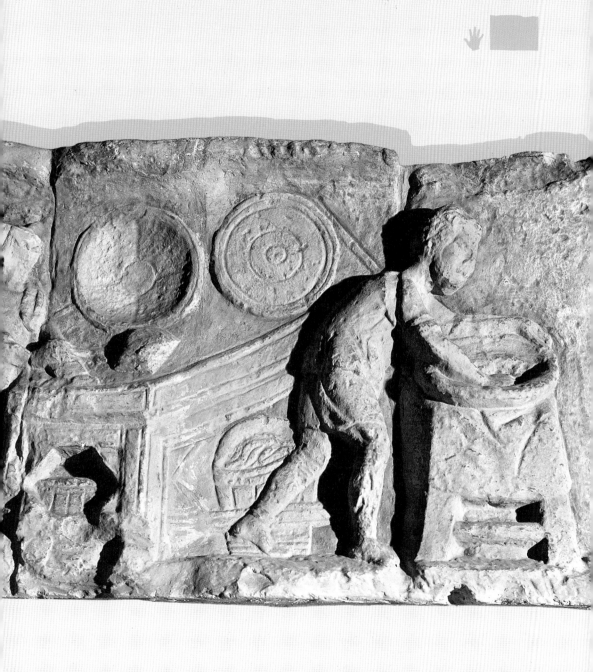

카이로 모노그램이 그려진 벽화

기원전 약 500년경

대리석 / 높이 : 1.2m / 원래 노출된 높이 : 0.7m / 고졸기

출처 : 원래 위치인 그리스 아테네 아고라 중앙 주랑

그리스 아테네 고대 아고라 박물관 소장

이 벽화 일부분은 원래 서기 1세기에 건축된 로마 – 영국 빌라에서 발견되었다. 빌라는 300년 넘게 지속적으로 거주한 흔적을(재개축과 리모델링을 통해) 보여주었다. 집의 점유자들은 서기 4세기 중반 이교도에서 기독교로 개종했고, 그 과정에서 예배를 드릴 작은 방을 따로 만들었다. 이는 교회가 널리 건축되기 이전의 시기에 흔한 관행이었다. 방은 기독교 테마들을 묘사하는 일련의 그림들로 장식되었는데, 거기에는 예수 그리스도를 표상하는 모노그램인 카이로도 포함되었다.

228

석쇠

서기 4세기

철 / 길이 : 28.9㎝ / 출처 : 영국 서퍽 이클링엄

영국 런던 대영박물관 소장

쇠막대 여러 개를 하나로 용접하고 화려하게 장식해 만든 이 석쇠는 다른 영국
빌라 유적지들에서 발견된 것들은 물론이고 폼페이와 헤르쿨라네움의 주방에서
발견된 표준적 유형에 비해 더 정교하다. 석쇠는 보통 일자로 된 막대들을 고리
손잡이가 달린 다리에 부착한 형태이지만, 이것은 오메가 모양으로 굽어진 막대
두 개가 추가로 붙어 있는 것이 특징이다. 오메가는 초기 기독교 상징에 속하는
데, 그리스 알파벳에서 알파와 오메가가 첫 글자이자 마지막 글자였듯 그리스도
가 처음이자 마지막이라는 믿음을 담고 있다.

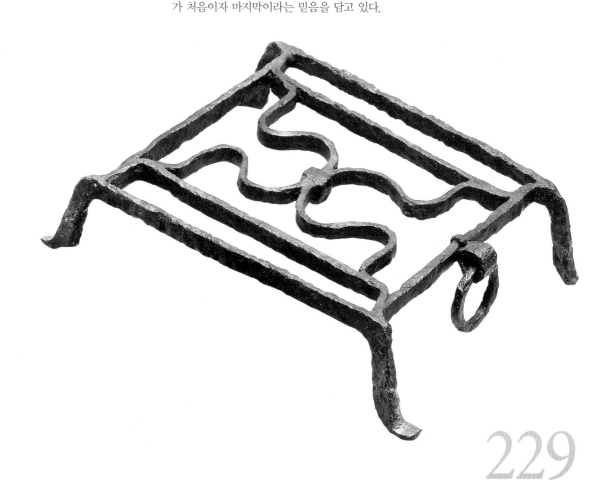

229

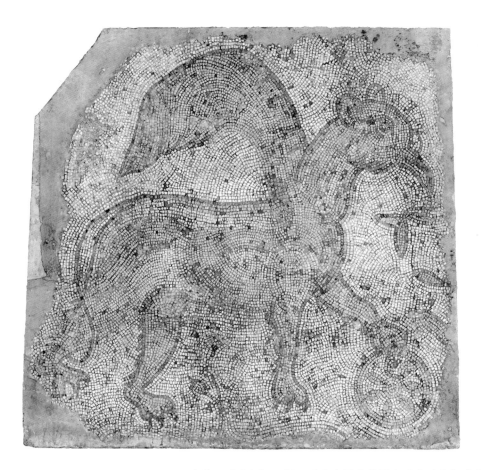

그리핀이 있는
모자이크 패널

서기 약 400년~600년경
대리석 / 높이 : 1.3m / 폭 : 1.4m /
출처 : 시리아
미국 로스앤젤레스
J. 폴 게티 미술관 소장

흔히 그리핀이라고 하는, 사자의 몸통에 독수리의 머리와 날개를 가진 이 신화 속의 동물은 보물이나 가치를 따질 수 없는 소장품들을 지키는 역할을 맡았고 거기에 더해 수많은 신들의 전차를 끌기도 했다. 그 신들 중 하나인 네메시스는 악행 및 부당하게 얻은 행운을 응징하는 신이었다. 제국 시대에 네메시스 및 네메시스와 연관된 그리핀은 황제를 법과 질서의 유지자로 내세우는 데 이용되는 상징 노릇을 했다. 이러한 경향은 도미티아누스(서기 81년~96년)와 함께 시작되어 고대 후기 내내 지속되었다. 이처럼 황제를 암시하는 상징일 때 그리핀은 보통 바퀴살(네메시스의 전차를 표상하는)을 든 모습을 취하는데, 이 모자이크에서도 그것을 볼 수 있다. 이것은 예전에 어느 빌라의 바닥이었으리라고 추정된다.

혹슨 후추 단지

서기 350년~400년

은과 금 / 높이 : 10.3cm / 폭 : 5.8cm /

출처 : 영국 서퍽 혹슨

영국 런던 대영박물관 소장

서기 4세기에 인기를 누린 정교한 머리모양을 한 여자의 모습으로 만들어진 이 의인화된 후추 단지는 두 조각을 한데 납땜해서 만들어졌다. 여자의 머리카락, 옷과 보석은 금박이 입혀져, 치장에 디테일을 더해주는 동시에 작품에 전체적인 풍요로움을 준다. 단지는 속이 비어 있고 밑바닥 가장자리에는 톱니가 있으며 뚫린 구멍 밑에는 돌리는 기계장치가 있어서 후추나 다른 향신료를 통째 집어넣고 갈아서 음식 위에 뿌릴 수 있게 되어 있다. 이 향신료 통의 디자인과 장식으로 미루어 보면 주방의 도구로서가 아니라 식탁에서 사용되기 위해 만들어졌을 가능성이 높다.

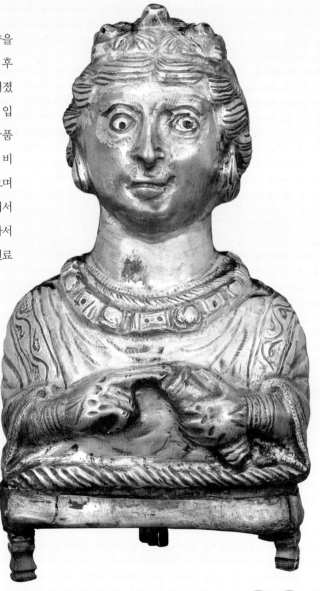

231

디오니시우스 장식이 있는 튜닉

서기 약 5세기경
리넨과 양모 /
길이 : 1.8m / 폭 : 1.4m /
출처 : 이집트 파노폴리스
미국 뉴욕 메트로폴리탄 미술관 소장

고대 전 시기에 걸쳐 남녀를 막론하고 두루 입었던 의복인 튜닉은 고대 후기 들어 양식이 다소 바뀌고 색채도 다소 화려해졌다. 색을 입힌 끈들을 짜 넣어 무늬를 만들기도 했다. 이 튜닉은 5세기의 것인데도 불구하고 이교도의 신인 디오니시우스 묘사를 담고 있다. 반복되는 메달 모양 장식들은 검은 표범, 황소 그리고, 사티로스와 실레노이 같은 신과 관련된 형체들을 묘사한다. 디오니시우스 자신은 의복 어깨의 정사각형 트임 부분에 등장한다. 직물이 고대를 살아남는 것은 드문 일이고, 살아남은 것들은 전형적으로 오로지 이집트의 매우 건조한 사막 기후에서만 발견된다.

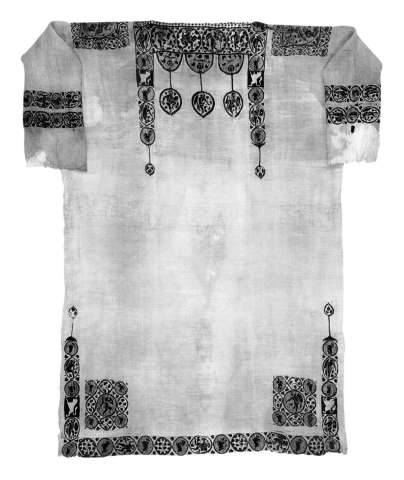

명문이 새겨진
노예 목걸이

서기 4세기경

철과 브론즈 / 고리 직경 : 12㎝ /
판 높이 : 7㎝ / 판 폭 : 5㎝ /
출처 : 이탈리아 로마

이탈리아 로마 디오클레티아누스 욕장.
국립 로마박물관 소장

비록 노예제는 고대인의 삶에서 거대한 부분을
차지했지만, 노예에게 표지를 새기거나 목걸이를
채우는 것은 그리 흔한 일이 아니었다. 노예 목걸
이 중 현대까지 살아남은 것은 겨우 45개인데, 전
부 콘스탄티누스 황제 후기 시대의 것이고, 다수
(비록 전부는 아니지만)가 기독교 도상학을 담고 있다.
이 목걸이들은 도망쳤던 노예에 대한 형벌이었던 듯
하다. 고대 초기에 도망 노예들은 얼굴에 문신이 새
겨졌지만, 이 관행은 기독교들에게 혐오감을 자아냈다. 이 목걸
이를 가장 유명하게 만든 것은 아마도 거기 새겨진 명문일 것이다. 브론
즈 라미나(목걸이에 부착된 금속판)에는 이렇게 새겨져 있다. '저는 탈주했습
니다. 저를 잡으십시오. 당신이 저를 제 주인 조니누스에게 도로 데려가
면 솔리두스 하나를 받을 것입니다.' 솔리두스는 로마 제국 후기의 금화
로, 이 보상은 착용자가 상당히 값이 나가는 노예였음을 짐작케 한다.

233

비잔틴 여제의
흉상이 딸린 대저울 추

서기 약 400년~450년경
구리 / 납과 브론즈 합금 /
높이 : 24.2㎝ / 폭 : 11.5㎝ / 깊이 : 7.1㎝ /
출처 : 미상
미국 뉴욕시 메트로폴리탄 미술관 소장

대저울 추는 물품의 무게를 달고 이동하는 데 이용된
물건으로, 적재물의 균형을 잡기 위해 움직일 수 있는
평형추가 한쪽 끝에 달린 일자 대들보로 이루어졌다.
원래 그리스인들이 개발한 이 메커니즘은 오늘날까지
도 지속적으로 이용된다. 고대 시기 말기에, 적재물의
균형을 잡기 위해 이용된 추들은 종종 여제의 형태를
띠었다. 2.3㎏ 가까이 나가는 이 모형은 납으로 채운
구리 합금으로 만들어졌고, 대저울에 부착하기 위한
브론즈 고리가 달려 있었다. 머리카락과 옷의 양식으
로 미루어볼 때, 테오도시우스 왕조에 속한 인물을 나
타내는 것으로 여겨진다(서기 379년~457년).

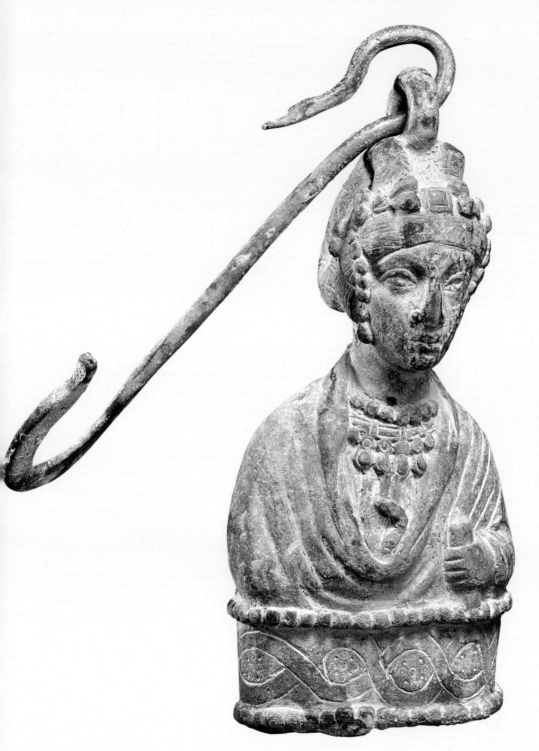

235

류트 악기

서기 약 200년~500년경
나무 / 길이 : 73,2㎝ / 폭 : 12㎝ / 깊이 : 3,7㎝ /
출처 : 이집트
미국 뉴욕 시 메트로폴리탄 미술관 소장

나무로 만들어졌고 도색한 흔적이 있는 이 류트는 고대를 살아남은 이
유형의 악기 총 네 점 중 하나다. 길고 좁은 목에 대칭적 홈(허리)이 파인
울림통을 가진 이 악기는 현대 기타의 전신으로 여겨진다. 지판과 채 역
할을 하는 목 밑부분은 아마도 현을 뜯는 데 이용되었을 것이다. 위쪽
목 앞부분의 구멍들은 한때 네 현을 위한 줄감개를 잡아주었고, 이제
는 사라진 줄받침대가 공명판 위의 현들을 지탱했다. 공명판의 약간 둥
글어진 뒷면은 장식적으로 뚫린 아주 작은 울림구멍 다섯 모둠이 있는
얇은 나무판으로 만들어졌다.

겐나디오스의 초상이 있는 메달리온

서기 약 250년~300년경
유리와 금 / 직경 : 4.1cm /
깊이 : 0.6cm /
출처 : 이집트 알렉산드리아
미국 뉴욕 시
메트로폴리탄 미술관 소장

이 젊은이의 상은 원반형 흑청색 유리판에 장식용 금박을 입히고 다시 원반형 투명유리를 덮어 만들어졌는데, 이를 샌드위치 공법이라 한다. 원판의 가장자리가 비스듬하게 만들어진 것을 보면 메달 모양 장식을 원래 받침 위에 올려 펜던트로 착용할 의도였음을 짐작할 수 있다. 숱 많은 곱슬머리를 한 모습으로 묘사된 젊은이는 한쪽 어깨 위로 걸치는 의복을 입고 맨가슴 일부를 드러냈다. 그리스어로 된 글은 '겐나디오스는 음악 예술에서 최고의 성취를 이루었다'라고 쓰여 있다. 따라서 이 메달리온은 아마도 어떤 음악 경연에서 그 젊은 남성이 이룬 성공을 축하하기 위해 주어진 상이었을 것이다.

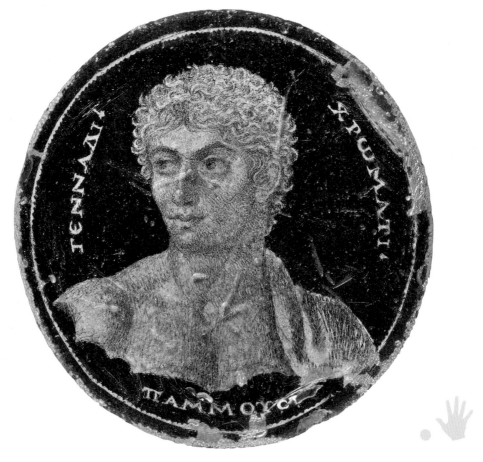

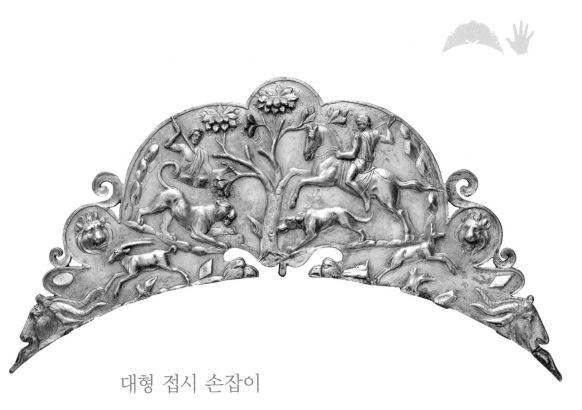

대형 접시 손잡이

서기 3세기
은과 금 / 길이 : 36.5㎝ /
출처 : 미상
미국 뉴욕 시 메트로폴리탄 미술관 소장

이 정교하게 꾸며진 은 손잡이는 아마도 커다란 서빙접시의 잔해임이 분명해 보인다. 금박으로 한층 멋을 낸 장식은 사냥 장면을 묘사하고 있다. 나무 한 그루를 중심으로, 말을 탄 두 남자가 손에 창을 든 채 검은 표범 한 마리와 수사슴들을 쫓고 있다. 손잡이 가장자리에는 사자와 염소와 독수리 머리 또한 장식적 요소로 등장하는데, 동물들의 생김새를 그대로 이용해 손잡이 자체의 좀더 양식화된 디자인을 만들어냈다. 사냥 장면들은 장식 모티프로 믿기 어려울 정도의 인기를 누렸는데, 이는 이교와 초기 기독교 예술의 얼마 안 되는 공통적 특색들 중 하나였다.

팔찌

서기 3세기 말

금과 원석들 / 길이 : 16.5㎝ /
출처 : 튀니지 튀니스

영국 런던 대영박물관 소장

믿어지지 않을 정도의 부를 과시하는 이 무거운 금
팔찌는 아프리카의 로마 지방에서 출토되었고 진주,
에메랄드, 그리고 사파이어들이 박혀 있다. 정사각
형, 타원형과 원형 베젤들로 이루어진 중앙 원형무늬
에는 작은 소용돌이 무늬들이 흩어져 있다. 많은 베
젤들에 원석이 박혀 있지만 가장 큰 중앙의 타원형
을 포함해 많은 베젤들은 비어 있는데 이는 보석들
이 사라졌음을 짐작케 한다. 내비침세공 담쟁이잎 무
늬로 만들어진 암밴드에는 작은 진주들이 박혀 있
지만, 이들 역시 다수는 사라졌다. 팔찌는 원래 굽
어 있었지만 지금은 편평하다. 이 양식은 당시 이탈
리아와 다른 로마 지방들에서 발견된 보석류와 비슷
한데, 일부 양식들이 얼마나 멀리까지 전파되었는지
를 짐작케 한다.

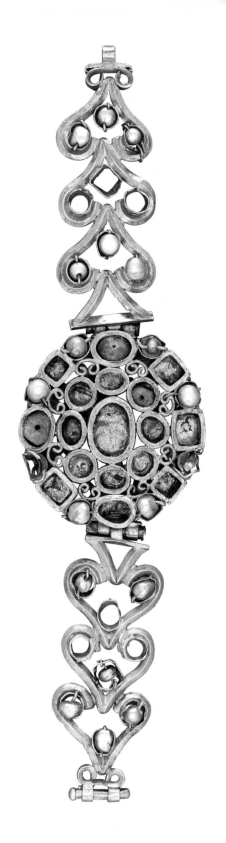

석궁 브로치

서기 약 286년~309년경

금 / 길이 : 5.4㎝ / 출처 : 미상

미국 뉴욕 시 메트로폴리탄 미술관 소장

이 금 석궁 브로치는 서기 3세기 군사 인력의 공식 휘장의 일부가 된 한 유형을 보여준다. 굽은 활의 형태라서 석궁 브로치라는 이름이 붙은 이 것은 석궁과 매우 흡사한 모양이다. 이 특정한 브로치는 그것이 만들어 진 시기를 꽤 정확히 알려주는 명문을 담고 있다. 라틴어로 '그대가 늘 승리를 거두기를, 헤라클레스 아우구스투스'라고 쓰여 있다. 이는 아마 도 자신을 그리스의 반신으로 양식화하기를 좋아한 테트라르크(1/4을 다 스리는 자라는 뜻) 막시미아누스를 말하는 것일 가능성이 높다. 그게 사실 이라면 그 브로치는 아마도 제국의 어느 공방에서 제작되어 황실 소속 의 군사 사령관에게 선물로 주어졌을 것이다.

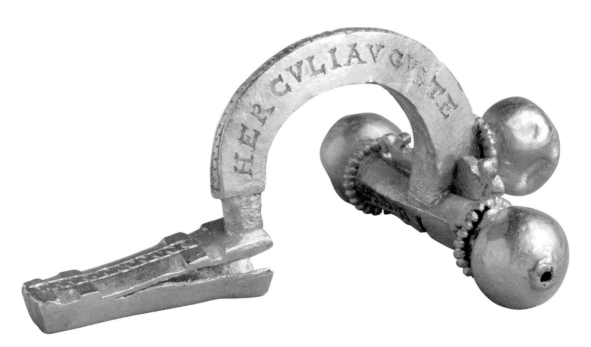

52개의 펜던트가 달린 사슬

서기 약 380년~425년경
금 / 길이 : 1.8m / 출처 : 루마니아
오스트리아 빈, 미술사 박물관 소장

이 몸통을 가로질러 두르는 긴 사슬은 아마도 매장을 앞둔 여성의 시신을 장식하는 데 이용되었을 것이다. 사슬은 가슴과 등 위로 교차되어 두 끝이 혹을 통해 하나의 고리로 연결되었을 것이다. 작은 금 고리들로 만들어진 사슬에는 포도잎 및 작은 칼, 포크, 삽을 비롯한 각종 도구들과 다양한 기구들을 묘사하는 52개의 펜던트가 달려 있다. 그 사슬의 두 면은 한 작은 금 원형을 통해 연결되어 있고 그 후 커다란 연수정의 양편에 서 있는 두 사자들이 액자 역할을 하는 교차띠 받침대로 합류한다. 이 작품은 원래 거기 묘사된 연장들의 유형 때문에 남자의 물건으로 여겨졌지만 연구자들은 그 소유자가 여성이었을 거라고 믿고 있다. 이 사슬은 튜턴족과 로마의 기법 및 양식들의 혼합을 보여주는 대규모의 금은 물품들에 속한 것으로, 로마의 작품들에 영향을 받은 야만족 금세공 기술자들의 손에서 태어났을 가능성이 높다.

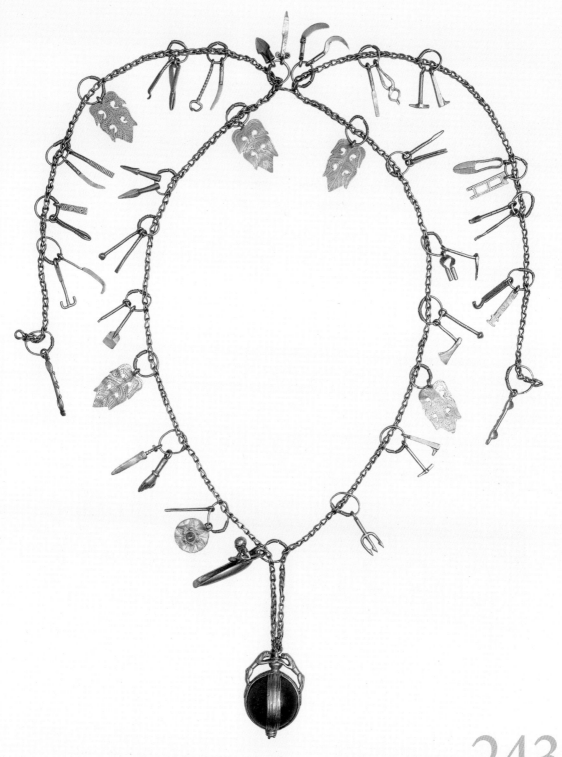

243

로마 빗

서기 3세기~4세기

상아 / 길이 : 12.7㎝ /

출처 : 미상

영국 런던 대영박물관 소장

무덤에서 출토되었다고 여겨지는 이 양면으로 된 상아 빗에는 라틴어로 된 명문이 새겨져 있다. 비록 글의 끝부분에 관해서는 논란이 있지만, 빗은 모데스티나라는 여성의 소유물이었다. 학자들은 그 글귀가 '모데스티나 발레' (모데스티나, 안녕히)인데 마지막 글자가 잘못 쓰인 것인지, 아니면 마지막 네 글자가 머릿글자로, 어쩌면 흠모할 만하고 탁월한 여성을 뜻하는 표현인지 확신하지 못한다. 빗은 필수품이었고, 흔히 뼈나 나무를 재료로 해서 만들어졌다. 빗이 상아(또는 은)로 만들어졌다는 사실은 그 소유자가 비교적 높은 지위를 가졌음을 짐작케 하는데, 단순히 치장을 위해 이용되었을 뿐만 아니라 머리를 만지고 난 후 장식하는 용도로도 쓰였을 것이다.

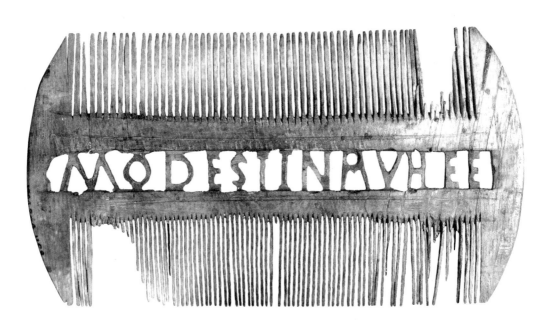

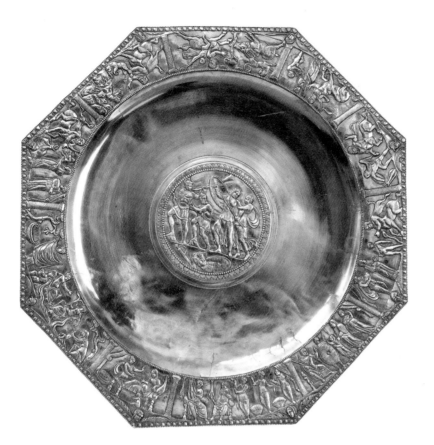

아우구스타
라우리카의
은 보물에서
나온 접시

서기 4세기 중반

은 / 직경 : 53㎝ /

출처 : 스위스

스위스 아우크스트 근처

아우구스타 라우리카 박물관 소장

기원전 44년경에 건설된, 라인의 가장 오래된 로마 식민지 부지인 아우구스타 라우리카에서 270개의 은 물품이 무더기로 발견되었다. 커다란 은 쟁반, 스푼, 주화를 비롯한 물품들이 있었는데, 일리아스의 한 장면으로 꾸며진 이 접시 역시 그 중 하나이다. 전쟁에 나가는 의무를 회피하려고 여장을 한 아킬레스를 오디세우스가 찾아내는 장면이다. 물품들 중 일부는 콘스탄티누스 황제가 자신의 즉위 주년을 기념하기 위해 하사한 선물들이었다. 짐작건대 은 궤짝은 아마도 높은 지위의 군사 지휘자였던 한 남자나 두 남자에게 속했던 듯하다. 그것은 서기 351년경에 라인 강의 한 다리를 지키기 위해 지어진 근처 요새인 카스트룸 라우라첸스에 파묻혔다. 하지만 그 요새는 1년도 가지 않아 게르만족에게 약탈당했다.

밀든홀 보물

서기 4세기

은 / 크기 : 다양 /

출처 : 영국 서퍽 밀든홀

영국 런던 대영박물관 소장

밀든홀 보물은 섬세하게 장식된 은식기들로 이루어지는데, 커다란 서빙 접시 두 장, 장식이 있는 소형 서빙 접시 두 장, 골진 깊은 주발 하나, 네 개가 한 세트를 이루는 장식된 대형 주발, 장식된 소형 주발 두 개, 받침 달린 작은 접시 두 장, 돔형 뚜껑이 딸린 깊은 플랜지형 주발 하나, 돌 고래 모양 손잡이가 딸린 둥글고 작은 국자 다섯 개, 그리고 손잡이가 긴 스푼 여덟 자루를 포함한다. 비록 그 중에는 시기를 추정할 수 있는 주화 몇 개도 포함되었지만, 접시들의 디자인과 기법을 보면 서기 4세기 의 물품이 분명하다. 가장 큰 것(왼쪽 위)은 거대한 접시(직경 61.5cm)로, 바 쿠스 숭배를 묘사하는 장면들로 장식돼 있다.

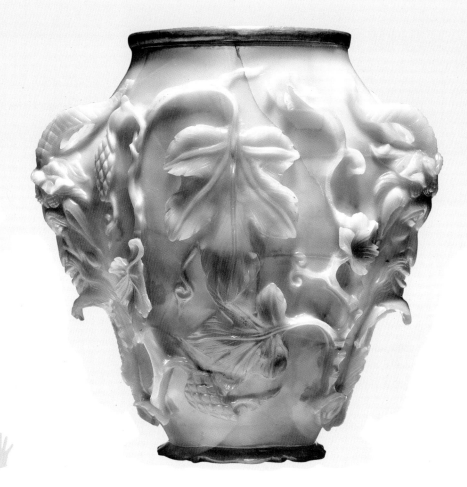

루벤스 화병

서기 약 400년경

마노와 금 / 높이 : 18.6㎝ /
폭 : 18.5㎝ / 깊이 : 12㎝ /
출처 : 터키 콘스탄티노플
(오늘날의 이스탄불)

미국 볼티모어 월터스 미술관 소장

1619년에 이 화병을 매입한 플랑드르 화가인 페테르 파울 루벤스의 이름을 따서 루벤스 화병으로 불리게 된 이 작품은 마노 한 덩어리를 통째로 조각해 만든 것으로, 아마도 비잔틴의 어느 황제에게 의뢰 받아 황궁의 공방에서 만들어졌을 것이다. 마노 같은 석재는 예술가들이 도료를 사용하지 않고도 빛과 색을 가지고 놀 수 있게 해주어 제국의 말년을 향해 갈수록 인기를 얻은 재료였다. 이 화병은 복잡하게 얽혀 짜인 넝쿨과 잎사귀들로 뒤덮여 있고 자연, 음악 그리고 목양신인 파우누스의 얼굴을 양편에 담고 있다. 황금 테두리는 19세기 초 프랑스에서 덧붙여진 듯하다.

코브리지 란스

서기 4세기

은 / 길이 : 50.3cm / 폭 : 38cm /
출처 : 영국 하드리아누스
방벽 코브리지

영국 런던 대영박물관 소장

란스는 실제 사용이 아니라 전시를 목적으로 만들어진, 장식된 '그림 접시'이다. 이것은 '타인강'의 바닥에서 발견되었는데, 다양한 품목들이 지난 몇 세기 동안 여러 차례 같은 지역 근처에서 발견된 것으로 미루어 한 무리의 일부였던 것으로 보인다. 당시 영국에서 은세공 및 은제품 제조가 유의미하게 이루어졌다는 증거는 전혀 없으므로, 이 접시는 사치스러운 수입품이었을 가능성이 매우 높다. 란스에 묘사된 장면은 아폴론 신의 신전을 배경으로 한다. 신은 신전 입구에서 손에는 활을 들고 발치에는 리라를 둔 채 서 있다. 왼편에서는 아폴론의 쌍둥이 누나인 아르테미스가 아테나 여신과 뭔가를 하고 있다. 누군지 알 수 없는 다른 두 여성 인물이 장면 가운데에 보인다.

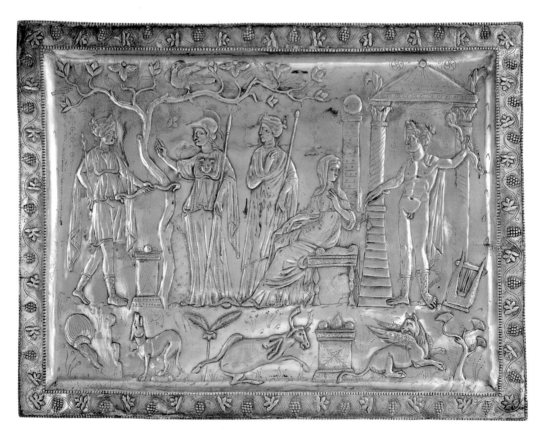

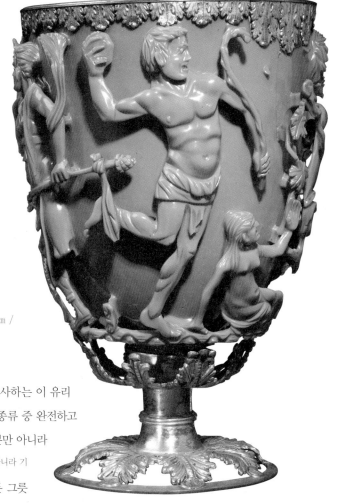

리쿠르고스 컵

서기 4세기

은과 유리 / 높이 : 15.9㎝ / 직경 : 13.2㎝ /
출처 : 미상

영국 런던 대영박물관 소장

신화 속 왕인 리쿠르고스의 죽음을 묘사하는 이 유리
케이지 컵은 고대를 살아남은 비슷한 종류 중 완전하고
섬세하게 장식된 컵에 속한다는 이유뿐만 아니라
(유리 케이지 컵은 보통 인간이나 동물 모습이 아니라 기
하학적인 디자인을 가졌다) 2색 유리로 만든 그릇
중에 유일하게 완벽하다는 점에서도 눈여겨볼
만하다. 이 유리는 금 또는 은의 나노입자를 담고 있어 조명
에 따라 색이 바뀐다. 빛이 앞쪽에서 비치면 녹색으로 보이고
뒤쪽에서 비치면 붉은색으로 바뀐다. 현대의 유리제작자들은
이 기법을 재현하려고 시도해왔으나 현재까지 로마인들이 어
떻게 레이저 커팅술을 사용하지 않고 이 컵을 만들었는지 알
아내지 못했다.

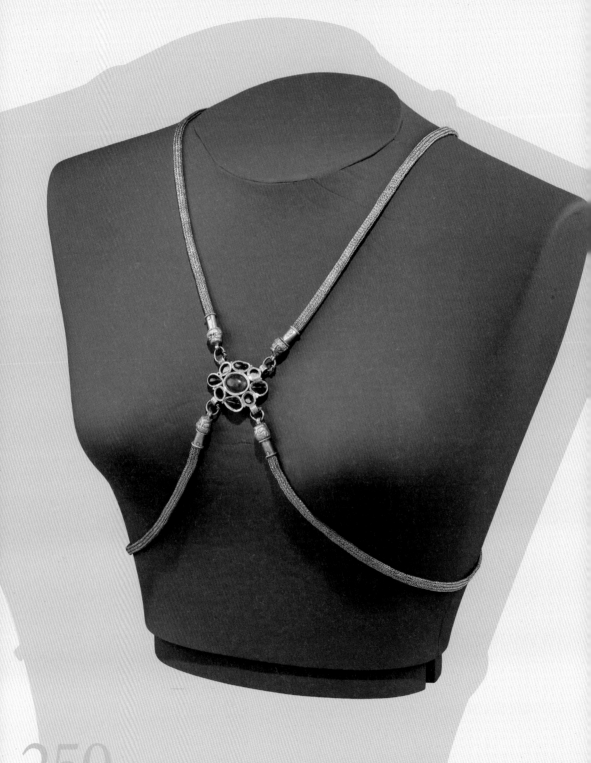

250

혹슨 보물 몸 사슬

서기 5세기

금 / 길이 : 84cm / 무게 : 249.5g / 출처 : 영국 서퍽 혹슨

영국 런던 대영박물관 소장

복잡하게 겹치는 고리 디자인으로 된 네 개의 금 사슬이 결합해 이루는 하나의 몸 사슬로, 어깨 위와 팔 아래로 넘겨 앞뒤에서 교차시켜 걸치는 방식이다. 모든 사슬은 작은 사자 머리로 마무리된다. 사자들은 반지들로 결합되고, 앞뒤 양쪽에서 마운트로 연결된다. 앞 마운트에는 자수정, 석류석과, 한때 진주들이 있었다고 생각되는 빈 공간들을 포함해 아홉 개의 원석을 장착할 수 있는 타원형 세팅 하나가 있다. 뒤쪽 마운트는 서기 367년~383년 사이에 황제였던 그라티아누스의 솔리두스 주화를 이용해 만들어졌다. 사슬의 크기로 미루어보면 착용자는 날씬한 여성이나 어린 소녀였을 것으

로 짐작된다.

그라티아누스 황제는 기독교를 선호했는데, 당시는 기독교와 이교가 둘 다 동시에 숭배되던 시기였다. 그는 신성 황제들에게 공물 바치기를 거부하고 원로원에서 승리의 제단을 제거함으로써 전통적 로마 종교에 대한 거부를 명확히 했다. 그라티아누스의 주화를 이 목걸이의 센터피스로 이용한 것은 그 주인 또한 기독교인이었으며, 이 목걸이를 통해 그 사실을 알리려 했음을 짐작케 한다. 그라티아누스의 사망 일시로 미루어보면, 그 주인은 영국 제도에서 초기 기독교 신자였으리라고 추측할 수 있다.

❂ 로마 브리튼에서 발견된 가장 풍요로운 컬렉션인 혹슨 보물은 서기 4세기 말에서 5세기 초 사이로 거슬러올라가 금과 은, 그리고 브론즈로 만들어진 거의 1만 5000개의 주화를 아우른다. 거기에는 콘스탄티누스 2세(337년~340년), 발렌티니아누스 1세(364년~375년), 그리고 호노리우스(393년~423년) 황제들의 명을 받아 발행된 주화들이 포함된다.

셋퍼드 보물

서기 4세기

금 / 크기 : 다양 / 출처 : 영국 노퍽, 셋퍼드

영국 런던 대영박물관 소장

252

다른 로마 – 영국 보물들에서 발견된 것들과 같은 다양한 식탁용 은식기류 품목들에 더해, 이 유물들은 금 보석류가 그 대부분을 차지했다. 전체 셋퍼드 보물은 반지 스물 두 개, 팔찌 네 개, 사슬 목걸이 다섯 개, 펜던트 네 개, 목걸이 걸쇠 두 개, 부적 하나, 새김이 있는 보석 하나, 에메랄드와 유리 구슬들 및 사티로스로 장식된 허리띠 버클 하나로 이루어졌다. 금 막대기 두 개를 한데 꼬아 만든 묵직한 팔찌 하나를 예외로 하면, 이 보석류들 중 실제로 착용된 것은 하나도 없었던 듯하다. 양식과 디자인으로 미루어보아 보석류는 모두 단일한 공방에서 만들어진 듯하다. 이는 이것이 어떤 개인이 소지하고 걸쳤던 물건이었기보다는 어떤 상인의 수집품이었을 수도 있다.

253

케이지 컵

서기 300년~325년

유리와 구리 합금 / 높이 : 7.4㎝ / 직경 : 12.2㎝ /

출처 : 독일

미국 뉴욕 시 코닝 유리박물관 소장

로마 케이지 컵, 다른 말로 디아트리텀은 값비싼 사치
품으로 서기 250년경에 처음 유명해졌고, 서기 4세기
내내 부를 전시하는 용도로 지속적 인기를 누렸다. 유
리 표면을 자르고 갈아내어 기하학적 디자인의 장식적
인 '케이지' 만을 남기는 것이 특징이다. 이런 제품을 만
들기가 어려운 이유 중 하나는 조금이라도 금이 가거나
깨진 곳이 있으면 전체 작품이 망가져버릴 위험이 있다
는 것이다. 이것의 밑둥과 측면들에 금속 부품들이 있
어서, 음료를 마시는 용도보다는 매달아서 전등으로 쓸
용도였음을 짐작케 한다.

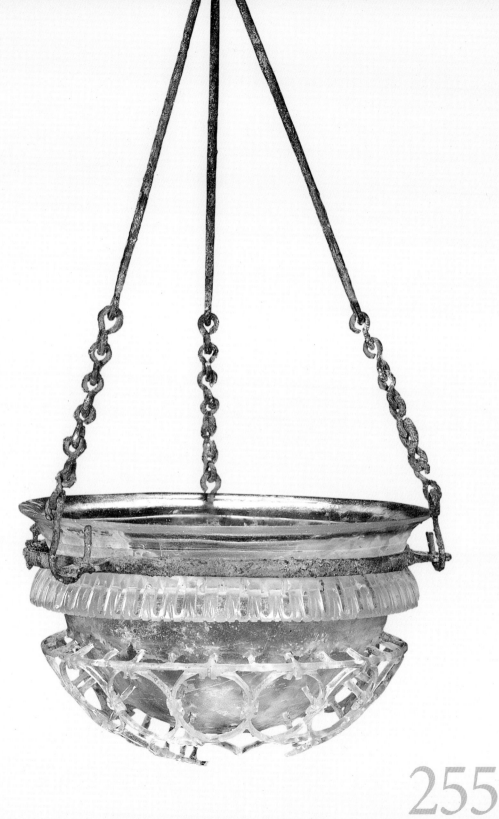

255

새끼를 데리고 있는 암호랑이의 모자이크

서기 4세기
석재 / 높이 : 1.4m / 폭 : 1.3m /
출처 : 동로마제국
미국 클리블랜드 미술관 소장

동물을 묘사하는 장면들(특히 젖을 빨거나 새끼들과 장난치는 대형 고양이류)은 고대 말기에 장식 모티프로 인기를 누렸는데, 사냥 장면들이 누리던 인기를 어느 정도 넘겨받았다. 이 바닥 모자이크는 흰색 배경 위에 새끼 세 마리와 함께 있는 어미 호랑이를 묘사한다. 비록 어미는 자기 앞에 있는, 자신과 비슷한 몸짓으로 고개를 돌려 자신을 보고 있는 새끼에게 으르렁대고 있는 것처럼 보일 수도 있지만, 어미의 등 위로 기어오르고 있는 또 다른 새끼를 보면 이것이 놀이 장면임을 알 수 있다. 호랑이들은 베이지색, 갈색, 검은색과 노란색의 다색 테세라를 이용해 모피의 패턴과 줄무늬를 보여주는 등 상세하게 묘사되었다.

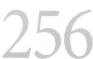

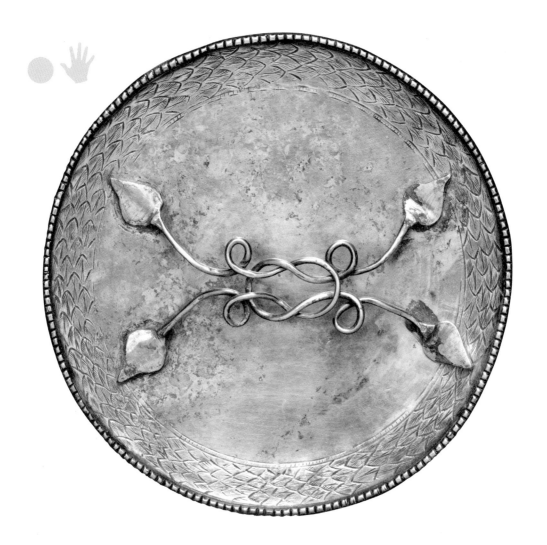

거울

서기 4세기
은 / 직경 : 13.2㎝ /
출처 : 미상

미국 뉴욕 시 메트로폴리탄
미술관 소장

서기 4세기에 제작된 이 거울은 기원전 1세기에 처음 등장해 고대 내내 지속적으로 이용된 한 디자인을 따른다. 소아시아와 근동에서는 그 양식을 채택해 9세기 또는 10세기까지 이용했다. 이와 같은 거울은 뒷면에 수평 손잡이가 부착되어 있었다. 이 거울은 오래된 전통적 특색에 따라 잎사귀를 손잡이에 부착하기 위한 장식적 모티프로 이용하는데, 손잡이 중앙에 헤라클레스의 매듭이 달려 있다. 유일한 다른 장식은 테두리 주변의 화환으로, 은에 양각이 되어 있다.

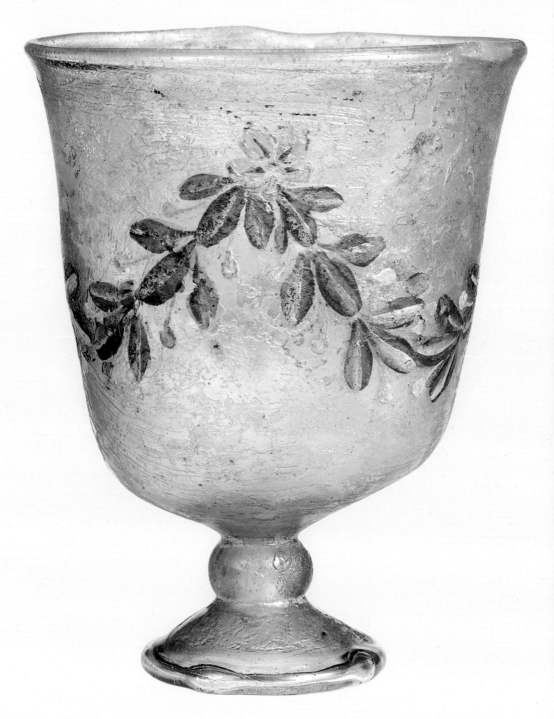

258

유리 고블릿

서기 4세기
녹색 유리/ 높이 : 8.5㎝ /
출처 : 우크라이나
미국 뉴욕 시 메트로폴리탄 미술관 소장

이 분유리 고블릿잔은 연한, 반투명한 녹색 유리로
만들어졌다. 둥근 손잡이와 원뿔형 발이 붙어 있는
데, 둘 다 속이 비었다. 약간의 사용 흔적이 보인다.
비록 제작 시기와 장소는 서기 4세기 로마이지만 채
색된 화환 장식은 고대의 것이 아니고 그 이후에 추가
되었다 짐작되며 정확한 연대는 알 수 없다. 이는 그
유리의 출처나 그것이 고대의 물건임을 인지하지 못
한 누군가가 그 고블릿을 재사용했음을 짐작케 한다.

콘스탄티누스가 새겨진 8각형 펜던트

서기 약 324년~326년경
금 / 펜던트 높이 : 9.7㎝ / 폭 : 9.4㎝ / 출처 : 동로마제국
미국 클리블랜드 미술관 소장

이 펜던트와 두 고리들은 더 큰 금목걸이에서 유일하게 남은 부분이다. 두개의 고리는 코린토스 기둥을 흉내내 제작되었다. 펜던트는 콘스탄티누스 황제의 주화를 중심으로 만들어졌다. 희귀한 발행물인 주화는 앞면에 황제의 옆모습을 담고 뒷면에 황제의 두 아들을 담았다. 주화를 둘러싼 것은 메달 모양 장식으로 된, 여덟 명의 교차하는 남녀들의 흉상인데, 그중 일부는 신화의 인물들임을 알 수 있다. 이것은 초대 기독교 황제라는 콘스탄티누스의 위상과는 다소 어긋나지만, 서기 3세기와 4세기에 로마 세계에서 갈등관계에 있던 종교적 관습들의 통합을 보여준다. 목걸이의 주인은 아마도 황제 집안에 속한 누군가나 고위 공직자였을 것이다.

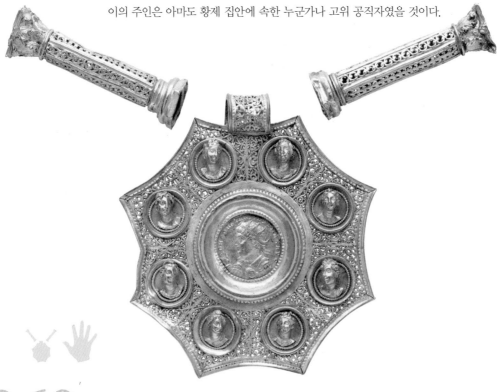

허리띠 버클

서기 4세기 말에서 5세기 초

브론즈 / 길이 : 10㎝ /

출처 : 영국 요크셔 캐터릭 로마 요새

영국 런던 대영박물관 소장

이 양식화된 브론즈 버클은 로마인 공직자
나 로마 – 영국 고위 공무원의 제복에 흔히
이용되었다. 해마들이 돌고래를 양옆에 두
고 있는데, 이는 이 당시 버클에 매우 인기
있는 모티프였다. 예전 로마군 부지가 있던
영국 및 북부 프랑스의 곳곳에서 바다의 신
인 오세아노스와 넵튠을 나타내는 듯한 돌
고래 장식 버클 여러 점이 발견된 바 있다.
2016년 영국 이스트 미들랜즈 레스터 부근
에 있는 로마 병사들의 공동묘지를 발굴한
결과 서기 4세기의 또 다른 돌고래 버클이
발견되었다. 이 특정한 버클은 가장 흔한 모
양 두 개를 결합하는데, 그것은 보통 정사각
형 또는 고리 모양이었다.

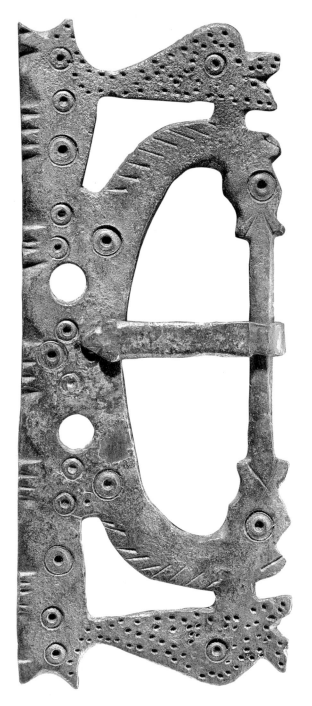

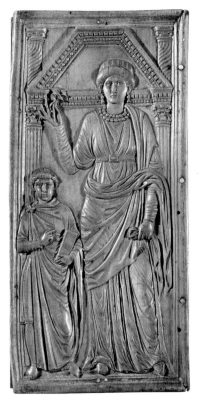
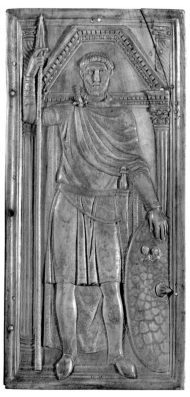

스틸리초, 세레나와 에우켈루스의 두 폭 제단화

서기 약 395년경
상아 / 높이 : 33cm /
폭 : 16cm / 깊이 : 0.9cm /
출처 : 미상
이탈리아 몬차 대성당 소장

게르만 지방에서 지속적으로 격변이 일어나던 서기 4세기 말에서 5세기 초 사이, 스틸리초라는 이름의 한 반달족 남자가 호노리우스 황제를 대신해 서로마제국의 장군 겸 실질적인 통치자 노릇을 했다. 스틸리초는 고트족과 싸워 물리치는 데서 초기에는 성공을 거두었지만, 라인과 다뉴브 지역에서 다른 야만족들에게 패배하는 바람에 황제의 총애를 잃고 말았다. 그리하여 서기 408년에 처형을 당했고, 아내와 아들역시 뒤따라 죽임을 당했다. 이 상아 재질의 두 폭 제단화는 그보다 좋았던 시절의 가족을 보여준다. 스틸리초는 키가 크고 무장을 갖춘 남자로 그려지는데, 이는 권력과 권위를 나타낸다. 아들은 책을 들고 있는모습으로 보여지는데, 이는 교육을 나타내고, 로마인 아내는 꽃을 든모습으로 그려진다.

콘스탄티누스의 거대 석상

서기 4세기

대리석 / 원 조상 높이 : 12,2m / 머리 높이 : 2,6m /
출처 : 이탈리아 로마

이탈리아 로마 카피톨리노 박물관 소장

거대했던 콘스탄티누스 황제 석상에서 남은 것이라고는 머리통, 손 하나, 발 하나와 팔다리의 일부가 전부다. 완성되었을 당시, 앉은 자세의 조상은 높이가 12m도 넘었다. 바깥쪽 사지와 머리통은 흰 대리석으로 조각되었지만, 몸통은 벽돌에 나무 틀을 씌운 후 그 위에 브론즈를 입혀서 제작했다. 석상은 원래 포럼 로마눔 변두리의 콘스탄티누스 바실리카에 위치했다. 바실리카는 원래 그 건축을 명령한 막센티우스의 이름으로 불렸지만 막센티우스가 콘스탄티누스에게 패배해 제국의 유일한 통치권을 잃은 후, 건물의 헌정대상이 바뀌어 애프스(보통 교회 동쪽 끝에 있는 반원형 부분)에 콘스탄티누스의 조상들이 설치되었다.

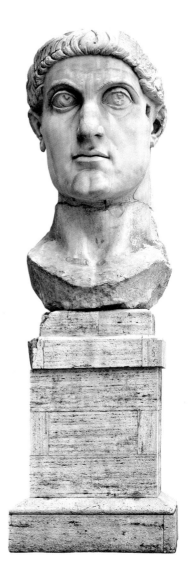

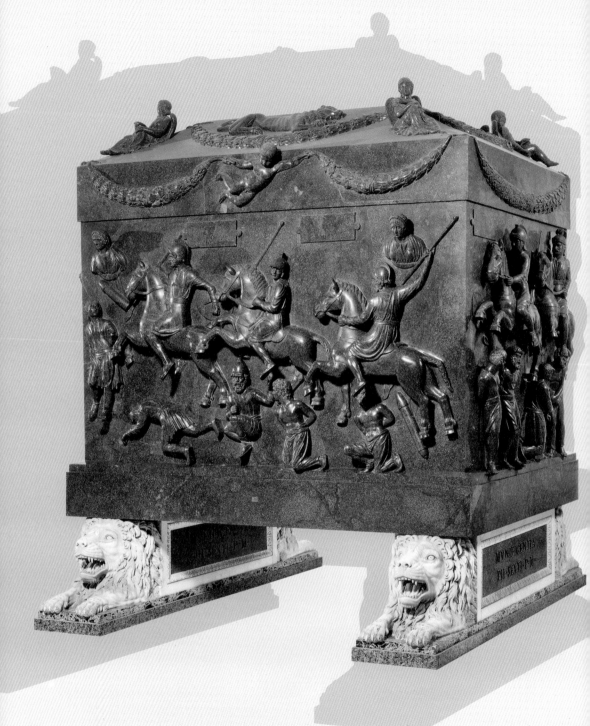

264

헬레나의 석관

서기 4세기
반암 / 높이 : 1,5m / 길이 : 2,7m / 깊이 : 1,8m / 출처 : 이탈리아 로마 근처 라비카나 가도
이탈리아 로마 바티칸 박물관 피오 – 클레멘티노 박물관

당시 황실에서 인기를 끈 이집트산 붉은 대리석인 반암으로 만들어진 이 석관은 콘스탄티누스 황제의 어머니인 헬레나의 유해를 담고 있다. 관은 군사적 성격을 띤 장면들로 장식되어 있다. 측면에는 말 등에 탄 로마 병사들이 정복당한 야만족들을 굽어보는 장면들이 새겨져 있다. 석관 뚜껑에는 화환을 든 큐피드와 승리의 여신들의 모습들이 보이고, 맨 꼭대기에는 사자 두 마리가 있는데 한 마리는 잠들어 있고 한 마리는 누워 있다. 이는 여성의 매장에 그리 적합한 장식이라고는 볼 수 없고, 따라서 학자들은 그 석관이 원래 헬레나의 남편이나 아들을 위해 만들어졌는데 서기 약 328년경에 예기치 못하게 헬레나가 세상을 떠나면서 용도가 변경된 것으로 보고 있다.

석관은 콘스탄티누스의 명령으로 로마로부터 약 5km 떨어진 라비카나 가도 근처에 지어진 영묘에 안장되었다. 영묘의 구조는 원래 둥근 모양에 높이가 25m 이상인 돔형 지붕을 가졌고, 아케이드를 이룬 창들이 띄엄띄엄 만들어졌다. 돔은 물리적으로 더 가볍도록 깨진 암포라를 이용해 지어졌다. 지금은 일부 붕괴된, 눈에 보이는 질그릇 조각들이 그 영묘에 토르 피냐타라(화병들의 탑)라는 이름을 주었다. 이 영묘는, 석관과 마찬가지로, 원래 헬레나가 아니라 그 아들인 콘스탄티누스를 위해 세워진 것이었다.

◉ 로마 법에 따라 매장은 시 벽 바깥에서 행해져서, 제국 시대 무렵 로마에서 방사형으로 뻗어나가는 도로들은 장례 기념비들로 가득했다. 헬레나의 석관은 이 동판화에서 묘사하는 아피아 가도와 흡사해 보이는 라비카나 가도의 한 무덤에서 왔다.

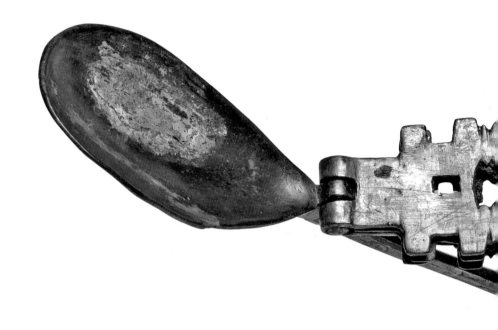

로마 '스위스 아미 나이프' 연장

서기 약 200년~300년경
은과 철 / 높이 : 8.8㎝ / 길이 : 15.5㎝ /
출처 : 미상
영국 케임브리지 피츠윌리엄 박물관 소장

현대의 스위스 아미 나이프와 믿을 수 없을 정도로 흡사한 이 철과 은으로 만들어진 칼은 다용도 연장으로, 군인들만이 아니라 여행자들도 사용했을 것으로 짐작된다. 이 도구는 칼, 숟가락, 그리고 포크 역할만 하는 게 아니라, 못, 주걱 그리고 작은 이쑤시개도 제공한다. 이런 류의 접이식 칼들은 드물지 않지만, 보통은 철이나 브론즈로 만들어졌다. 재료에 은을 이용한 것을 보면 누군가 부유한 인물이 이용하던 사치품이었을 가능성이 있다. 어쩌면 군사 지도자나 상인이었을지도 모른다.

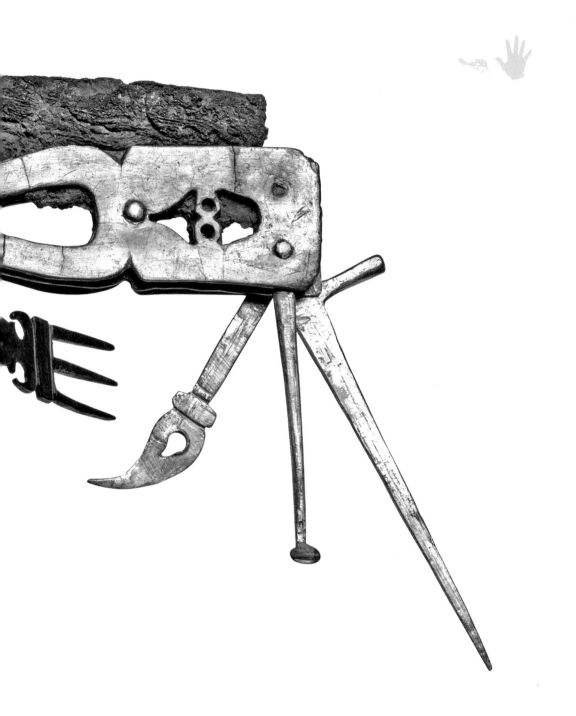

박 넝쿨 밑의 요나

서기 3세기 말
대리석 / 높이 : 32.3cm / 길이 : 46.3cm / 깊이 : 18cm /
출처 : 소아시아
미국 클리블랜드 미술관 소장

이 조상은 구약성서 요나서의 한 일화를 묘사한다. 그 이야기
에서 요나는 시민들이 저지른 악행들에 대한 벌로 하나님이
니네베 시를 파멸시키기를 기다린다. 시민들이 달라지려 애를
써도 소용 없을 거라고 믿은 요나는 도시에서 약간 떨어진 곳
으로 가서 지켜보며 기다리는 중이다. 하나님은 요나를 사막
의 태양과 바람으로부터 보호하기 위해 넝쿨을 자라게 하지
만, 요나가 계속해서 하나님의 판단에 의문을 품자 넝쿨은 시
들고 만다. 요나서가 구약(토라)에 있으니 이 조상은 유대의 것
일 수도 기독교의 것일 수도 있지만, 양식과 재료는 그 기원
이 로마임을 짐작케 한다. 그렇다면 기독교의 조상일 가능성
이 더 높아진다.

268

270

그리스도가 베드로와 성 바울에게
순교자의 왕관을 주는 장면이 그려진 주발 밑부분

서기 약 350년경

유리와 금박 / 높이 : 13.8㎝ / 폭 : 12.5㎝ / 깊이 : 5㎝ / 출처 : 이탈리아 로마

미국 뉴욕 시 메트로폴리탄 미술관 소장

이 주발은 밑바닥 일부만이 남아 있는데, 모르타르에 묻힌 채로 처음 출토되었다. 이름이 적혀 있어 인물들이 베드로와 바울임을 알아볼 수 있고, 밑바닥 가장자리를 빙 둘러 '그리스도 안에서 즐거움을, 그대 친구들 사이에서 가치 있는' 이라는 라틴어 글귀가 적혀 있다. 가운데의 인물인 그리스도는 베드로와 바울 양쪽에게 왕관을 주고 있는 모습이다. 이는 성서에 언급된 다섯 왕관 중 하나인, 생명의 왕관, 다른 말로는 순교자의 왕관인 듯하다. 이 왕관은 하나님을 위해 지독한 고난, 시험, 시련, 또는 육신의 죽음을 견뎌낸 이들에게 주어졌다.

이 주발이 만들어진 기법은 '골드 샌드위치 유리'라고 불리는데, 서기 3세기와 4세기에 믿을 수 없을 정도로 큰 인기를 누렸다. 유리 두 장 사이에 금박을 녹여 만들어진 금유리는 밝고 반사율이 높으며, 그것을 재료로 만들어진 모든 제품에 광택이 돌았다. 작은 금유리 조각들(주로 더 큰 물체들로부터 가져다 씀)은 로마 지하묘지들의 개인 무덤들을 장식하는 데 이용되었다. 초기 기독교 예술에서 금유리의 사용은 비잔틴시대 내내 지속되어 중세까지 이어진 종교 테마들의 묘사와의 연관성을 보여준다.

✚ 골드 샌드위치 유리는 모자이크를 위한 테세라를 만드는 데 이용되어 기독교/비잔틴 시기의 전형적인 빛나는 금 모자이크들을 만들었고, 중세까지 지속적으로 이용되었다. 그리스도를 묘사한 이 모자이크의 출처는 터키 이스탄불의 아야 소피아 박물관으로, 금 테세라 특유의 밝고 빛나는 외양의 본보기를 보여준다.

베드로와
바울 성인들이
새겨진 주발

서기 약 350년경
테라코타 / 높이 : 8.5cm /
직경 : 14cm /
출처 : 이탈리아 로마

미국 뉴욕 시
메트로폴리탄 미술관 소장

로마 아피아 가도의 한 지하묘지에서 발견된 이 도자기 주발은 금유리로 만들어진 더 값비싼 종교적 주발들을 모사한 것이다. 라틴어로 이름이 적혀 있어 베드로와 바울 성인임을 알 수 있는 두 남자가 서로를 마주보는 모습이 묘사되어 있고, 두 사람의 머리 사이에는 카이로가 있다. 주발의 바깥 부분은 크리스토그램들(교회에서 전통적으로 정교 상징으로 이용된, 예수의 이름을 축약한 글자의 모임이자 모노그램)이 이루는 띠를 순교자들의 화환이 액자처럼 두른 형태로 꾸며져 있다. 이 주발은 비록 단순하긴 하지만 다수의 초기 기독교적 요소들을 하나로 아우르는 작품이다. 이는 기독교의 도상학이 제국의 전역에 얼마나 급속히 전파되었는지를 보여준다.

카이로 접시

서기 약 370년경
백랍 / 크기 : 미상 /
출처 : 영국 웨일스 벤타 실루룸(현대의 카에르웬트)
영국 웨일스 뉴포트 박물관 및 미술관 소장

벤타 실루룸(오늘날 웨일스 남동부의 카에르웬트)은 서기 약 75년경 세워진 로마의 행정
중심지였다. 이 백랍 접시는 그 타운의 포럼 근처 한 가옥의 잔해에서 다른 다수
의 주방 물품들과 함께 발견되었다. 접시 밑바닥에 새겨진 것은 초기 기독교인들
이 사용한 카이로라는 표식인데, 그리스어로 그리스도 이름의 첫 두 글자가 서로
겹쳐져 하나의 형태를 이루는 것을 말한다. 이 접시는 영국 제도에서 발견된 가
장 초기 기독교 공예품 중 하나로, 그곳에서 기독교가 신흥종교로 등장한 증거
들이 처음 나타나기 시작한 시기는 서기 370년경이었다.

성 바울이 운동선수로
묘사된 숟가락

서기 약 350년~400년경
은 / 높이 : 5.6cm / 폭 : 4.6cm /
출처 : 시리아
미국 클리블랜드 미술관 소장

이 은 숟가락은 성 바울을 운동선수로 묘
사하는, 다소 흔치 않은 주제를 담고 있다.
인물은 알몸으로 근육이 잘 묘사되어 있으
며 왕관을 쓰고 식물 줄기 하나를 들고 있
다. 이는 로마의 운동경기에서 승리를 거둔
선수가 전형적으로 취하는 자세이다. 이름
이 적혀 있어 누구인지 알아 볼 수 있는데,
그것은 이 유물에 확실히 기독교적인 편향
을 제공한다. 어쩌면 바울이 자신을 그리스
도의 운동선수라고 말하는, 코린토 신자들에
게 보낸 서간들 중 하나의 내용과 관련이 있
을 수도 있다. 이 숟가락은 가정에서 사용하
거나 전시하기 위해 만들어진 개인적 물품으
로, 틀림없이 기독교인의 소유물이었을 것이
다. 백조 목 손잡이는 제국 시대 말에 숟가락
을 만들 때 흔히 쓰였다.

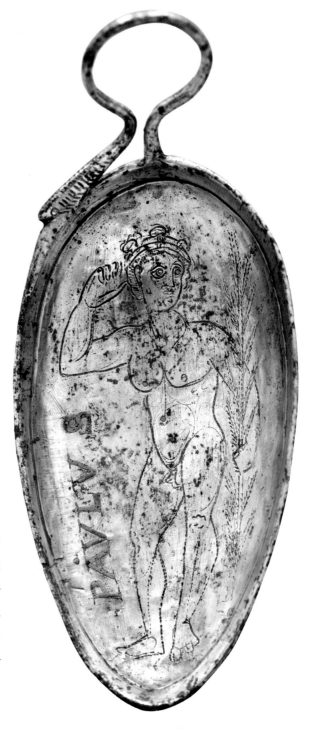

274

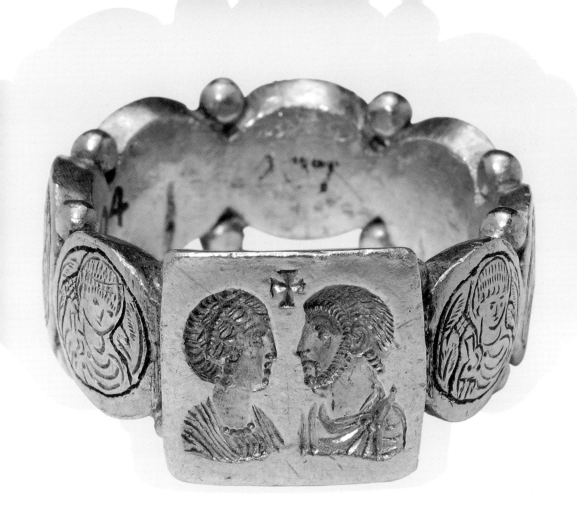

기독교 모티프가
새겨진 인장 반지

서기 5세기

금 / 직경 : 2.6㎝ / 무게 : 28.8g /
출처 : 미상

영국 런던 대영박물관 소장

이 금 인장 반지는 정사각형 베젤 하나와 작은 메달리온 여덟 개로 이루어졌다. 베젤은 부유한 고대 로마인처럼 차려입은 남자 하나와 여자 하나로 장식되어 있다. 두 사람 사이에는 네 팔의 길이가 모두 동일한 십자가가 있는데, 이는 이 반지에 종교적 맥락을 제공한다. 그 띠를 형성하는 메달 모양 장식들에는 꽃 화환으로 둘러싸인 남자와 여자의 머리들이 교대로 새겨져 있다. 남자들은 양식화된 석궁 브로치를 달고 여자들은 목걸이와 귀고리를 한 모습을 보인다. 이 작품은 결혼반지 한 쌍 중 하나일 가능성이 높다. 커다란 크기로 미루어 보면 아마도 남자의 반지였을 것이다.

275

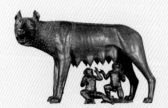

Glossary

Antefix(막새) : 지붕 타일 작업의 마무리에 쓰이는 수직 벽돌. 납작한 타일들의 이음매를 일렬로 덮는 볼록한 타일들의 밑부분을 가린다. 보통 웅장한 건물에서 장식용으로 쓰인다.

Anthropomorphic(의인화) : 인간이 아닌 어떤 존재나 사물, 특히 신이나 동물 등에게 인간의 형태 또는 특질을 부여하는 것.

Apse(애프스, 후진) : 반원형이나 다각형으로 된 건물 끝부분. 보통 돔형 지붕으로 이어진다. 로마의 공공 건물 및 개인 건물들에서 전형적으로 보이는 특징으로, 지금은 교회에서 더 흔히 볼 수 있다.

Askos(아스코스) : 포도주나 기름을 담는 땅딸막한 항아리. 모양은 포도주를 담는 가죽 부대를 닮았고 몸통은 타원형이며, 한쪽 또는 양쪽 끝에 짧은 주둥이가 있고 주둥이는 손잡이로도 쓸 수 있다. 보통 소량의 액체를 신주로 따르는 데 이용되었다.

Bezzel(베젤) : 원석의 돌을 제자리에 붙잡아주는 홈.

Biconical(쌍원뿔) : 두 원뿔이 밑둥에서 만나 하나의 구조를 형성하게끔 배치된 물체.

Brazier(화로) : 휴대용 난방기. 불을 붙인 석탄이나 땔감을 담기 위한 팬이나 스탠드로 이루어지고, 난방이나 음식을 요리하는 데 이용되기도 한다. 장례 맥락에서 발견되면 장례용 음식을 요리하기 위해 쓰였을 가능성이 높다.

Bucchero(부케로) : 검게 광을 낸 도자기류로, 반짝이는 표면이 특징이다. 북부 이탈리아의 로마 이전 문화와 긴밀히 관련된 토착 에트루리아 원료로 여겨진다.

Cartouche(카르투슈) : 조각된 서판, 그림 또는 프레임으로, 끝이 말린 두루마리를 나타낸다. 장식적으로 이용되거나 명문을 담고 있다.

Cista(키스타) : 고대 이집트인들, 그리스인들, 에트루리아인들과 로마인들에 의해 실용적이고 신비주의적 목적들로 이용된 다양한 상자나 바구니.

Consul(콘술) : 매년 선출되는 두 명의 최고 행정관으로 공화국을 공동 통치했다.

Damnatio Memoriae(기록 말살형) : 한 인물의 사후에 그 인물의 이름과 이미지를 공개적으로 규탄하고 말살하여, 공적 생활에서 그의 기억을 지워버리는 것.

Filigree(금줄 세공) : 장식을 목적으로 가느다란 철사를 세공하여 섬세한 트레이서리(직선과 곡선으로 된 장식무늬)를 만드는 것.

Granulation(낱알 세공) : 보통 금속을 같은 금속의 밑둥에 더하기 전에 작은 낱알들이나 구들을 형성하도록 하는 제조 기법.

Impasto(임패스토) : 물감이나 염료를 두껍게 칠해서 표면에서 두드러지게 만드는 공정이나 기법.

Intaglio(음각인쇄) : 보통 원석에 한 디자인을 새기거나 파넣는 것.

Kantharos(칸타로스) : 줄기가 달린 깊은 주발. 두 손잡이가 테두리에서 올라오고 아래로 굽어 몸통에 합류한다.

음료를 마시는 데 이용된다.

Kore(코레) : 젊은 여성이 길고 헐렁한 로브를 입고 서 있는 고대 그리스의 조상.

Lararium(라라리움) : 가정의 신을 경배하기 위한 집안의 작은 사당.

Lebes(레베스) : 보통 브론즈로 만드는, 고대 그리스 가마솥의 일종.

Libation(신주) : 신이나 세상을 뜬 혈족을 기리기 위해 따르는 포도주를 비롯한 액체.

Nenfro(넨프로) : 북부 라초의 비테르보 지역에서 발견된 화산석의 한 유형. 에트루리아 인들이 그것을 이용해 조각상을 만들었다.

Nymphaeum(님파이움) : 분수가 있고, 식물과 조각상들로 꾸며놓은 방. 휴식 장소, 작은 동굴, 또는 한 님프나 님프들을 모시는 사당 역할을 한다.

Orientalizing Style(동양풍 양식) : 근동과 소아시아에서 영향을 받은. 동물과 꽃 테마들을 사용하는 것도 포함되는데, 특히 스핑크스, 사자와 연꽃을 포함하는 것이 특징이다.

Palmetles(종려잎 무늬) : 야자나무 잎을 닮은, 꽃잎들이 방사형으로 뻗어나가는 장식.

Punic Wars(포에니 전쟁) : 기원전 264년에서 146년 사이 로마와 카르타고 간에 3차에 걸쳐 벌어진 전쟁.

Pyxis(픽시스) : 보통 원통형으로 생긴 작은 상자나 장식함. 중앙에 손잡이가 딸린 뚜껑이 있다.

Repousse(르푸세) : 얕은 부조를 새기기 위해 금속을 반대편에서 해머로 두들겨 장식하거나 모양을 잡은 장식 기법.

Scarab(스카라베) : 고대 이집트에서 부적, 장식 그리고 부활의 상징으로 이용된, 돌이나 파이앙스로 만들어진 딱정벌레.

Semitic(셈어) : 페니키아어와 아카드어 같은 특정한 고대 언어들뿐만 아니라 히브리어, 아랍어, 그리고 아람어를 포함하는 어족.

Stela(석주) : 똑바로 선 석판이나 기둥. 전형적으로 기념 명문이나 장식적 양각을 담고있고 종종 묘비 역할을 한다.

Symposium(심포지엄) : 음주와 지적 대화를 위한 유쾌한 모임으로, 보통 저녁 만찬 이후에 열렸다.

Terra sigillata(테라 시길라타) : 다른 말로 사모스 도자기라고도 한다. 반짝이는 표면과 도장 찍힌 장식을 가진 고급 붉은색 도자기이다. 서로마제국의 특정 지역들에서 제작되었다.

Triclinium(트라이클리니엄) : 식당에서 보통 움직일 수 있는 긴의자(클리니아) 세 점을 놓아두어서 그렇게 불린다. 식사자들은 식사 동안 그것에 몸을 비스듬히 기대어 앉는다.

Trompe l'oeil(트롱프 뢰유) : 착시현상을 이용한 미술 기법으로, 눈을 속여서 채색된 디테일이 3차원 물체인 것처럼 지각하게 하는 데 이용된다.

Tumulus(봉분) : 보통 흙으로 윗부분을 덮은 돌들로 구성된 고대의 매장 둔덕.

Venetic(베네티어) : 고대에 북동 이탈리아와 현대의 슬로베니아의 일부에서 이용된 지금은 사멸한 인도유럽어족.

Volutes(소용돌이꼴) : 이오니아식, 코린트식, 그리고 합성식 기둥머리들을 특징으로 하는 나선형 소용돌이무늬.

Votive(봉헌) : 맹세를 충족시키는 데 바쳐지거나 축성된 한 물체.

Zoomorphic(수형) : 동물의 형태를 나타내거나 모방하는.

Index

굵은 글씨로 된 페이지 번호는 사진이 실린 페이지를 나타낸다.

281

Museum Index

285

Picture Credits

Acknowledgments

이 시리즈를 함께 해준 조안 배리에게, 그리고 자신들의 연구로 날 도와준 캐서린 맥도널드, 매튜 니콜스, 조너선 프래그에게 그지없는 감사를 드린다. 또한 집필 과정 내내 한나 필립스가 보여준 인내심과 지지에도 감사를 전하고 싶다. 마지막으로, 이 일뿐만이 아니라 모든 면에서, 부모님이 나를 위해 해주신 모든 일에 큰 빚을 지고 있다. 그리고 나를 흔들림 없이 믿어준 네이션 모리스에게도.

ANCIENT ROME

전 세계 박물관 소장품에서 선정한 유물로 읽는 문명 이야기

위대하고 찬란한 고대 로마

2020년 3월 17일 1판 1쇄 인쇄
2020년 3월 25일 1판 1쇄 발행

지은이 ǀ 버지니아 L. 캠벨
옮긴이 ǀ 김지선
발행인 ǀ 최한숙
펴낸곳 ǀ BM 성안북스
주소 ǀ 04032 서울시 마포구 양화로 127 첨단빌딩 3층(출판기획 R&D 센터)
 10881 경기도 파주시 문발로 112 출판문화정보산업단지(제작 및 물류)
전화 ǀ 02) 3142 – 0036 / 031) 950 – 6383
팩스 ǀ 031) 950 – 6388
등록 ǀ 1978. 9. 18 제406 –1978–000001호
출판사 홈페이지 ǀ www.cyber.co.kr
도서 문의 이메일 주소 ǀ heeheeda@naver.com

ISBN 978-89-7067-376-9 04600
ISBN 978-89-7067-375-2 (세트)
정가 19,000원

이 책을 만든 사람들
본부장 ǀ 전희경
교정 ǀ 김하영
편집 · 표지 디자인 ǀ 상:想 컴퍼니
홍보 ǀ 김계향
마케팅 ǀ 구본철, 차정욱, 나진호, 이동후, 강호묵
제작 ǀ 김유석

■ 도서 A/S 안내

성안북스에서 발행하는 모든 도서는 저자와 출판사, 그리고 독자가 함께 만들어 나갑니다.
좋은 책을 펴내기 위해 많은 노력을 기울이고 있습니다. 혹시라도 내용상의 오류나 오탈자 등이
발견되면 "좋은 책은 나라의 보배"로서 우리 모두가 함께 만들어 간다는 마음으로 연락주시기
바랍니다. 수정 보완하여 더 나은 책이 되도록 최선을 다하겠습니다.
성안북스는 늘 독자 여러분들의 소중한 의견을 기다리고 있습니다. 좋은 의견을 보내주시는 분께는
성안당 쇼핑몰의 포인트(3,000포인트)를 적립해 드립니다.
잘못 만들어진 책이나 부록 등이 파손된 경우에는 교환해 드립니다.